立象尽意

白雪石中国画作品集

Images and Imaginings

Catalogue of Chinese Paintings by Bai Xueshi

清华大学艺术博物馆
展览丛书
COLLECTION OF
EXHIBITION CATALOGUES
TSINGHUA UNIVERSITY
ART MUSEUM

清华大学艺术博物馆　编

清华大学出版社
北京

白雪石

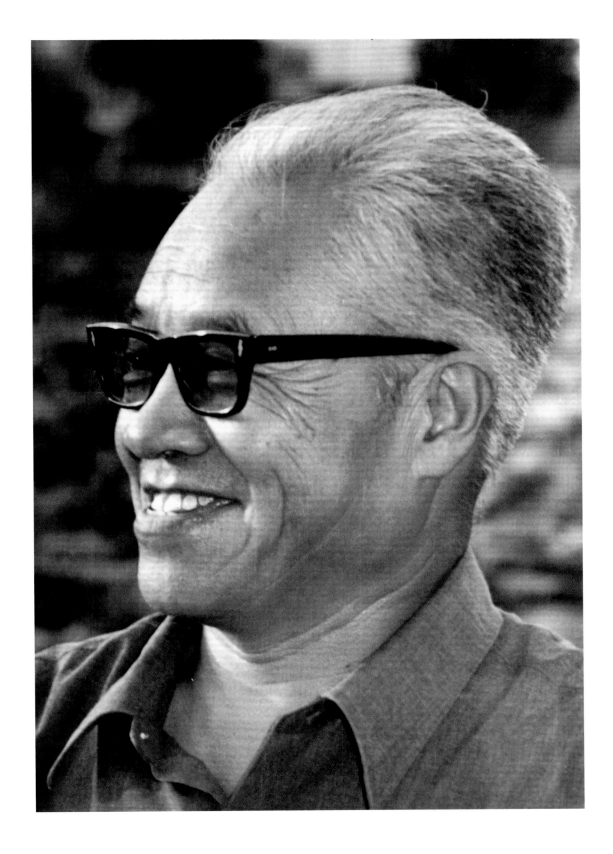

1915—2015

Contents

目录

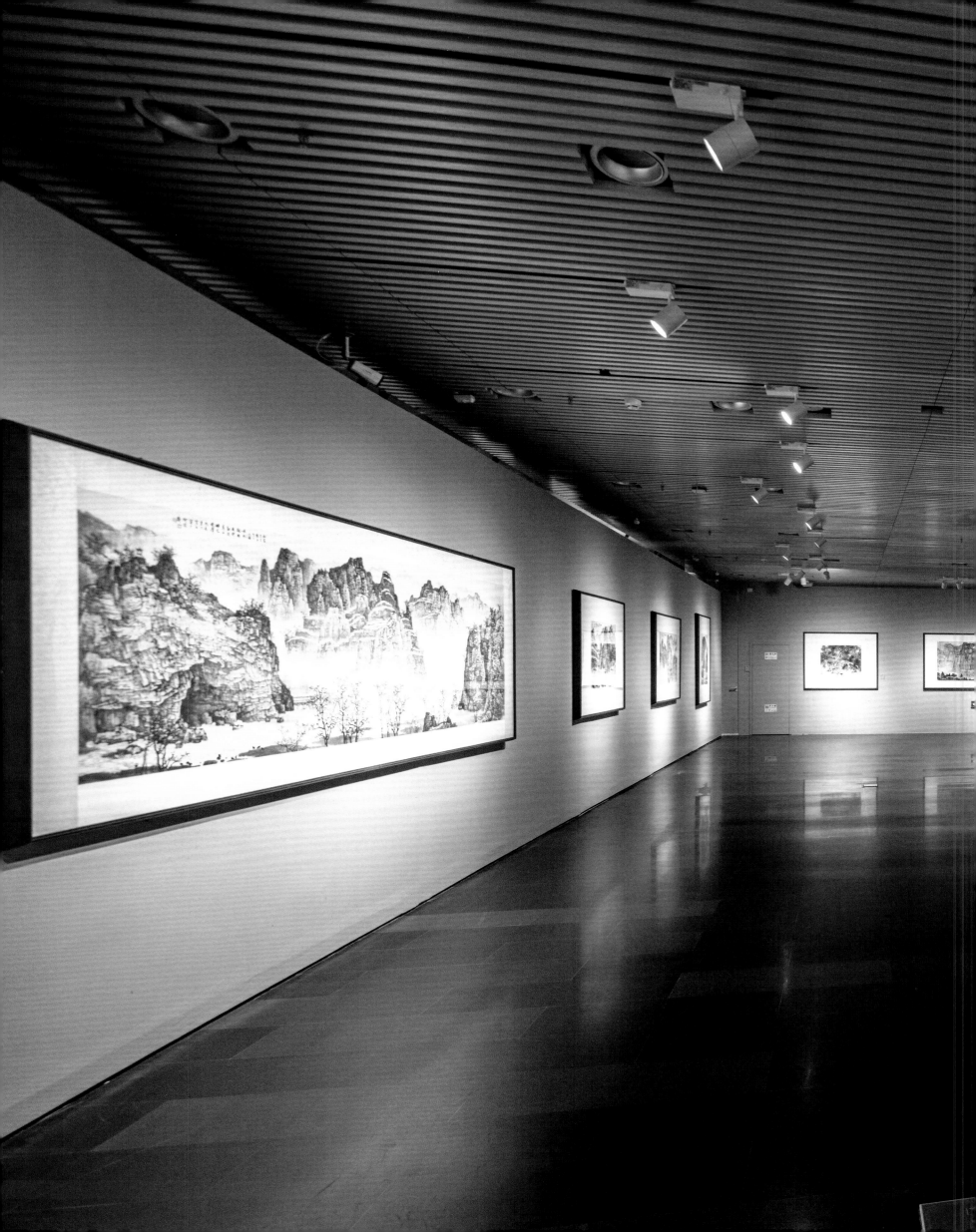

Pure as Snow, Modest as Stone

Mr. Bai Xueshi, an eminent master of modern Chinese landscape painting, is greatly revered across the country. On his unrelenting journey refining his craftsmanship, Bai studied landscape paintings of the Northern and Southern Song Dynasties while drawing inspiration from nature. Gradually, his individual consciousness blending with the time and space of modern China had resulted in his unique art style. His works extend a wide and far-reaching influence on Chinese landscape painting, both among academics and among the public. Throughout his life, he taught Chinese painting at different institutions. From 1964, Mr. Bai started teaching at the Central Academy of Art and Design. Diligent and determined, he was the perfect role model for his students. His students even commented that "Mr. Bai's paintings speak louder than his words". As his name suggests, Mr. Bai is pure as "snow" and modest as "stone".

A total of 137 paintings by Mr. Bai Xueshi are displayed at this exhibition, as well as several sketches. Among them include some of his masterpieces, such as *A Stroke of Authenticity and Artistry* (collection of Tsinghua University Art Museum), *The Happiness Canal beneath the Great Wall* (collection of National Art Museum of China), *Misty Rain on Lijiang River* (collection of Bai Xueshi Art Museum), *Harvesting Castor Beans* (collection of Beijing Fine Art Academy), *Guishan Mountains after the Rain* (private collection), *Late Autumn on Juma River* (private collection). These pieces demonstrate the unique style and extraordinary accomplishments of his artistic career, and his works allow us to get a glimpse of the gradual awakening of his artistic consciousness. His extensive oeuvre of various themes is also exceptional in the history of Chinese painting, encompassing bird-and-flower paintings in his early years, portrait paintings in his years of conceptual change, and the renowned "Guilin Landscape" series after he turned 60. His painting series enable us to appreciate the profound and ingenious skill of this Chinese painting master.

His paintings depict towering mountains, flowing clouds, green peaks and running water. Under the brilliant artistry of Mr. Bai Xueshi, the natural scenery of China has blossomed into bountiful, authentic works of art. Mr. Bai loves the mountains, rivers, and hardworking people of our motherland passionately. Only with this deep affection can he produce paintings with such poignant and touching beauty.

During his lifetime, Mr. Bai Xueshi has created a considerable number of artworks. Works created in the earlier half of his life reflect a professional artist's duty and authenticity, while works in the latter half demonstrate his simple and gentle character. With the conclusion of this exhibition, his family members will donate six of his works to our museum. This generous gift is a delightful addition to the collection of the Tsinghua University Art Museum, leaving yet another moving tale in the history of art.

<div style="text-align: right;">

Su Dan

Vice Director, Tsinghua University Art Museum
2nd September 2020, at Tsinghua University

</div>

苏丹　清华大学艺术博物馆副馆长　二〇二〇年九月二日于清华园

雪之纯粹 石之稳贵

白雪石先生是中国现代山水画名家，誉满华夏。在漫长的琢艺过程中，他刻苦研习两宋山水，师法自然，最终其个体的觉悟与中国现代时空纠葛融汇，自成一味。白雪石先生的作品在中国山水画界的影响广泛而深远，上至庙堂，下及民众。同时，他一生在不同机构从事中国画的教学工作，自1964年起，白雪石先生在中央工艺美术学院任教，他勤勉笃定，以身授艺，有后辈称其「画比话多」便是最好的佐证，一如其名「雪」之纯粹，「石」之稳贵。

本次展览共展出白雪石先生的绘画作品137件，另有绘画草图若干。其中最具代表性的作品为《以生涩老辣之笔》（清华大学艺术博物馆藏）、《长城脚下幸福渠》（中国美术馆藏）、《烟雨漓江》（白雪石艺术馆藏）、《蓖麻丰收》（北京画院藏）、《桂山雨后》（私人收藏）以及《拒马河深秋》（私人收藏）等。这些展品为我们呈现出白雪石艺术的卓绝风采与非凡造诣，而诸多习作又使我们得以窥探其艺术历程的觉悟脉络。他在题材上涉猎之广也属中国画坛之罕见，从早期入道时的花鸟，到观念转变过程中的人物，再到年逾花甲之后广为人知的「桂林山水」系列。通过这些题材多样的绘画，我们得以体察这位先辈深厚而高妙的中国画造型底蕴。

在他的笔下，峦嶂云开，青峰浮水，中国自然景致在这位伟大艺术家心中生成了开阔而纯实的心象。白雪石先生热爱祖国的山河，热爱这片土地上辛勤耕作的人民，唯有这样情深义重的爱，才会生发出如此动人心魂的表达。

白雪石先生一生的艺术作品数量惊人，前半生的创作反映出一位职业艺术家的使命与本色，后半生的创作则体现出其朴雅的情怀与品性。待本次展览结束之后，白先生的家属将为本馆捐赠作品六件，自此清华大学艺术博物馆馆藏中又将丰添一席耀目光榻，一段深情佳话。

Bai Xueshi:
The Creator of Modern
Chinese Painting

Since the dawn of the New Culture Movement in the early 20th century, Chinese painting has evolved through the shifting of creative contexts and exchange of novel ideas, balancing between tradition and innovation, between adopting Western painting styles and preserving artistic conventions, and between painting from life and reflecting life. Generations of Chinese painters have devoted themselves to the modernization and development of Chinese painting. As a proponent of the modernization and innovation of Chinese painting, Mr. Bai Xueshi has manifested his unique expression and formal features of Chinese painting. After a year of preparation, Tsinghua University Art Museum is proud to present a representative selection of Bai Xueshi's artworks, including figure, landscape, bird-and-flower paintings and sketches, all displaying distinct characteristics of the time. Through these pieces, visitors can not only appreciate Bai Xueshi's notable achievements and artistry but also discover the journey towards the modernization of Chinese painting.

Bai Xueshi was born in 1915 to a Beijing civilian family. He apprenticed under Mr. Zhao Mengzhu learning bird-and-flower painting in his teenage years and studied landscape painting from Mr. Liang Shunian in his 20s. In 1941, he joined the Chinese Painting Research Association in Beijing and participated in creative workshops and seminars while holding landscape and bird-and-flower painting exhibitions in Zhongshan Park, Beijing. In the early years of the PRC, Mr. Baixueshi worked as an art teacher at Beijing No.48 Middle School. In 1958, he transferred to the Department of Fine Arts at Beijing Normal University of Art. In 1960, he taught landscape painting at the Beijing Academy of Fine Arts. In 1964, he was reassigned to the Central Academy of Arts & Design as associate professor and later as professor. While teaching diligently, he grew ever so in touch with life and advocated drawing from life. He created a batch of figure paintings in the 1950s and 1960s reflecting the new socialist countryside, as well as some landscape and bird-and-flower paintings. After the 1970s, he frequented Guilin and created a substantial number of landscape paintings from the misty Lijiang River and the scenic Yangshuo. He also painted large-scale landscape paintings for the spaces that hold official public events in Beijing, including the Great Hall of the People, Zhongnanhai and the Diaoyutai State Guesthouse. Elegant and graceful with bright colors, his landscape painting style is highly influential and appreciated by the art world and society.

Early in the establishment of the PRC, the art world discussed extensively over how the traditional Chinese painting should reflect the new social life and create new figures, and painters have since made bold explorations. In the 1950s and 1960s, Bai Xueshi actively participated in the transformation of Chinese painting. Excellent works displaying the new image of the countryside, like *Selling Food to Country, The Shepherdess, Feeding Fish, Celebrating Universal Suffrage, Picking Cotton, The Hero of Dawa, Cotton Harvest, Marching to Nature, Harvesting Castor Beans*, were created during that time to reflect the new life and production of farmers. In these paintings, new artistic concepts and emotions were adopted to depict the labor scenes of farmers naturalistically and vividly. These works led Chinese figure painting onto a new path, presenting a visual image of social life in the new era. This is one of the most prominent achievements for Chinese figure paintings in the early days of the PRC.

As a well-known contemporary Chinese landscape painter, Mr. Bai Xueshi investigated the features and techniques regarding the use of brush and ink, composition, and colors in traditional landscape painting as early as the 1930s and 1940s by copying ancient landscape paintings. From the founding of the PRC, he aspired to portray the Chinese landscapes while adhering to the aesthetic principles of painting proposed by Tang Dynasty's Zhang Zao of learning from nature but painting from one's revelations and following Yao Zui's theory of treating nature as painters' master. Bai Xueshi explored the artistic conventions of painting from life to modelling, from object to subject and from the natural landscape to the artistic language of brush and ink. Traveling through the motherland's mountains and rivers, he observed and realized the connection between the natural landscape and the use of brush, ink, lines, colors, and various techniques. All of which accumulated into a collection of landscape paintings with innovative formal features, depicting the beauty of Huangshan, Mount Lu, Mount Tai, the Taihang Mountains and the Yan Mountains. In 1972, he commissioned to create murals for important government offices in Beijing. Since then, he often traveled to Guilin to paint and created giant landscape paintings of Guilin. His works were hung in Zhongnanhai, the Great Hall of the People and the Diaoyutai State Guesthouse, and some were sent to foreign heads of states and friends as national presents, showcasing the aesthetic charm of landscape painting and playing their

白雪石
现代中国画的创造者

20世纪初期产生新文化运动以来，中国画在继承传统与变革创新、笔墨语言与西画造型、写实写生与反映生活等创作语境和思想交锋中向前发展，几代中国画家为中国画的现代转型和发展大胆探索，砥砺前行！白雪石先生就是中国画现代转型与创造的实践者，他探索出自己独特的中国画语言和形式特征。清华大学艺术博物馆经过近一年筹备，现展出白雪石的部分代表性人物画、山水画、花鸟画和速写作品，这些作品具有鲜明的时代特征。观赏展出的这些精品力作，观众不仅可以看到白雪石的创作成果与特点，而且也能窥见中国画现代发展的历史轨迹。

白雪石1915年出生于北京的平民家庭，他在中学期间师从赵梦朱先生学习花鸟画，20岁时拜师梁树年先生学习山水画。他于1941年加入北平「中国画学研究会」，并参加相关创作研讨活动，多次在北京中山公园举办山水花鸟画作品展。新中国成立初期，白雪石先生在北京四十八中任美术教师，1958年调入北京艺术师范学院美术系任教，1960年在北京艺术学院教授山水画，1964年调入中央工艺美术学院任副教授、教授。

他在认真教学的同时，积极深入生活和开展写生活动，在50年代和60年代创作了一批反映社会主义新农村的人物画，以及新的山水画与花鸟画。70年代以后多次到桂林写生，创作了大量以漓江烟雨、阳朔风景为题材的山水画，并为北京地区重要公共活动场所如人民大会堂、中南海、钓鱼台国宾馆等创作大幅山水画，形成其山水画清婉俊秀、气象明丽的风格特征，为艺坛和社会所重，产生较大的影响。

新中国成立初期，作为传统艺术形式的国画如何表现新的社会生活，塑造新的人物形象，曾引起美术界讨论，国画家们进行大胆探索。白雪石在50年代和60年代参与变革中国画的艺术实践，创作了一批反映农村新面貌和农民生产劳动及新生活的优秀作品，如《把粮食卖给国家》《牧羊女》《喂鱼》《庆祝普选》《达娃英雄》《棉花丰收》《向自然进军》《蓖麻丰收》《捡棉花》等，用新的艺术观念和思想感情来表现农民的劳动场面，笔墨形式清新自然，生动传神。这些作品创造了新中国人物画的崭新面貌，呈现出新时代社会生活的视觉图像，是新中国初期国画人物画创作的重要收获之一。

白雪石先生是中国当代著名的山水画家，他早在30年代和40年代就下功夫临摹古代山水画，研究传统山水画的笔墨、构图、色彩表现特点和技法。新中国成立后，他怀抱为祖国河山写照的意志，遵循唐代张璪提出的绘画创作要「外师造化，中得心源」的美学原则，依据南朝陈代姚最「心师造化」的训律，探索从写生到造形、从客体到主体、从自然景物到笔墨语言的创作规律。他深入到祖国名山大川中观察感悟山水景物，研究国画的笔墨语言、线条色彩及皴擦点染和表现自然山水的对应关系，创作了一批描绘黄山、庐山、泰山、太行山、燕山的具有新的形式特征的山水画。1972年起，他带着为北京重要国家机关创作壁画的任务，多次到桂林写生，创作了以桂林地区景观为题材的巨幅山水画，悬挂于中南海首长接见厅、人民大会堂和钓鱼台国宾馆等建筑物中，其作品还被作为国礼送给外国元首和朋友。这些作品不但显现山水画的审美魅力，而且也发挥了特定的社会作用和文化作用。白雪石的山水画，创造了一种现代笔墨与审美形式。作者以现代审美眼光，表现南方山水之秀丽与清婉，作品或烟雨迷蒙，或春光明媚。亦图写北方山水之峻伟与气势，或层峦叠嶂，或秋色苍茫。其总体风格清俊端丽，雄浑而温润，苍郁而清婉，气韵生动，为上品佳作。

《周易·系辞下》载言，子曰：「书不尽言，言不尽意」，「圣人立象以尽意」。用言语不能穷尽的意绪与观念，创

special role in the social and cultural sphere. Bai Xueshi's landscape paintings modernized the use of brush and ink and led to a new art style. From his modern aesthetic viewpoint, the artist depicts the beauty and elegance of the landscapes of southern China by painting the misty rain and bright spring light. He also paints the majesty and magnificence of the landscapes in North China, painting down the overlapping peaks and the vast autumn air. Handsome and graceful, vigorous and gentle, lush and clear, with vivid charm, his works are considered to be top-grade masterpieces.

In the second volume of Xi Ci in the *I Ching*, two sayings were recorded: "words cannot fully express thoughts", "the saint uses hexagrams to express himself". It is to say, thoughts cannot be conveyed by the use of words but can be fully expressed by creating images. Rivers and mountains are grand images created by nature, and the painting of landscape can depict this great beauty. Bai Xueshi's landscape paintings depict the images of rivers and mountains nationwide while staying true to their spirits and preserving nature's touch. By forming a comprehensive understanding of nature in mind before painting, Mr. Xueshi fully expresses the beauty of nature. By painting from nature, his aesthetic spirit and lofty aspiration translate the vivid image of nature's true form and spirit into his paintings. The painter's mind connects the objects to the heart and integrates the artistic revelations and aesthetic ideas of different objects and subjects. Chinese landscape painting is a miraculous process of encompassing the beauty of nature in one picture and depicting everything with a brush! It is a path that links natural philosophy to artistic philosophy. Painting the shapes and colors of nature as they are is an artful description, yet integrating the appearance and spirit of nature in the painting is the true vivid depiction of nature. Both are unique principles of shaping in Chinese painting. Chinese painters create images to fully express nature after internalizing what they had observed. Empathizing with nature to depict the true nature, the painter enters the sublimation of the aesthetic realm. Integrating the mind and scenic, heart and technique, the painter's mind travels freely in the universe and enters the free world of the creation and appreciation of landscape painting. Describing the appearance to express its spirit and creating the image to convey its essence constitute the spirit of art and the core of aesthetics! Appreciating the landscape paintings of Bai Xueshi is like reading a poetic philosophy book presented by nature to life. The Chinese landscape painting and its philosophy carry the unique aesthetic and the artistic idea of our nation. It is the philosophy of nature life. and aesthetics that needs to be comprehended through continuous study.

Chen Chiyu

Professor, Academy of Arts and Design. Tsinghua University

1st September 2020, at Tsinghua University

造形象则可以完整地表达出来。山川为天地之大象，山水画乃天地之大美。白雪石的山水画，为祖国河山立象，为神州山水传神，为天地造化存意！意存笔先，立象尽意，所尽之意，乃内蕴于雪石先生心灵中吞吐大荒、师法造化的审美精神和豪壮气概，是传写出的大自然的本真与灵趣。画家之意，是融贯心物，会通主客体的艺术情感和审美意念，亦是创作中「笼天地于形内，挫万物于笔端」的神思与兴会！中国山水画创作，是自然哲学走向艺术哲学的路径和通道。以形写形、以色貌色，乃为妙写自然；以形写神，以神写形，均为中国绘画画造型的独特法则。中国画家立象尽意，应目会心，感物吟志，神超理得，进入艺术思维的审美化境；思与境偕，心与手应，披图幽对，神游天地，到达山水画创作与鉴赏的自由世界！写气图貌，立象尽意，此中象意，乃艺术之象，审美之意！观赏白雪石的山水画，同时也在阅读一部自然向人生展开的感性哲学书！中国的山水画与画论，承载着中华民族独特的审美感觉和艺术思维，是需要我们不断研读和理解的自然哲学、人生哲学加审美哲学！

陈池瑜　清华大学美术学院教授　二〇二〇年九月一日于清华园

Portrayal of
the Spirit

After the founding of the People's Republic of China in 1949, Bai Xueshi began to sketch from life and work on figure paintings. He upheld the traditional artistic concept of "portrayal of the spirit" while pursuing the new creative principle of "art imitates life". He rejected conventions set by the "Four Wangs" from the Qing dynasty, and drew inspirations from paintings of the Jin and Song dynasties, following the path of pursuing realism and capturing the spirit.

His figure paintings were characterized by both formal and spiritual qualities, as the subjects' spirit is shown through the artistic forms. His works are always aesthetically fresh, natural and expressive, be it depicting figures in labor scenes or character studies from life. His figure paintings has become the icon of the new era and the new life.

传神写照

1949 年新中国成立后，白雪石一方面坚持『传神写照』的传统美学观念，体悟『生活是艺术的源泉』新的创作理念，一方面避开清代『四王』的束缚，取法晋宋绘画求真尚意的精神，开始人物画的写生和创作。

其人物画作品以形写神、形神兼备，无论是劳动情景中的人物塑造，还是不同人物写生，均具有清新自然、神采生动的审美特征，是新的时代和新的生活的典型图像。

捡棉花

纸本水彩　19.5 cm × 25 cm　1956 年　私人收藏

Picking Cotton

Watercolour on paper　19.5 cm × 25 cm　1956　Private Collection

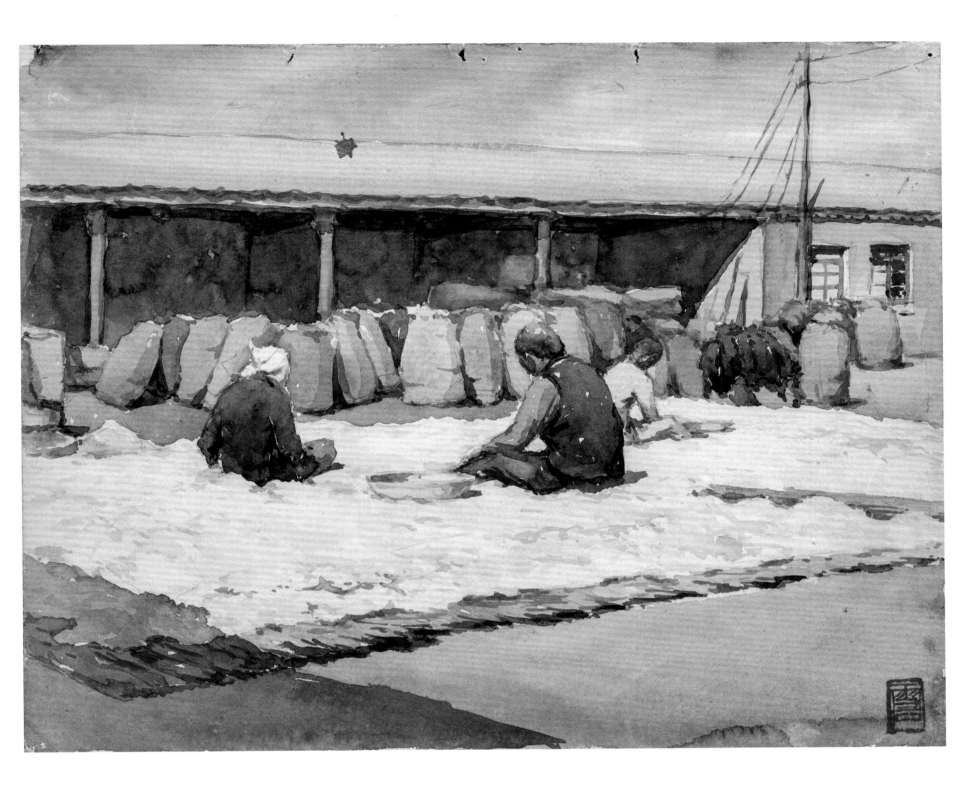

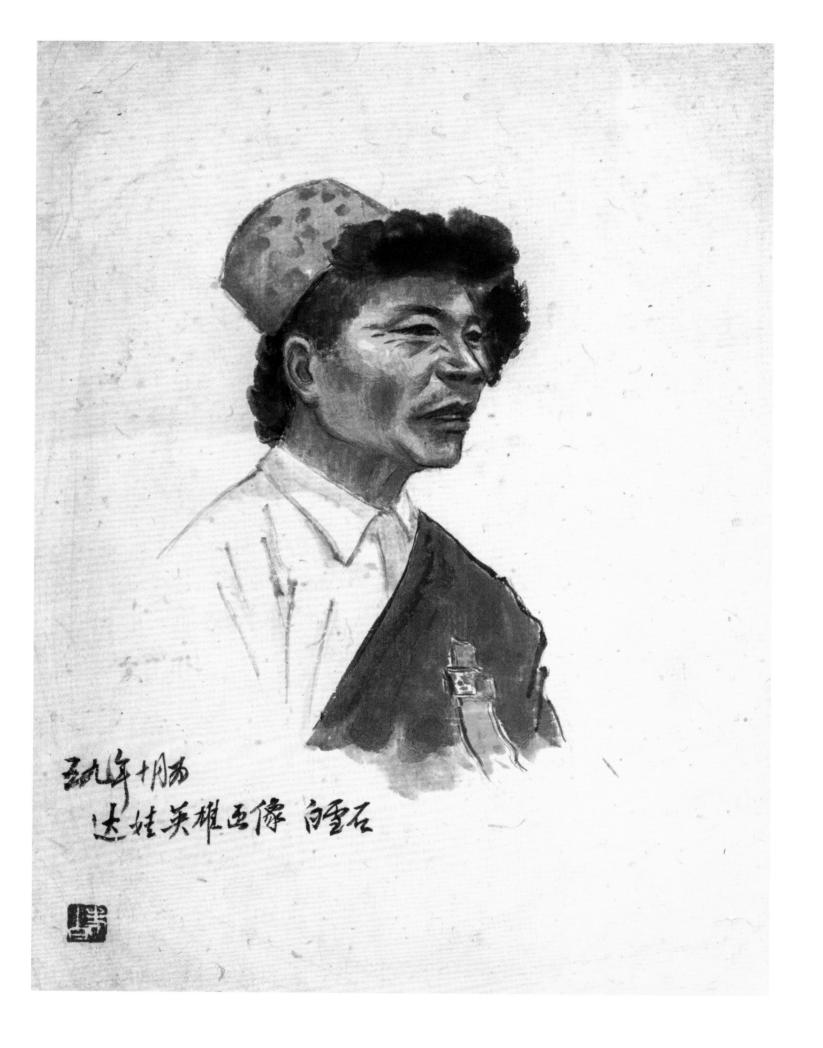

达娃英雄
纸本水墨设色　27 cm × 20 cm　1959 年　私人收藏

The Hero of Dawa
Ink and colour on paper　27 cm × 20 cm　1959　Private Collection

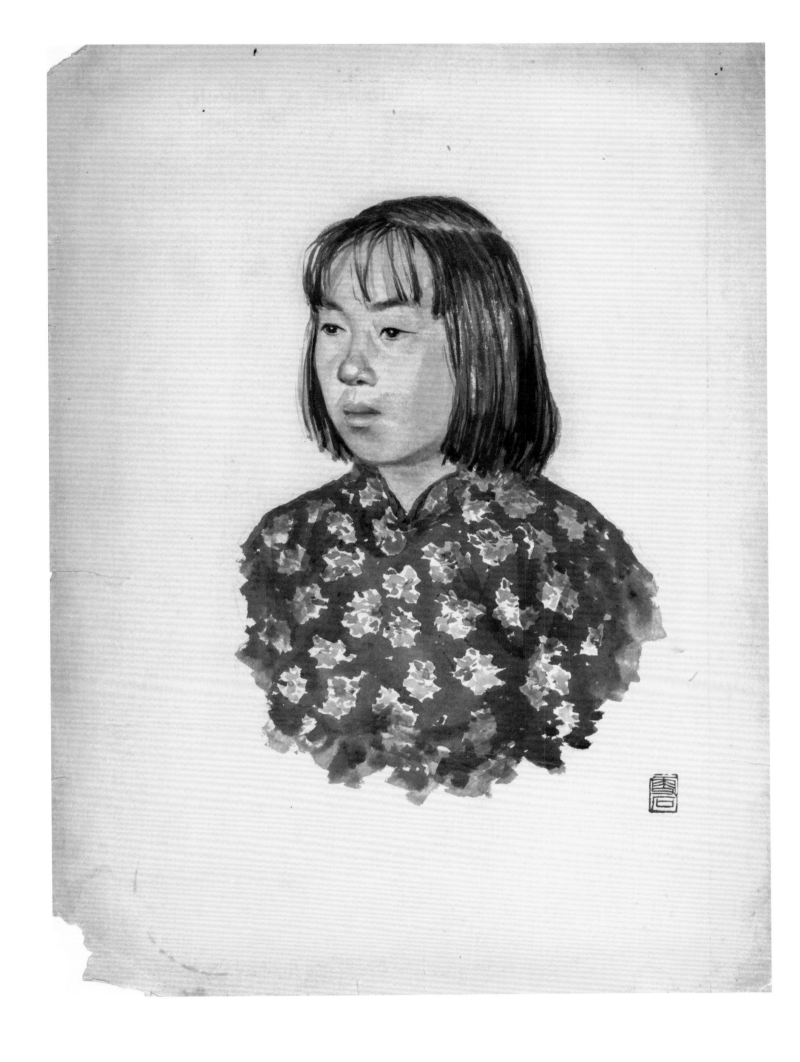

女孩
纸本水墨设色　39 cm × 30 cm　1961 年　私人收藏

A Girl
Ink and colour on paper　39 cm × 30 cm　1961　Private Collection

牧羊女
纸本水墨设色　129 cm × 62 cm　1959 年　私人收藏

The Shepherdess
Ink and colour on paper　129 cm × 62 cm　1959　Private Collection

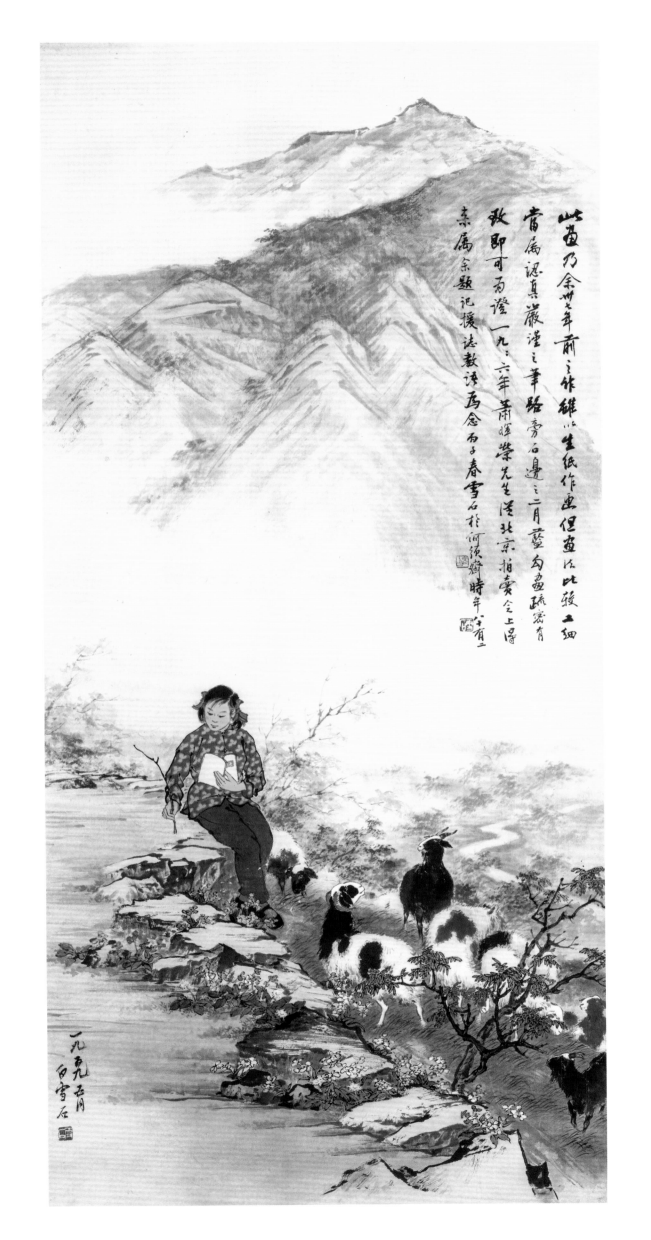

棉花丰收

纸本水墨设色　54 cm × 86 cm　1955 年　北京画院藏

Cotton Harvest

Ink and colour on paper　54 cm × 86 cm　1955　Collection of Beijing Fine Art Academy

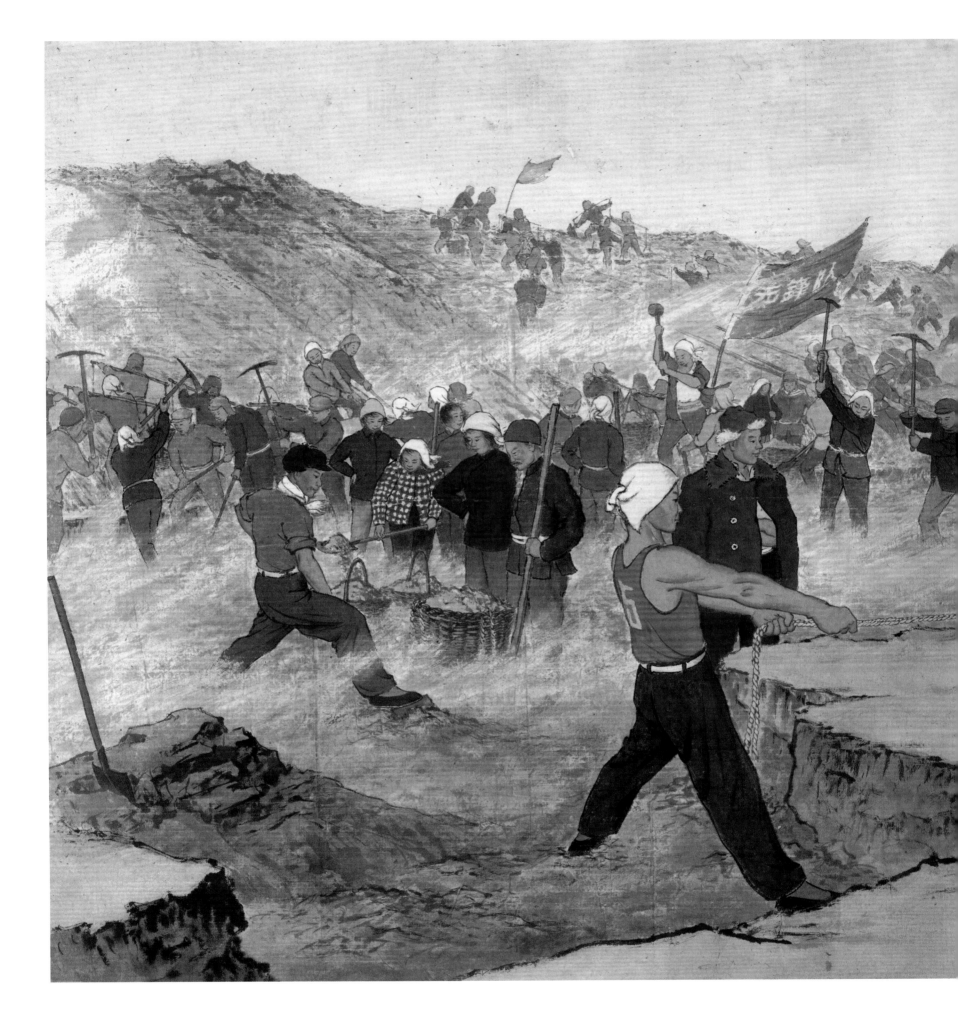

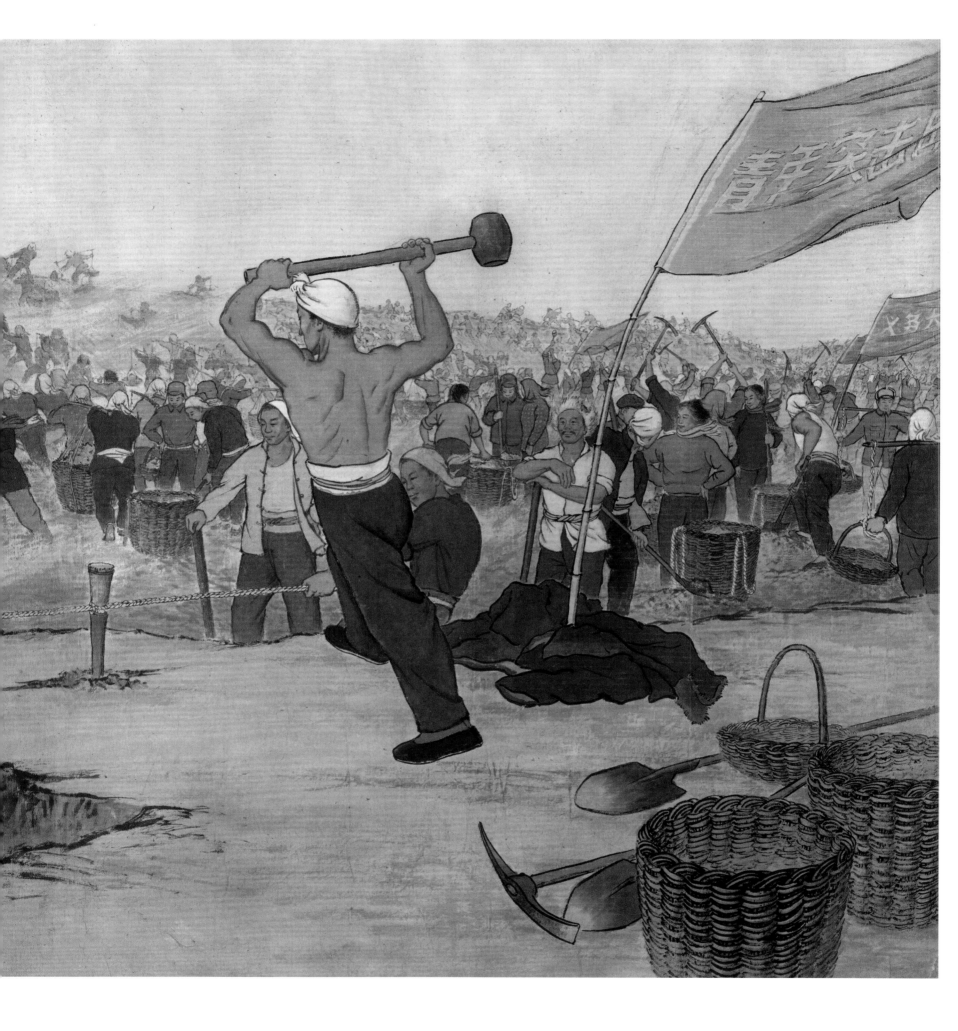

向自然进军
纸本水墨设色　98.5 cm × 193 cm　20 世纪 60 年代　北京画院藏

蓖麻丰收

纸本水墨设色　45 cm × 44.5 cm　1961 年　北京画院藏

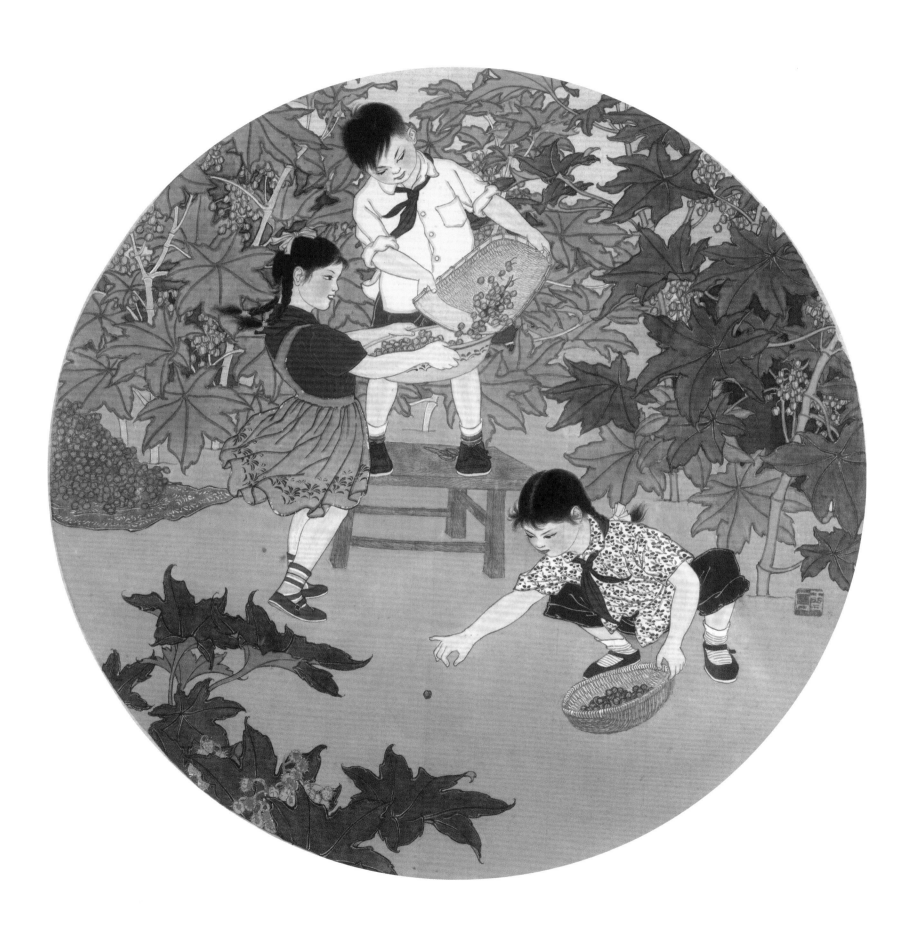

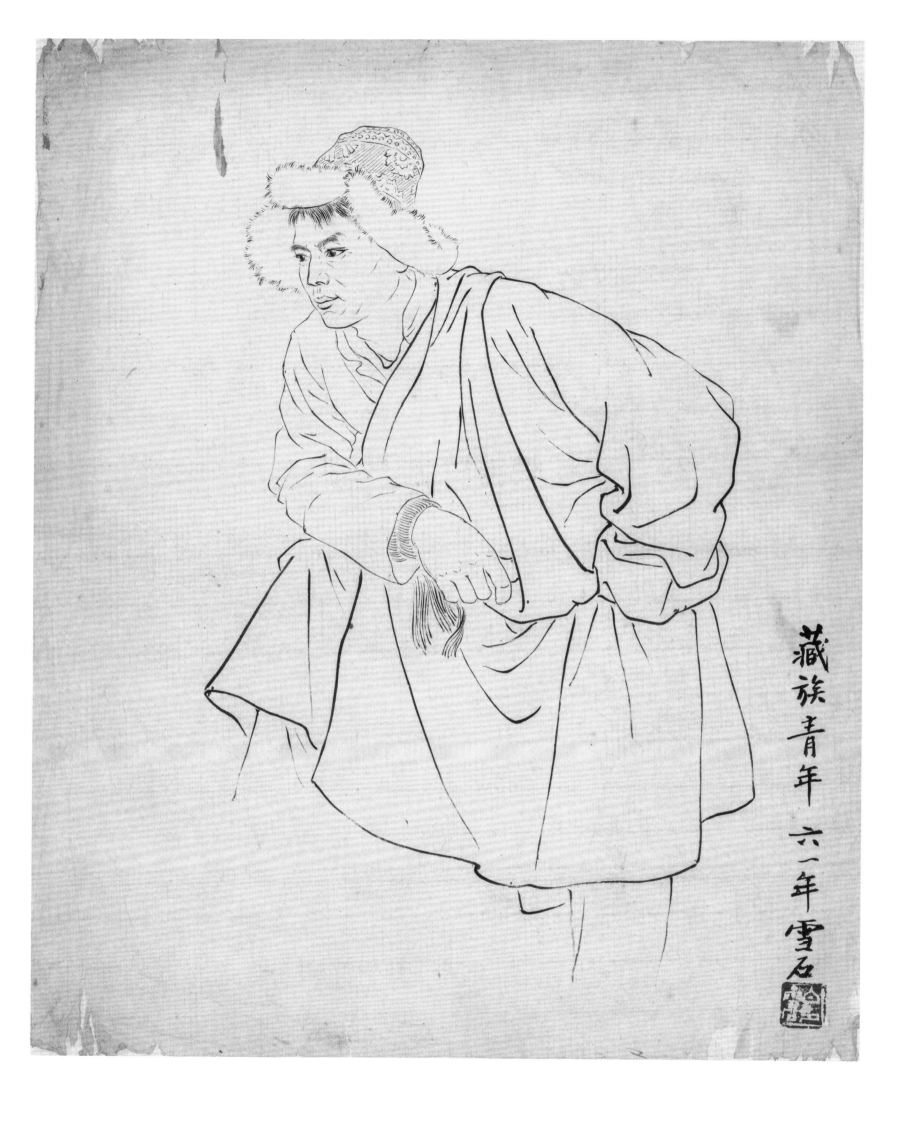

藏族青年 六一年 雪石

藏族青年
纸本水墨　38 cm×31 cm　1961 年　私人收藏

A Tibetan Youth
Ink on paper　38 cm×31 cm　1961　Private Collection

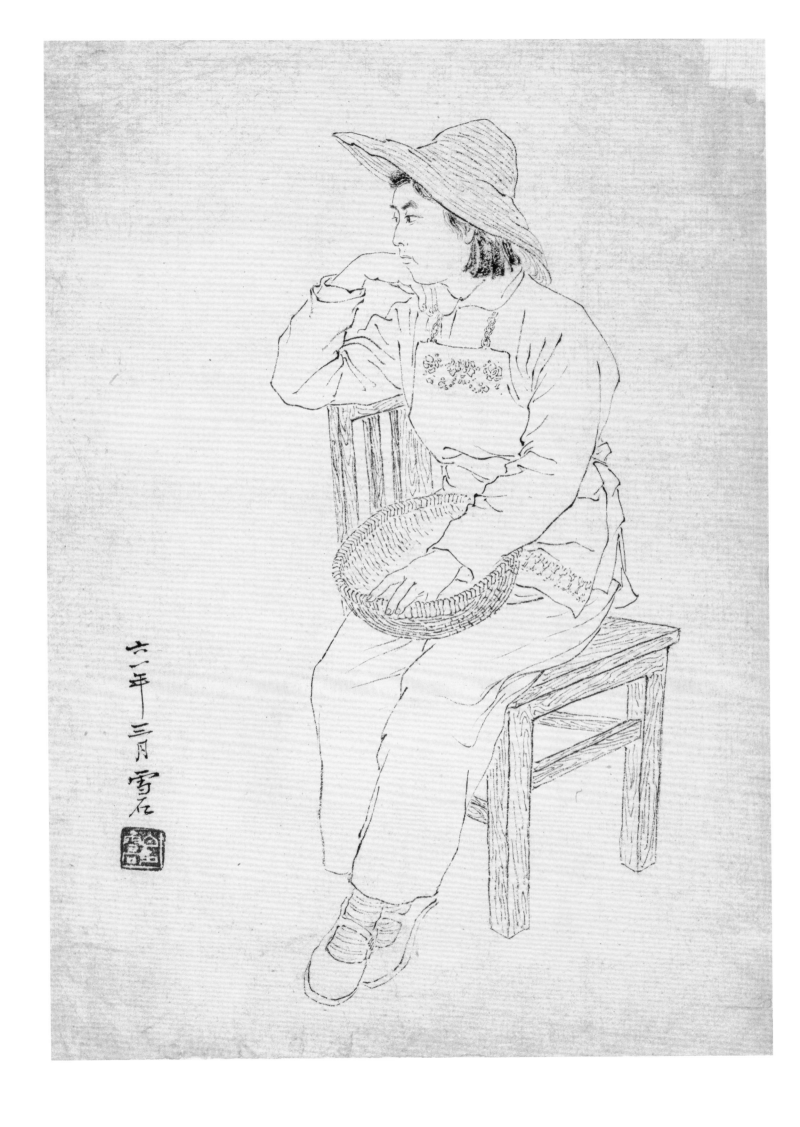

女工

纸本水墨　40 cm×28 cm　1961 年　私人收藏

A Female Worker

Ink on paper　40 cm×28 cm　1961　Private Collection

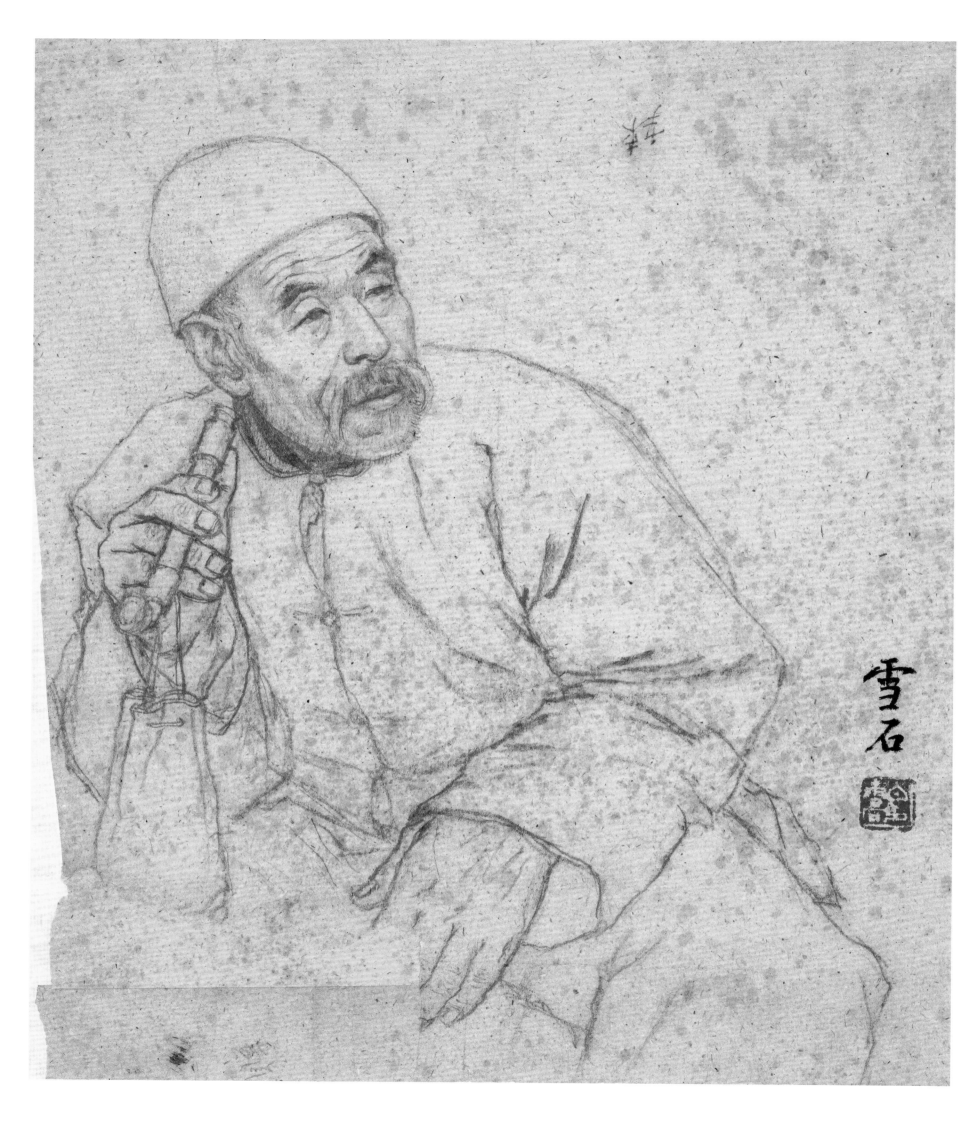

雪石

024

吸烟老人

纸本水墨　33 cm×29 cm　1961 年　私人收藏

Old Man with a Pipe

Ink on paper　33 cm×29 cm　1961　Private Collection

菊展所见

纸本水墨　19 cm × 52 cm　1962 年　私人收藏

A Scene from a Chrysanthemum Exhibition

Ink on paper　19 cm × 52 cm　1962　Private Collection

暗香
纸本水墨　19 cm×52 cm　20 世纪 80 年代　私人收藏

Subtle Fragrance
Ink on paper　19 cm×52 cm　1980s　Private Collection

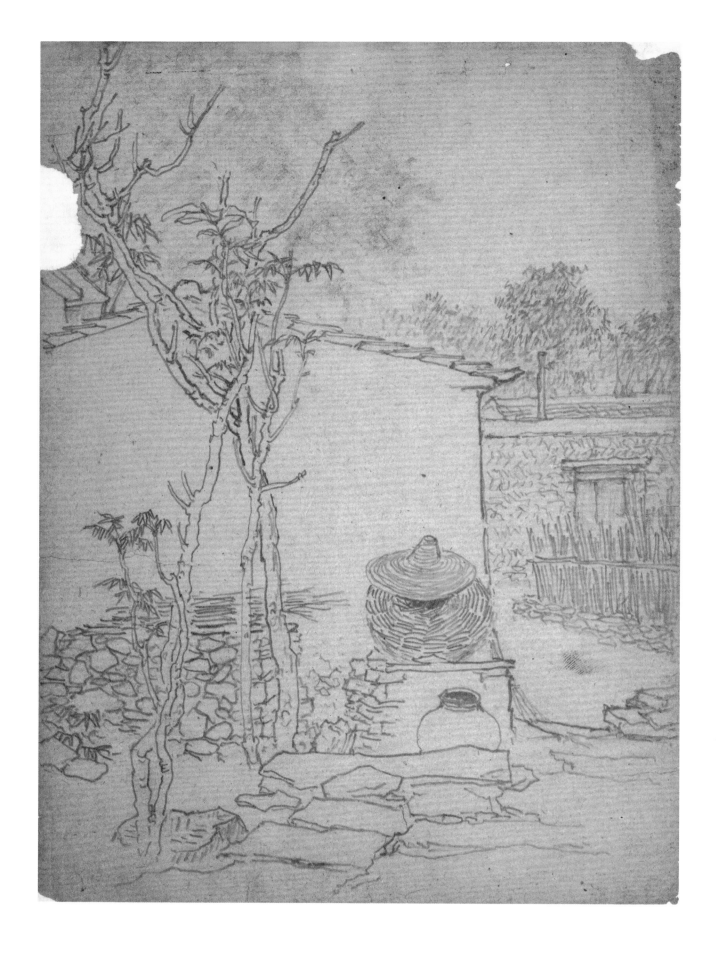

农家院

铅笔、纸　25 cm×19 cm　20 世纪 60 年代　　私人收藏

A Farm Yard

Pencil, paper　25 cm×19 cm　1960s　Private Collection

农舍室内

钢笔、纸　23 cm×17 cm　20世纪60年代　私人收藏

Farmhouse Interior

Pen，paper　23 cm×17 cm　1960s　Private Collection

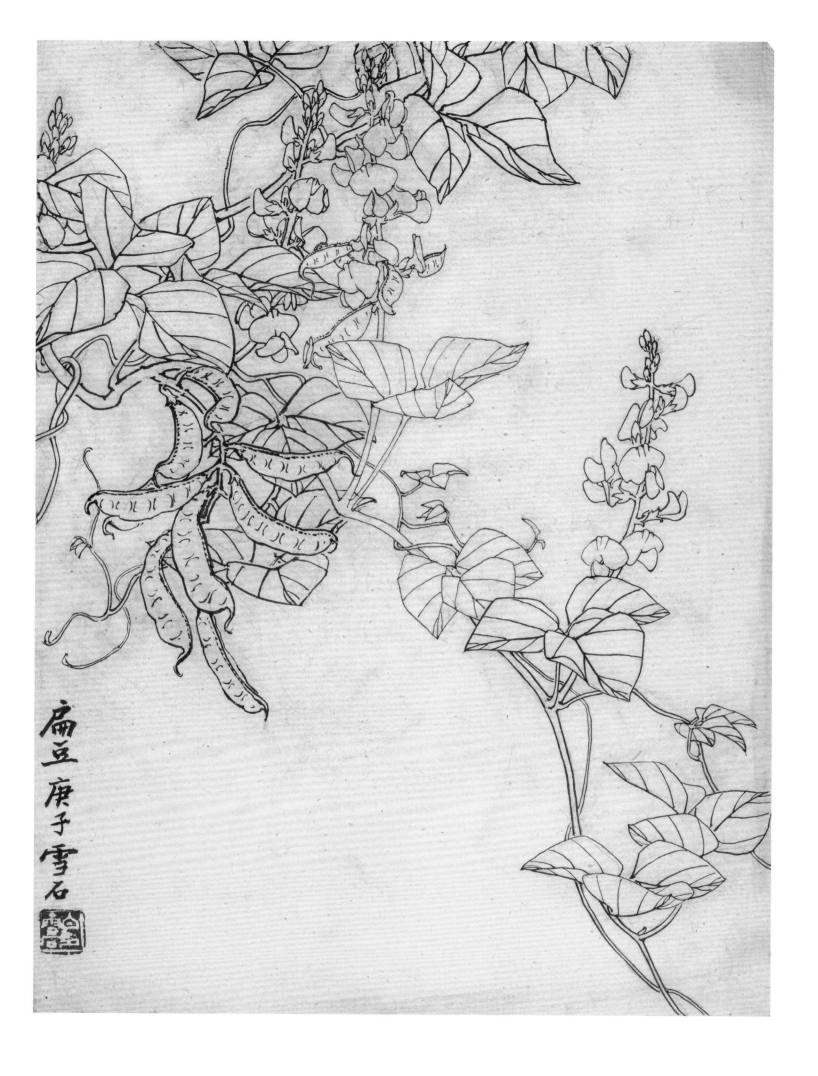

扁豆

毛笔、纸　36 cm×27 cm　1960 年　私人收藏

Lentils

Chinese brush, paper　36 cm×27 cm　1960　Private Collection

激流
铅笔、纸　20 cm×27 cm　1962 年　私人收藏

Torrent
Pencil，paper　20 cm×27 cm　1962　Private Collection

瑞金上清桥（双清桥）
铅笔、纸　39 cm×27 cm　1963 年　私人收藏

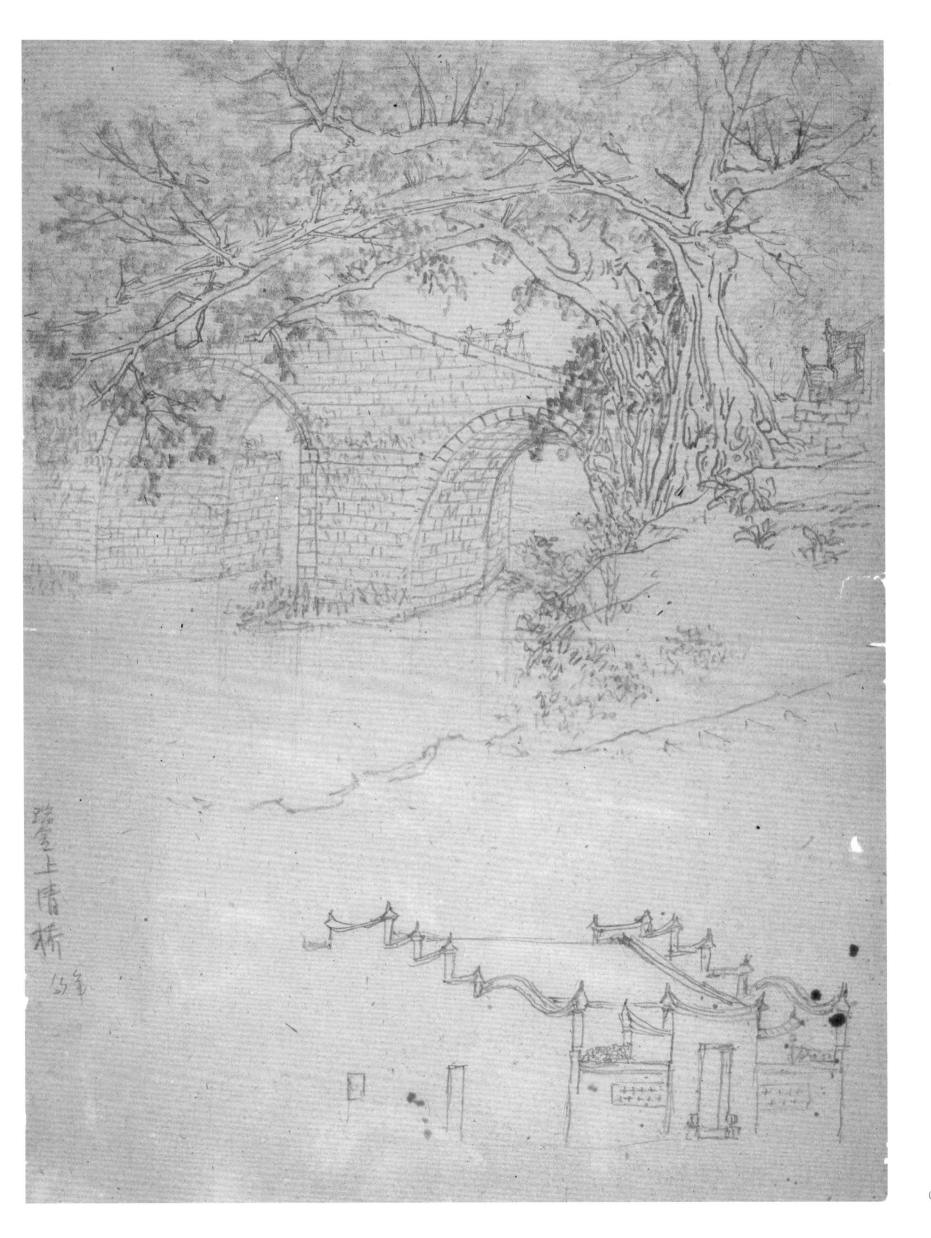

踏雲上塘橋

馬筆

园林水榭

铅笔、纸 37 cm × 27 cm 20 世纪 70 年代 私人收藏

Water Pavilion in the Garden

Pencil, paper 37 cm × 27 cm 1970s Private Collection

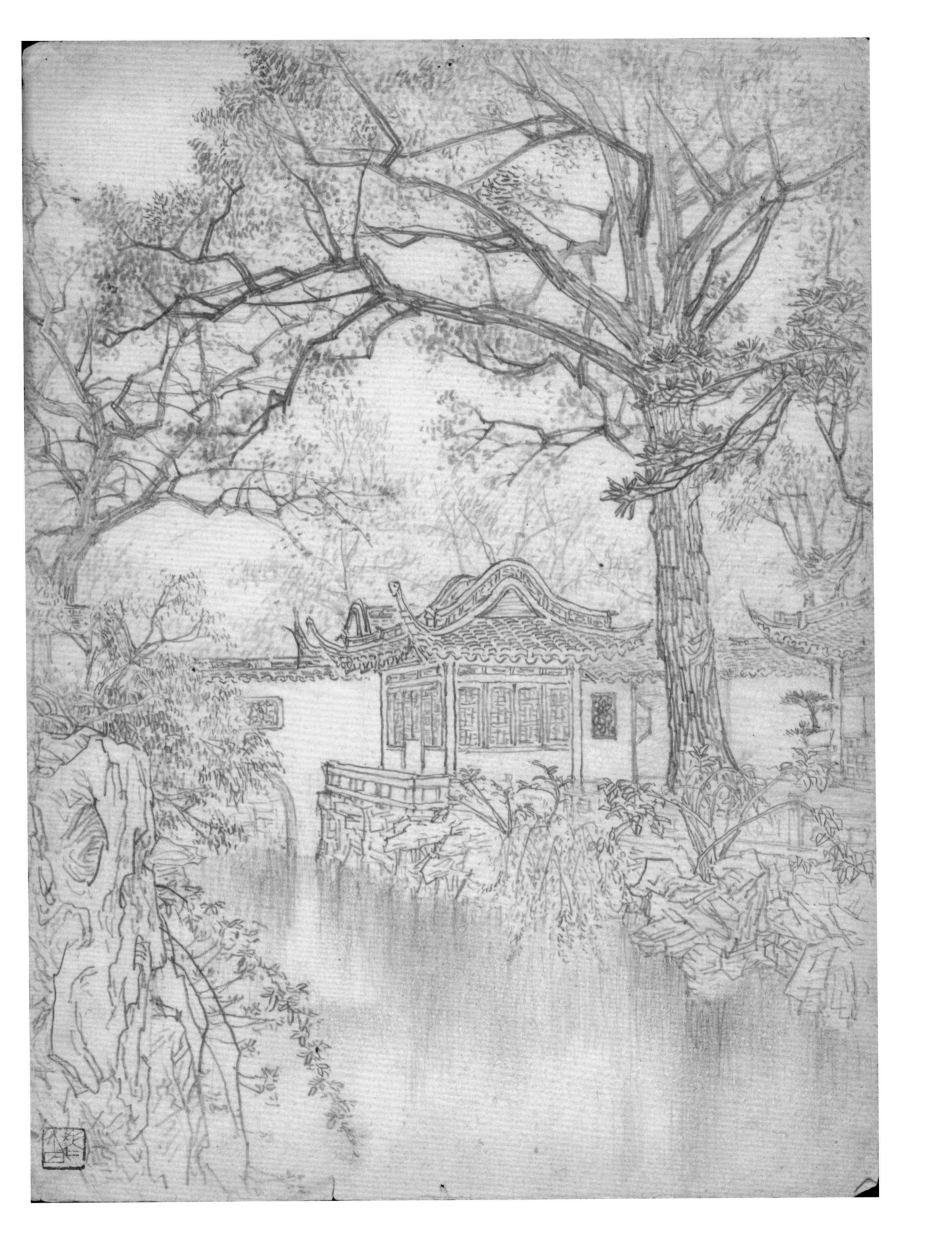

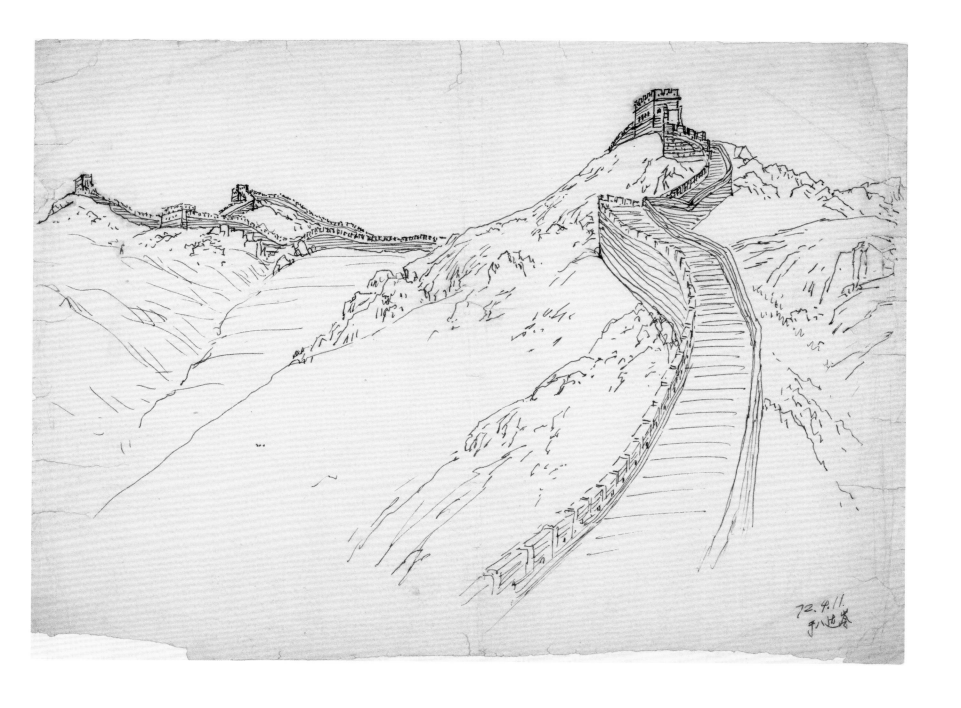

八达岭长城
钢笔、纸 27 cm×39 cm 1972 年 私人收藏

Badaling Great Wall
Pen, paper 27 cm×39 cm 1972 Private Collection

颐和园古松

钢笔、纸 21 cm × 30 cm 1975 年 私人收藏

Ancient Pines in the Summer Palace

Pen, paper 21 cm × 30 cm 1975 Private Collection

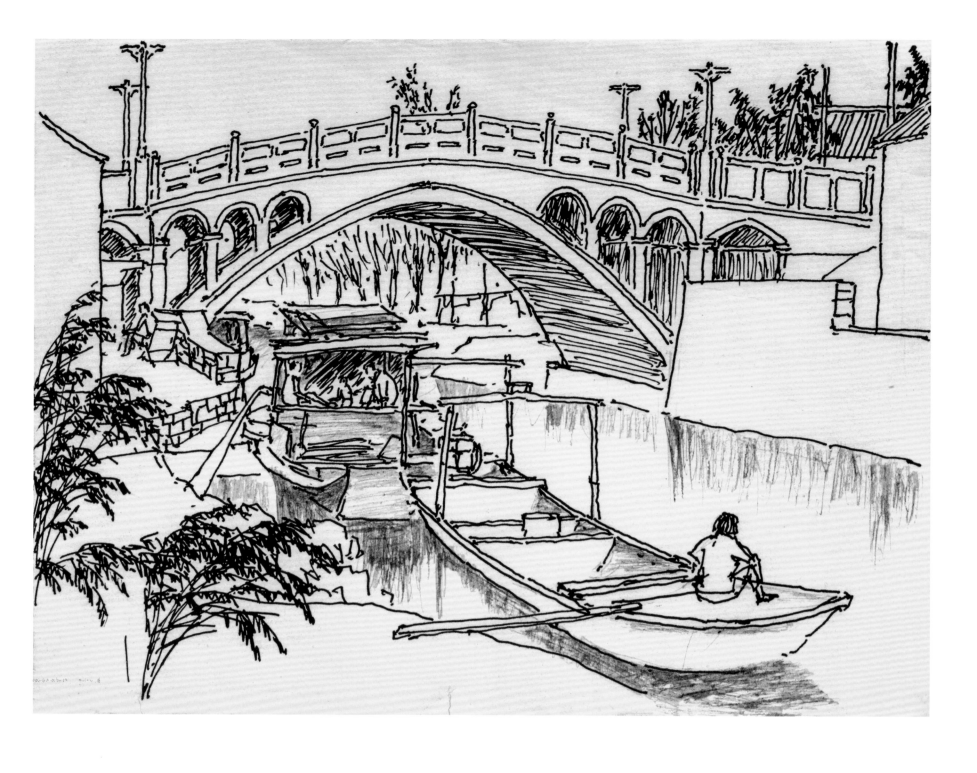

桥与船
钢笔、纸　21 cm × 27 cm　1976 年　私人收藏

Bridge and Boats
Pen, paper　21 cm × 27 cm　1976　Private Collection

鼋头渚
钢笔、纸　27 cm×37 cm　1976 年　私人收藏

Yuantou Islet
Pen, paper　27 cm×37 cm　1976　Private Collection

速写

钢笔、纸　13 cm × 18 cm　1965 年　私人收藏

Sketch

Pen，paper　13 cm × 18 cm　1965　Private Collection

西泠印社

钢笔、纸　24 cm×17 cm　1980 年　私人收藏

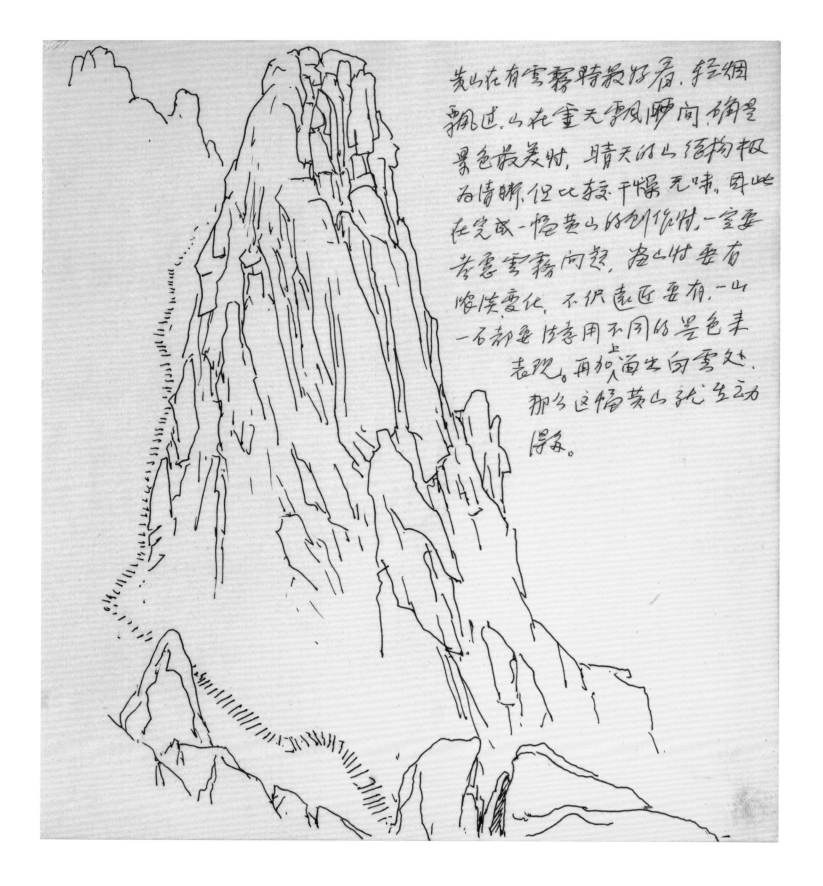

黄山在有云雾时最好看，轻烟
飘过，山在半天飘飘间，确是
景色最美时，晴天的山结构极
为清晰，但比较干燥无味，因此
在完成一幅黄山的创作时，一定要
考虑云雾问题，远山还要有
浓淡变化，不仅远近要有，一山
一石都要注意用不同的墨色来
表现。再加演出白云处，
那么这幅黄山就生动
得多。

黄山步道
钢笔、纸　21 cm×19 cm　1980 年　私人收藏

Footpaths of Huangshan
Pen，paper　21 cm×19 cm　1980　Private Collection

一线天 5.21

黄山一线天

钢笔、纸　21 cm×19 cm　1980 年　私人收藏

The One-Line Sky Passage of Huangshan

Pen, paper　21 cm×19 cm　1980　Private Collection

芦茨山村

钢笔、纸　21 cm×38 cm　1980 年　私人收藏

温泉

钢笔、纸　21 cm×19 cm　1980 年　私人收藏

Hot Springs

Pen, paper　21 cm×19 cm　1980　Private Collection

怡园

钢笔、纸　24 cm×17 cm　1980 年　私人收藏

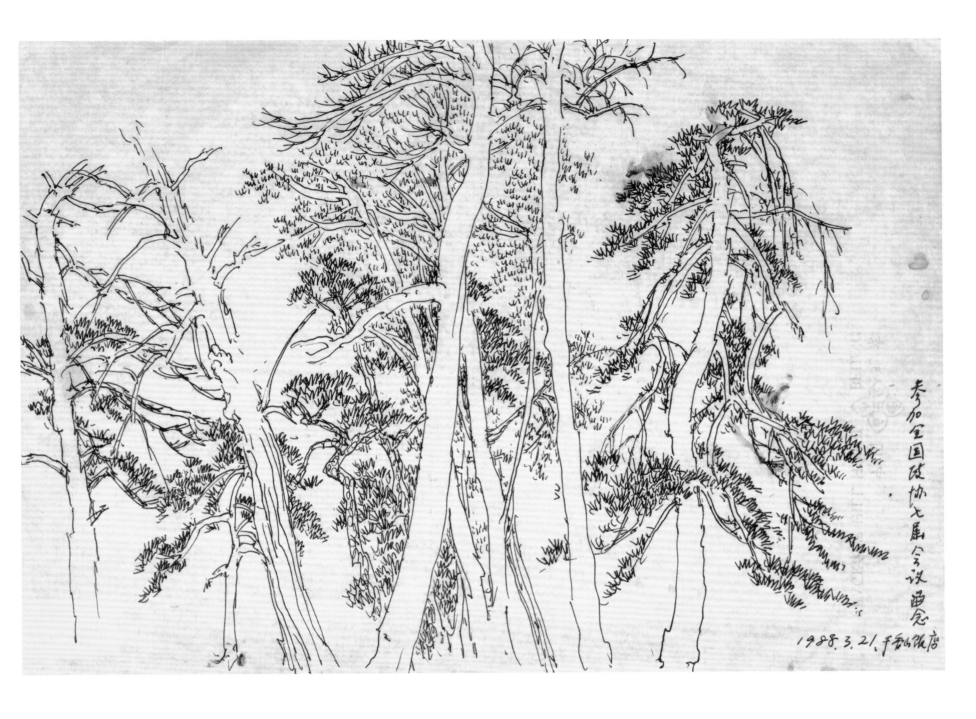

参加全国政协七届会议画念

1988.3.21.平谷饭店

丛树

钢笔、纸　21 cm×30 cm　1988 年　私人收藏

Grove

Pen, paper　21 cm×30 cm　1988　Private Collection

树的写生

钢笔、纸　23 cm×17 cm　1965 年　私人收藏

Sketch of Trees

Pen, paper　23 cm×17 cm　1965　Private Collection

人物写生

钢笔、纸 20 cm×10 cm 1965 年 私人收藏

Figure Drawing

Pen，paper 20 cm×10 cm 1965 Private Collection

人物写生

钢笔、纸　20 cm × 10 cm　1965 年　私人收藏

Figure Drawing

Pen，paper　20 cm × 10 cm　1965　Private Collection

人物写生

钢笔、纸　20 cm×10 cm　1965 年　私人收藏

Manuscripts for Picture Storybook
Chinese brush, paper 1964 Private Collection

连环画手稿

毛笔、纸　多种尺寸　1964年　私人收藏

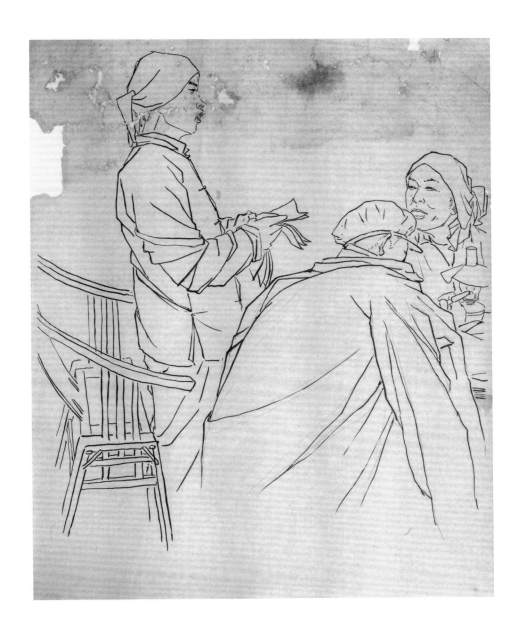

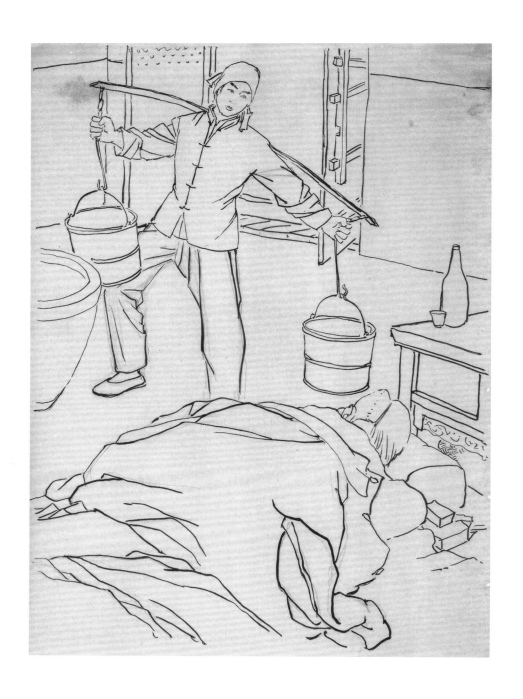

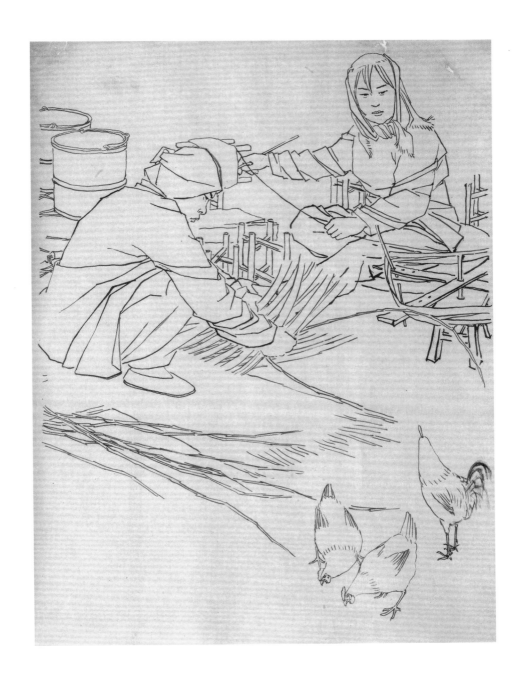

Wondrous Mountains and Beautiful Waters

If the wonders of vast mountains and the beauty of boundless waters are portrayed and painted monotonously, then is there any diffrence between the painting and the map? In the early 1930s, Bai Xueshi practiced art under Mr. Liang Shunian and studied ancient landscape paintings at the Chinese Painting Research Institute of Beiping Museum of Antiquities as a researcher under the mentorship of Huang Binhong and Yu Feian, laying a solid foundation for Chinese painting. Since the 1950s, Bai Xueshi focused on integrating traditional painting techniques into naturual scenery sketches to reflect the new era and new life. He drew inspirations from nature and visited Beijing suburbs, the Yan Mountains, Mount Lu, Huangshan, Mount Tai, the Taihang Mountains and Guilin for sketching. Through careful observation, comprehension, thinking, selection, integration and organization of natural scenery, he developed new paradigms and methods for landscape paintings to depict the wondrous terrains of the motherland. As he put it, "I came to the profound realization that the inspiration gained from nature and life has gone far beyond my imaginations from the art studio."

奇山
秀水

千里之山，不能尽奇，万里之水，不能尽秀，一概图之，版图何异？

早在 20 世纪 30 年代，白雪石就拜师梁树年先生，并在黄宾虹、于非闇先生为导师的「北平古物陈列所国画研究院」任研究员时研习古代山水画，由此打下了深厚的国画基础。从 50 年代开始，白雪石致力于把传统笔墨技法和到大自然中写生相结合，描绘新时代、新生活。他心师造化，先后到京郊、燕山、庐山、黄山、泰山、太行山、桂林等地进行写生，对自然景物认真地观察、感悟、思考、选择、融合和组织，创造新的山水画表现图式和方法，描绘出祖国的奇山秀水，无限风光。如他所言：「我深深感受到从大自然中、从生活中得到的启发，绝非在画室内可以想象得到的。」

绿云飞舞凤翎长

纸本水墨设色　29.5 cm × 12 cm　1939 年　私人收藏

Long Feathers Dancing Amidst Clouds

Ink and colour on paper　29.5 cm × 12 cm　1939　Private Collection

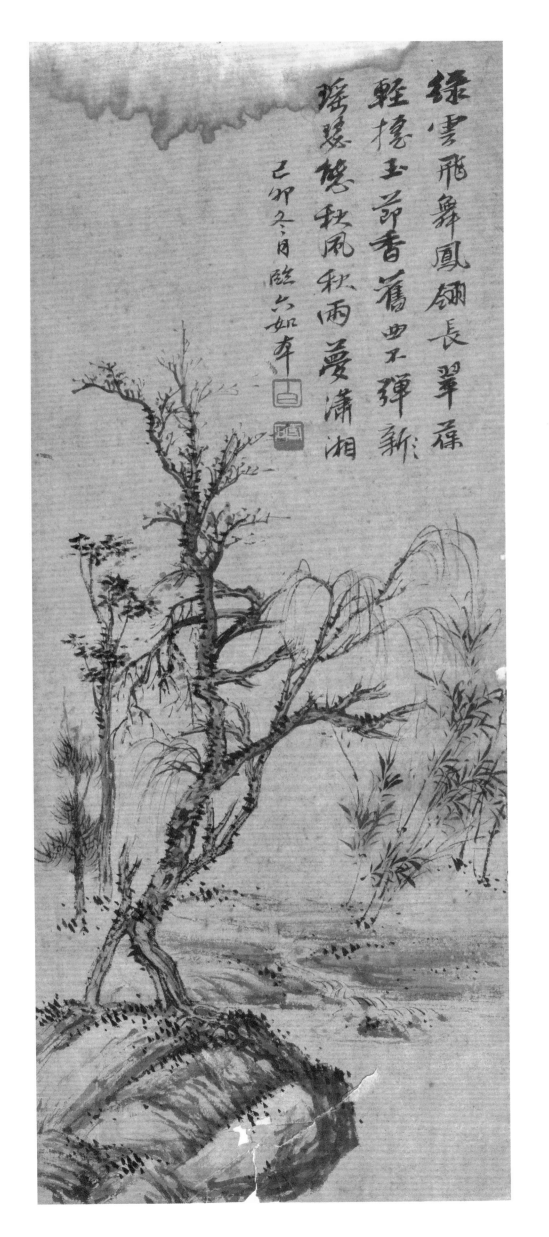

綠雲飛舞鳳翎長翠蕤
輕搖玉節香舊曲工彈新
瑤琴態態秋風秋雨夢瀟湘
己卯冬月臨六如李白陽

松下高士

纸本水墨设色　33 cm × 61 cm　1963 年　私人收藏

High Priest under the Pine

Ink and colour on paper　33 cm × 61 cm　1963　Private Collection

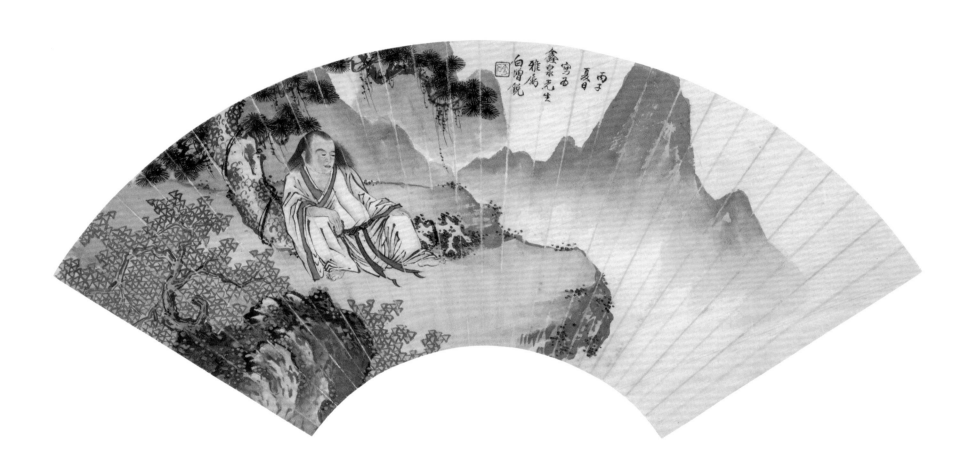

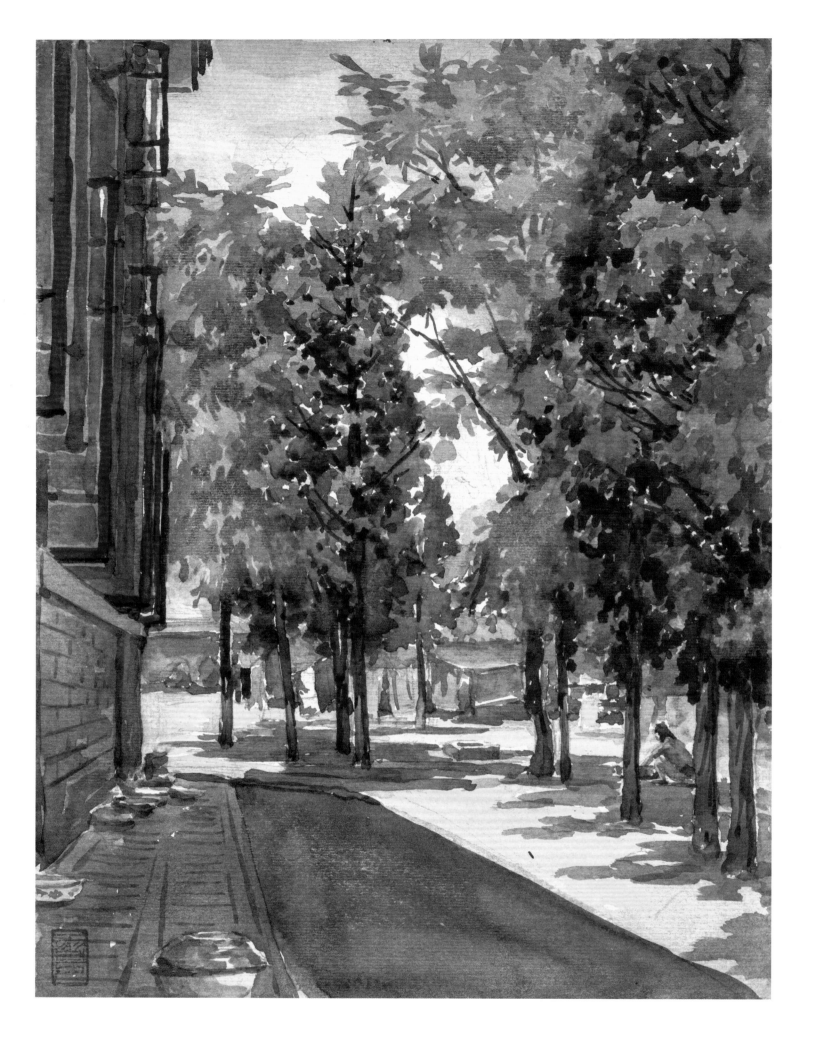

四十八中学生宿舍

纸本水彩　25 cm×19 cm　1956 年　私人收藏

No. 48 Middle School Student Dormitory

Watercolour on paper　25 cm×19 cm　1956　Private Collection

黄土高原写生
纸本水墨　25 cm×23 cm　1961 年　私人收藏

The Loess Plateau Drawing
Ink on paper　25 cm×23 cm　1961　Private Collection

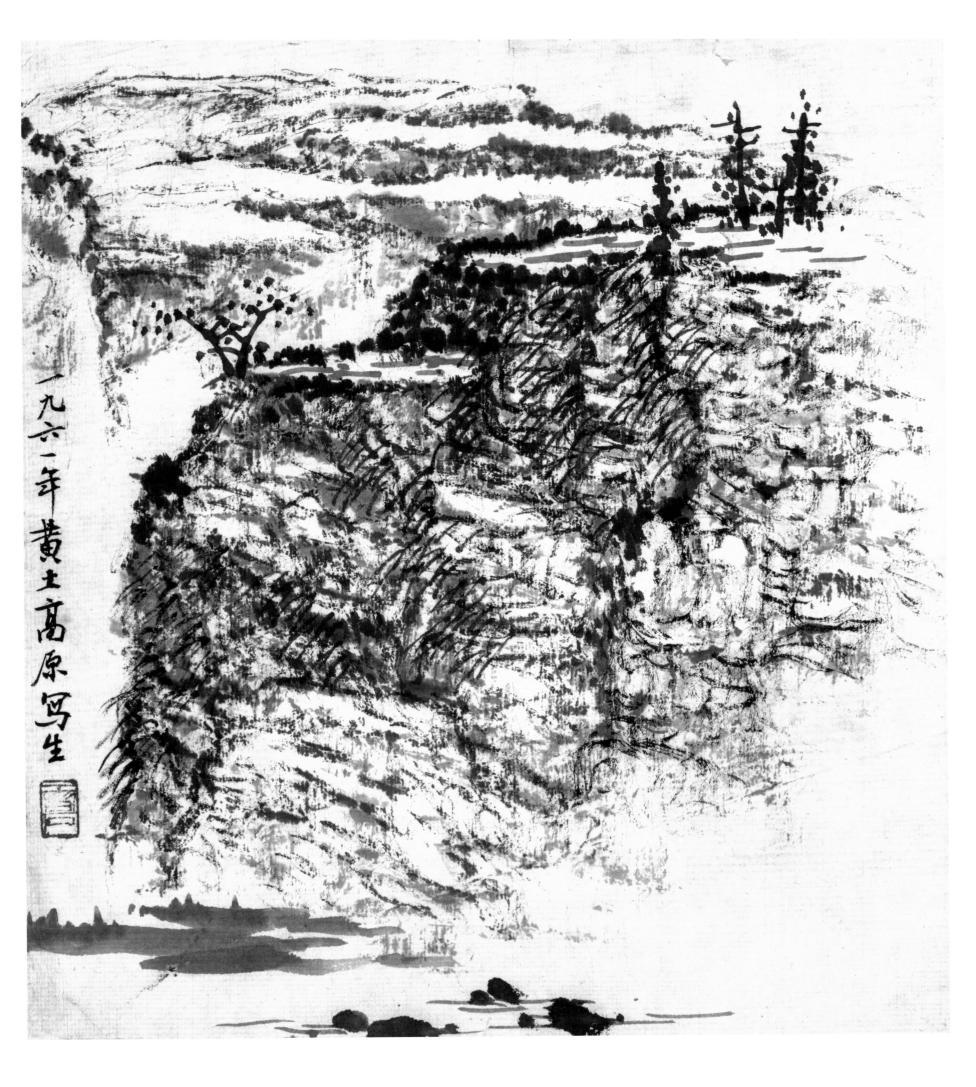

一九六二年黄土高原写生

北海公园
纸本水墨设色　59 cm × 46 cm　1961 年　私人收藏

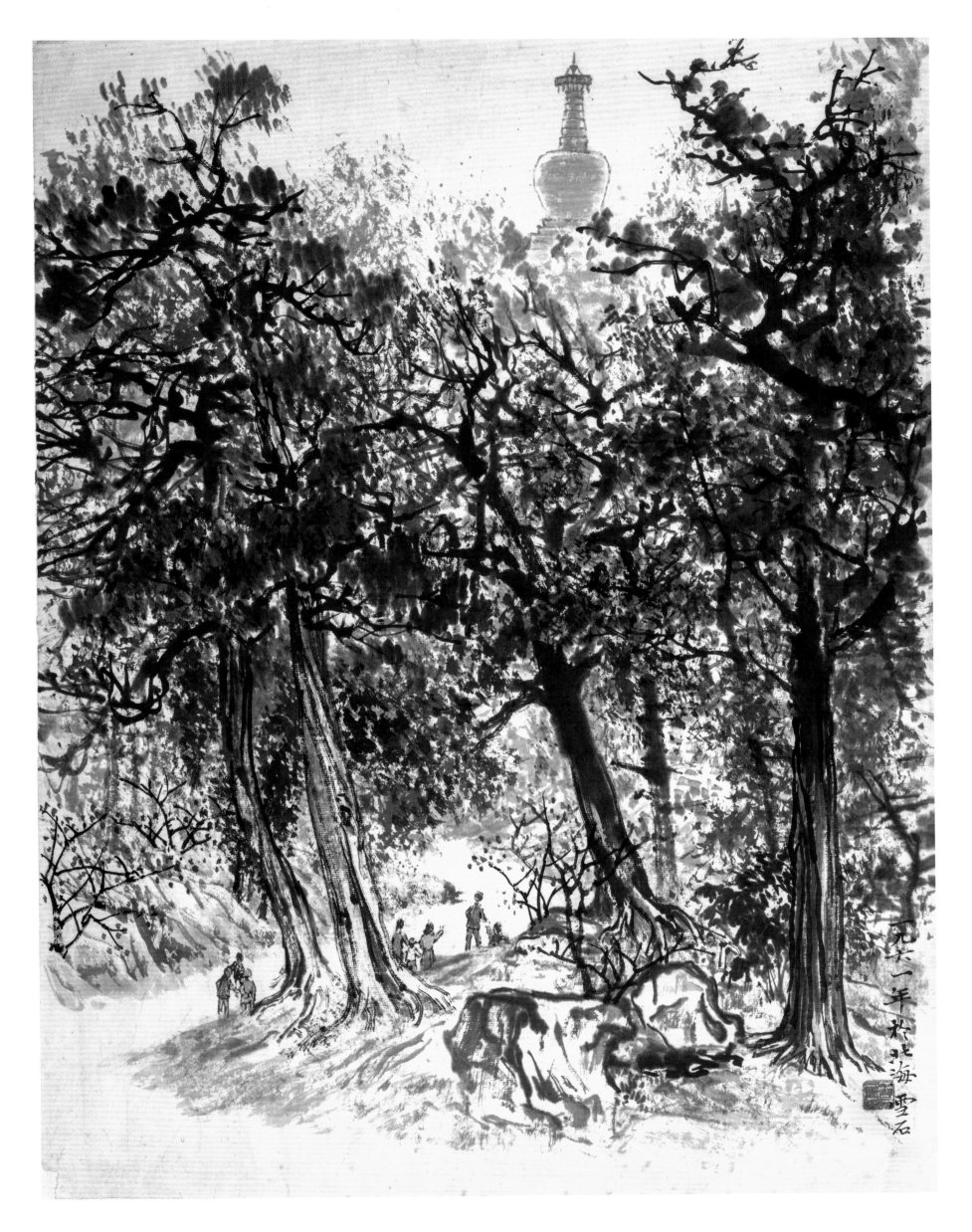

风景写生
纸本钢笔及水彩 31 cm × 27 cm 1961 年 私人收藏

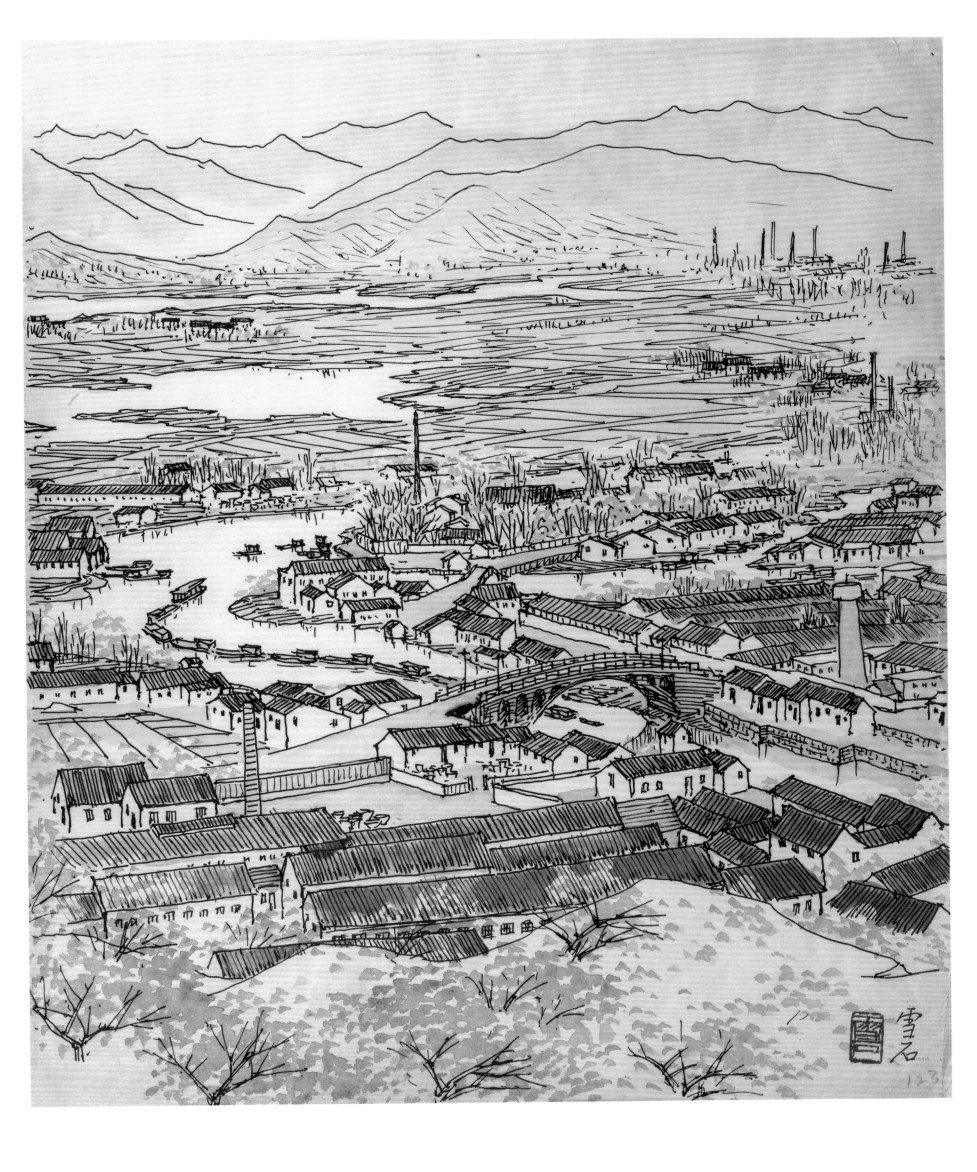

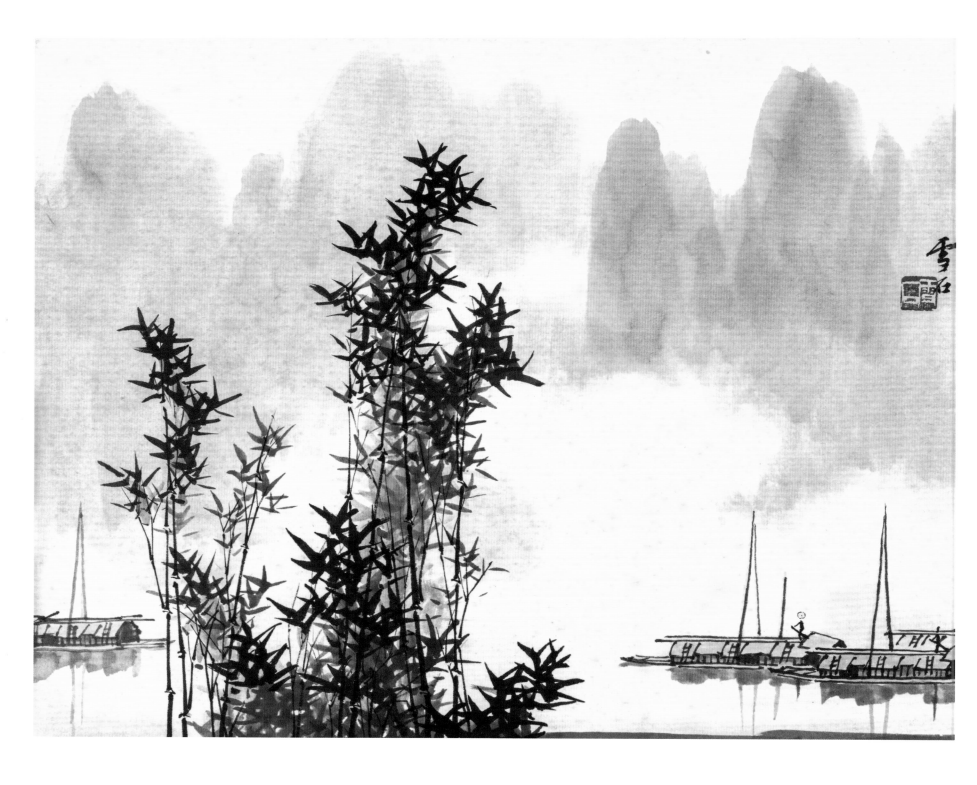

无题
纸本水墨设色　31 cm×41 cm　20 世纪 80 年代　私人收藏

Untitled
Ink and colour on paper　31 cm×41 cm　1980s　Private Collection

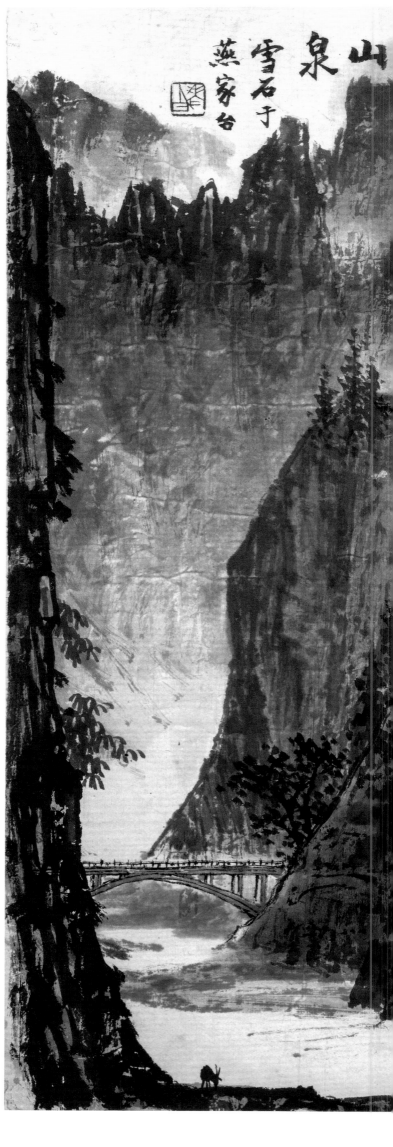

山泉
纸本水墨设色　44.5 cm×54 cm　1962 年　私人收藏

The Mountain Spring
Ink and colour on paper　44.5 cm×54 cm　1962　Private Collection

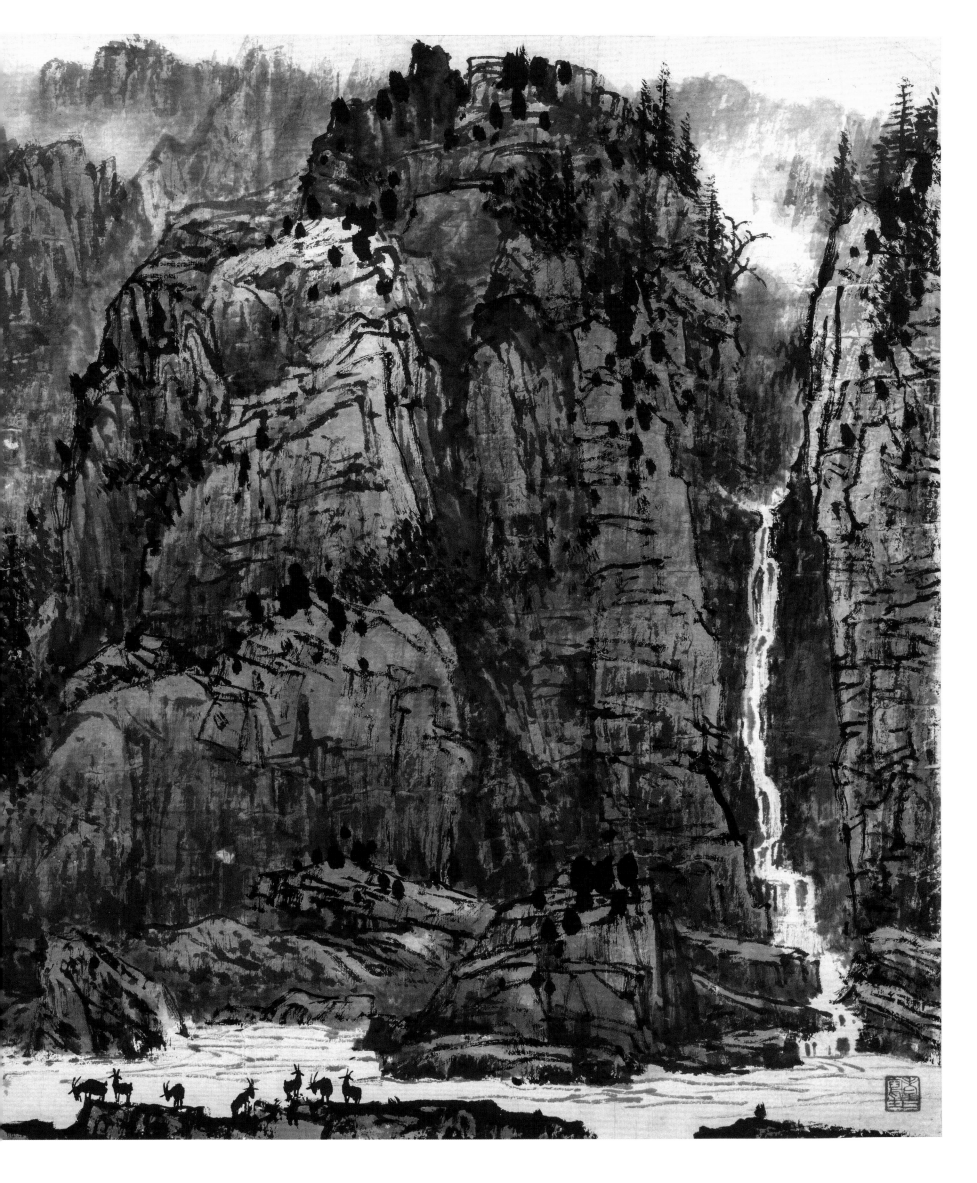

江南写生

纸本水墨设色　41 cm×34 cm　1963 年　私人收藏

Sketch from Jiangnan

Ink and colour on paper　41 cm×34 cm　1963　Private Collection

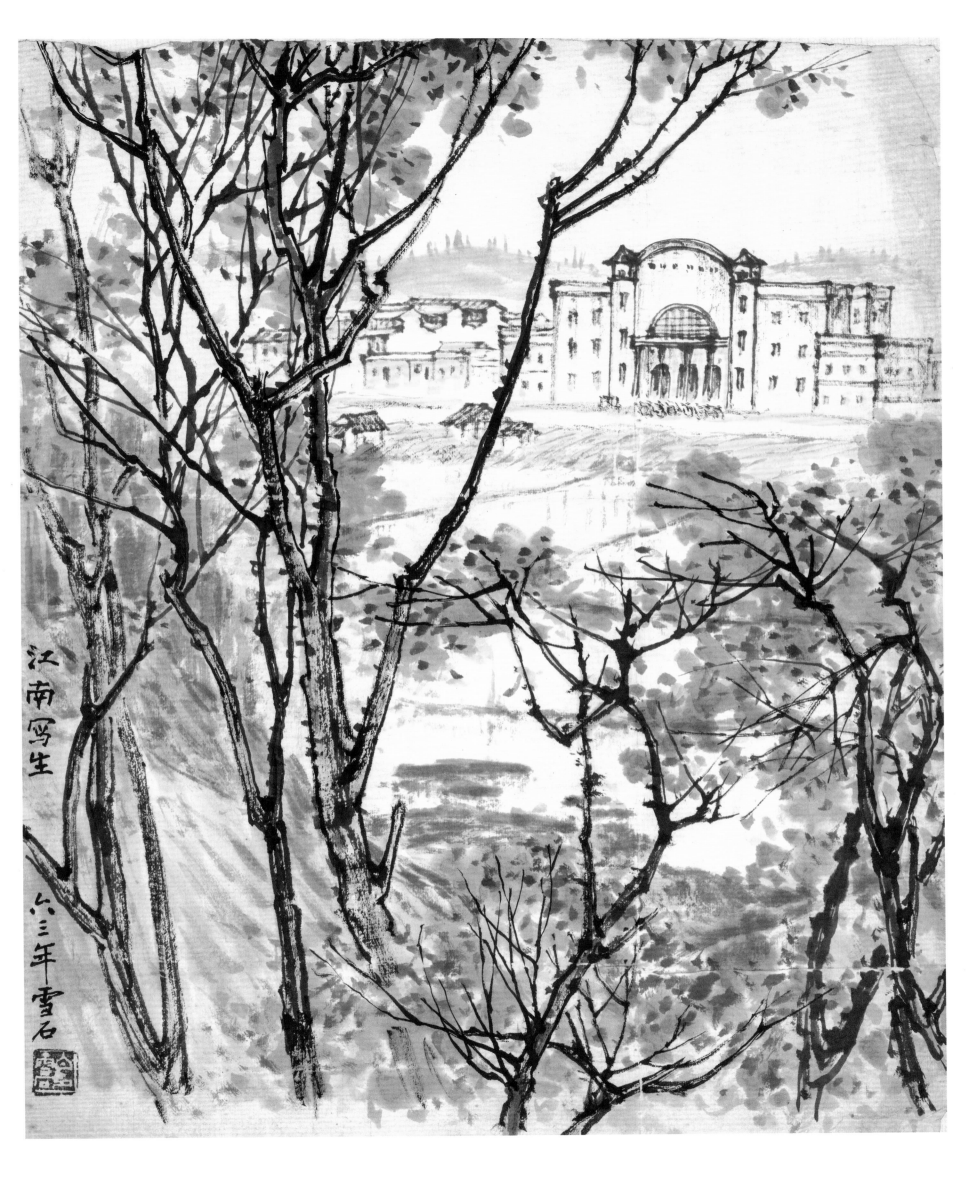

江南写生

六三年雪石

春耕

纸本水墨设色　35 cm × 46 cm　1965 年　私人收藏

Spring Ploughing

Ink and colour on paper　35 cm × 46 cm　1965　Private Collection

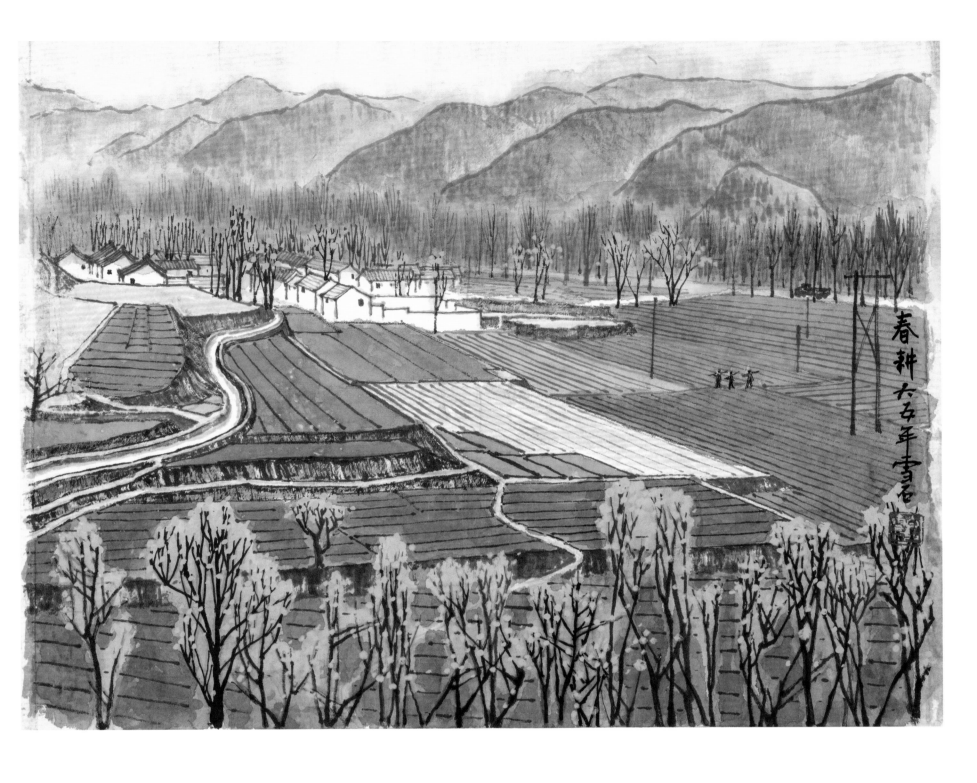

春耕 六五年 雪君

景德镇写生
纸本水墨设色　46 cm×34 cm　1965 年　私人收藏

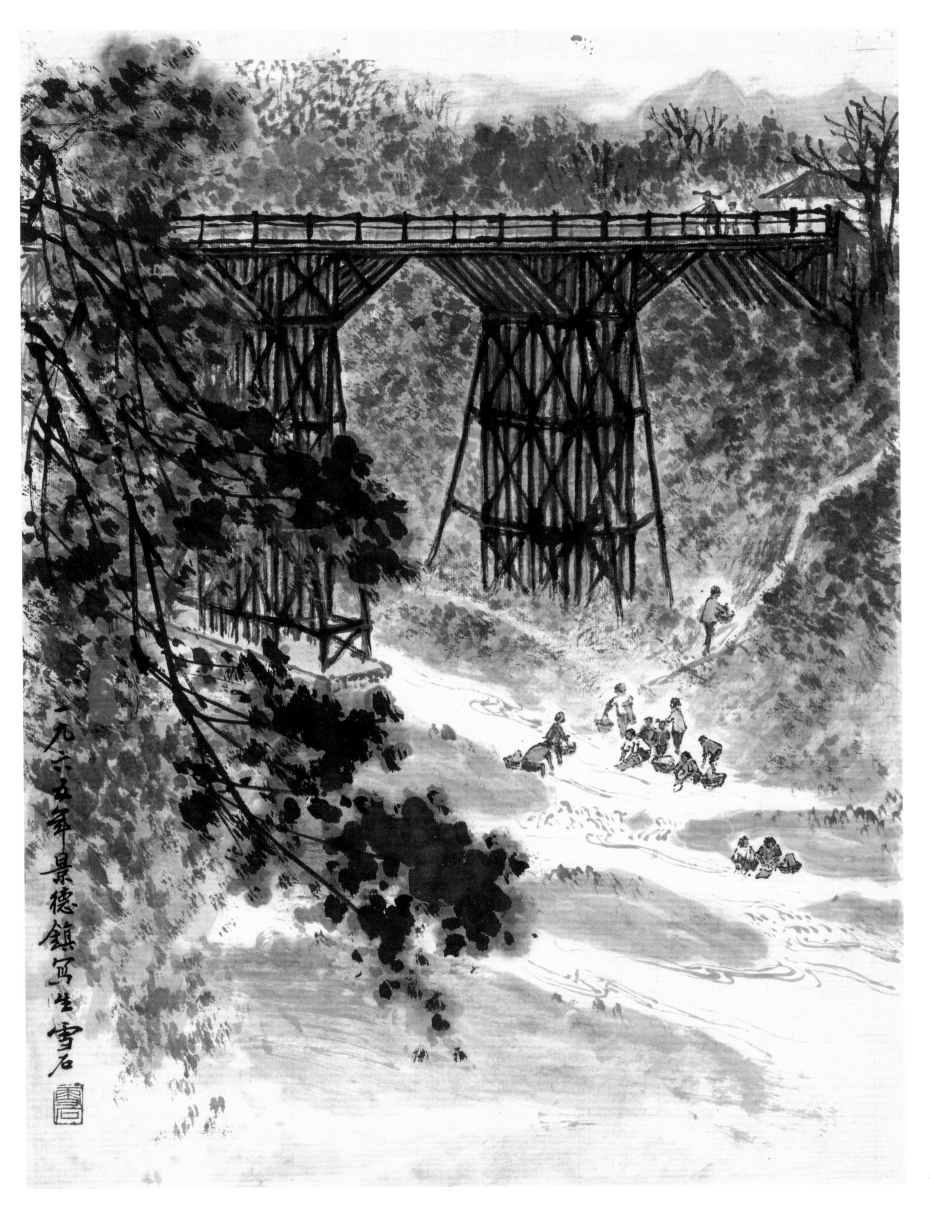

一九六五年景德鎮寫生 雪石

松树

纸本水墨　55 cm × 43 cm　20 世纪 70 年代　私人收藏

The Pine Tree

Ink on paper　55 cm × 43 cm　1970s　Private Collection

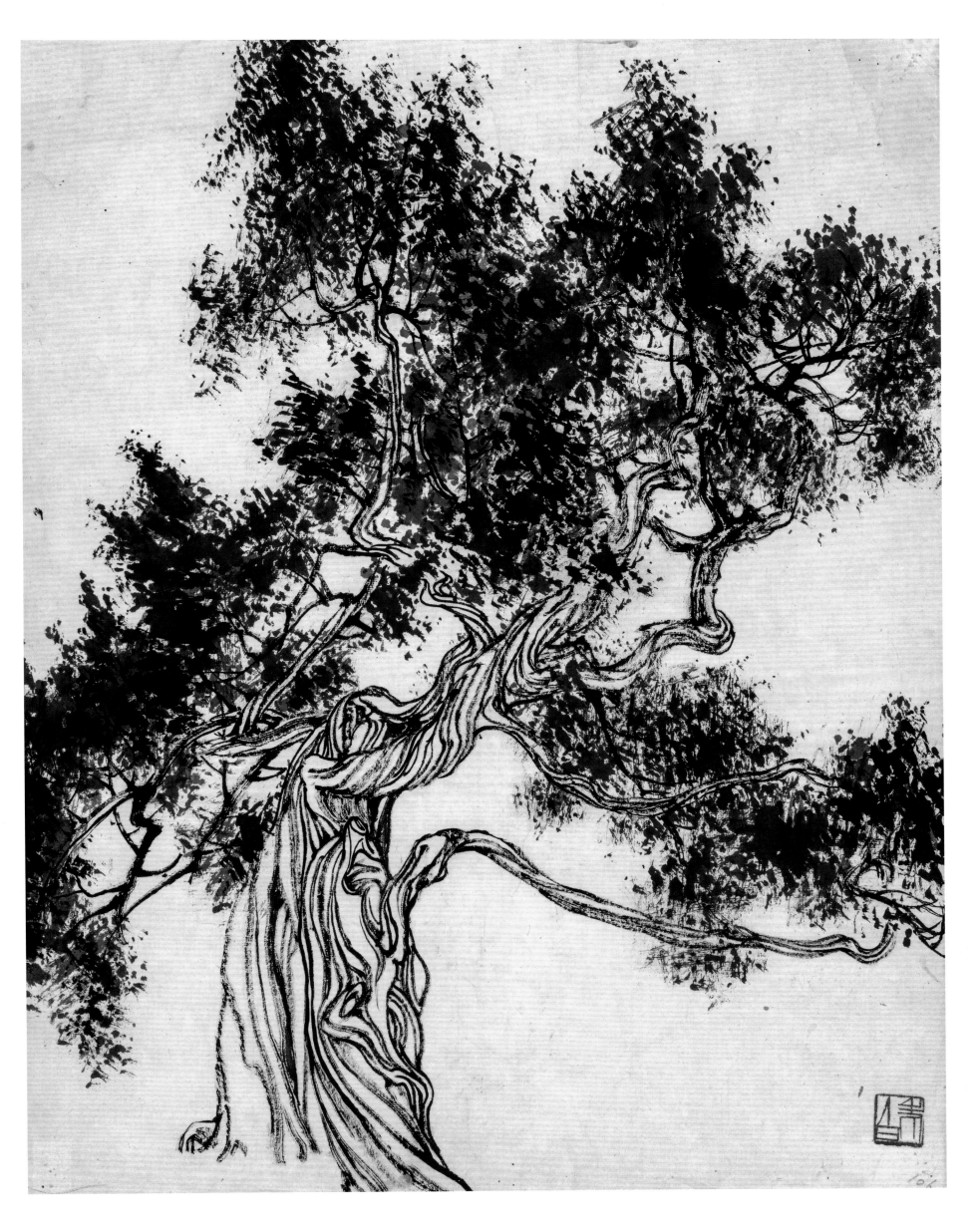

春树鸣禽

纸本水墨设色　45 cm × 64 cm　20 世纪 70 年代　私人收藏

Spring Shoots and Birds

Ink and colour on paper　45 cm × 64 cm　1970s　Private Collection

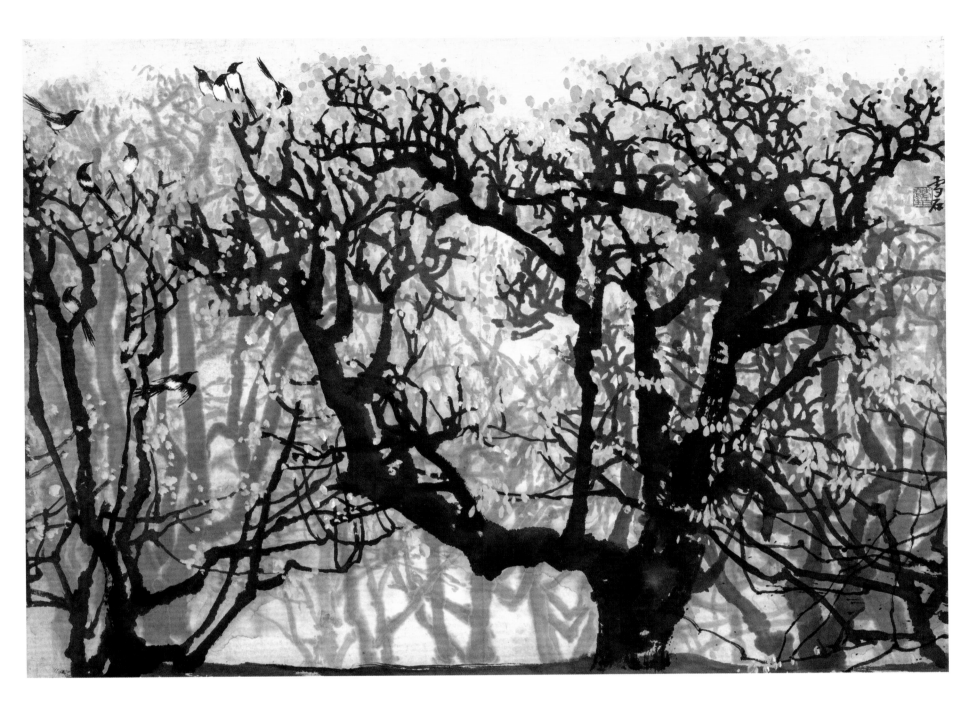

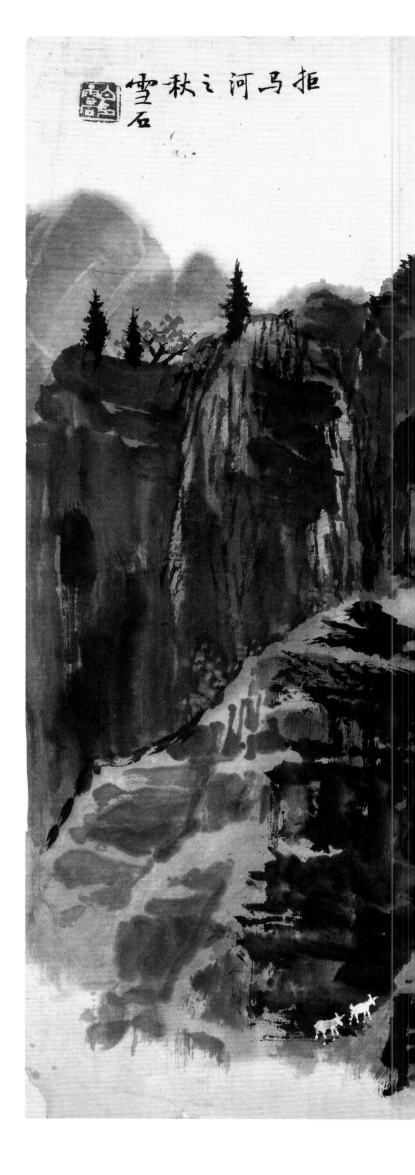

拒马河之秋
雪石

拒马河之秋
纸本水墨设色　45 cm×56 cm　20世纪70年代　私人收藏

Autumn on Juma River
Ink and colour on paper　45 cm×56 cm　1970s　Private Collection

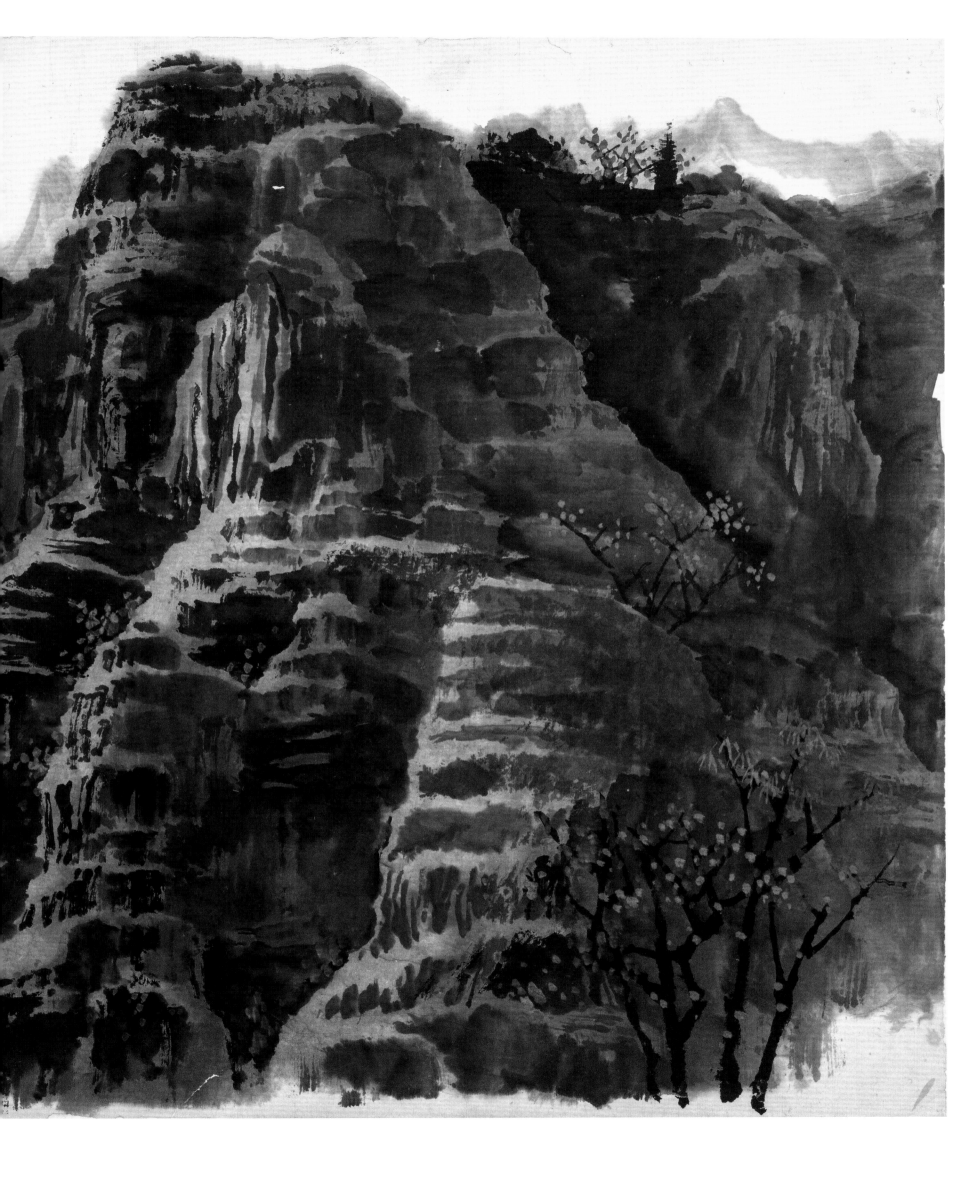

秋林
纸本水墨设色　56 cm×41 cm　20世纪70年代　私人收藏

Autumn Woods
Ink and colour on paper　56 cm×41 cm　1970s　Private Collection

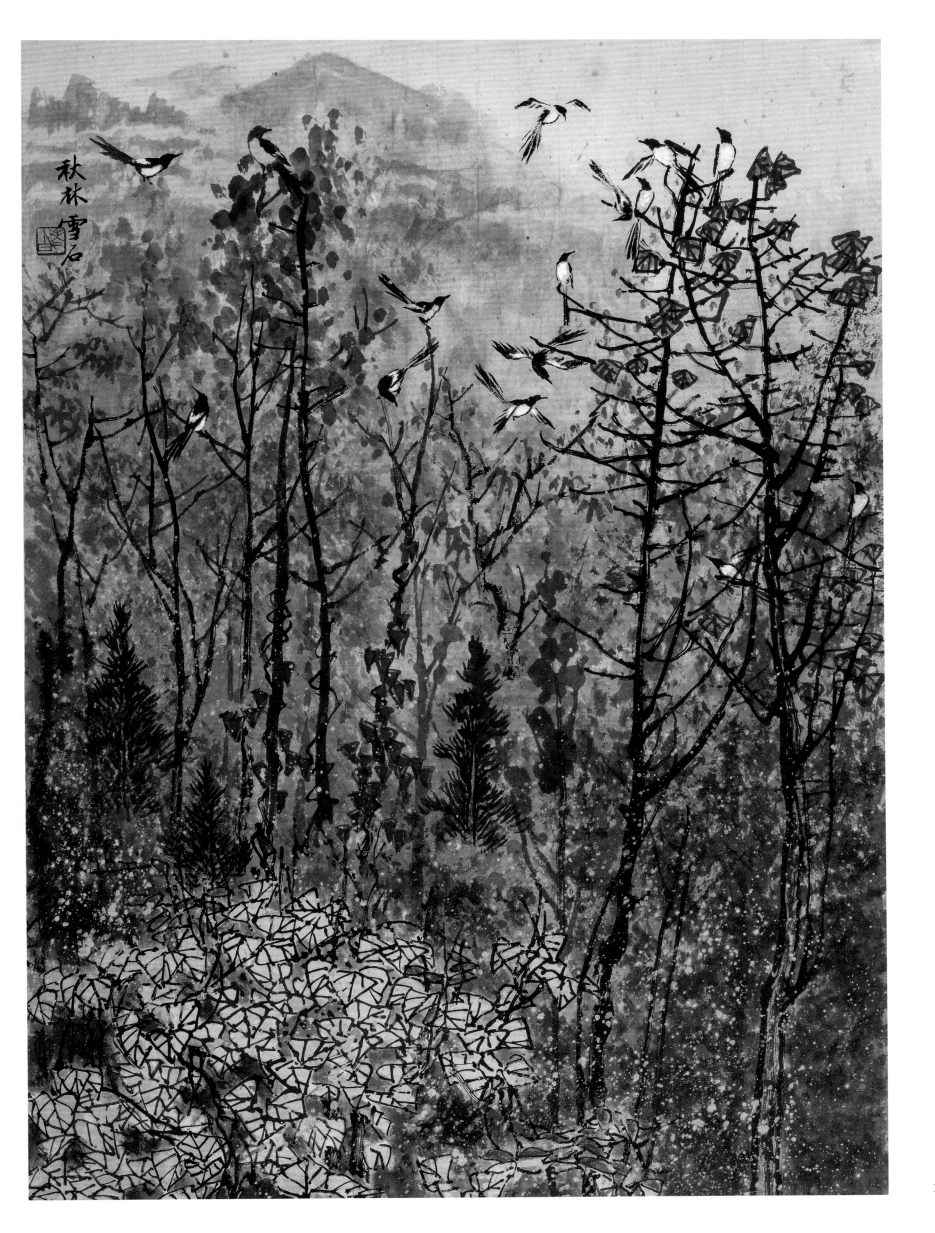

秋林
雪石

103

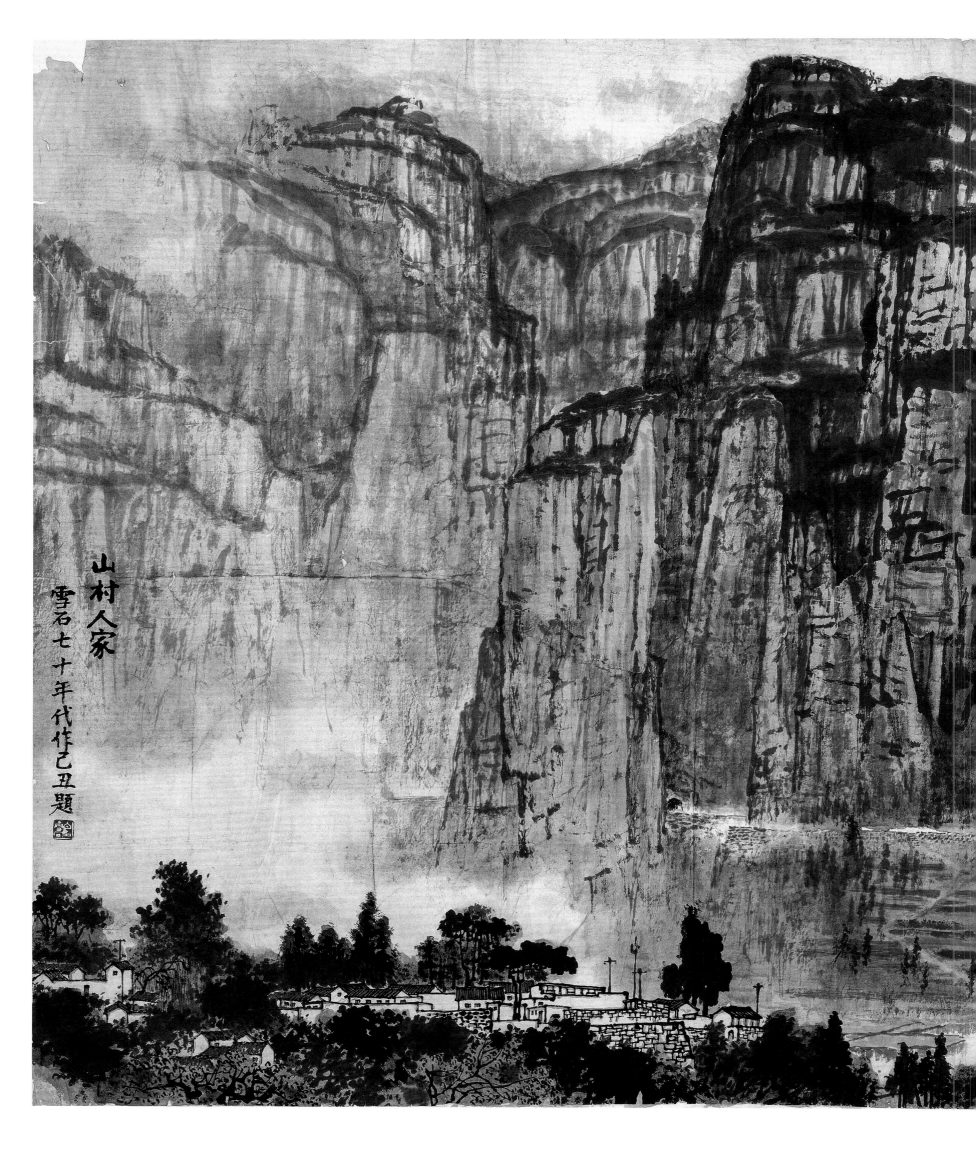

山村人家
雪石七十年代作己丑题

山村人家
纸本水墨设色　88 cm×159 cm　20世纪70年代　私人收藏

Scene of a Mountain Village
Ink and colour on paper　88 cm×159 cm　1970s　Private Collection

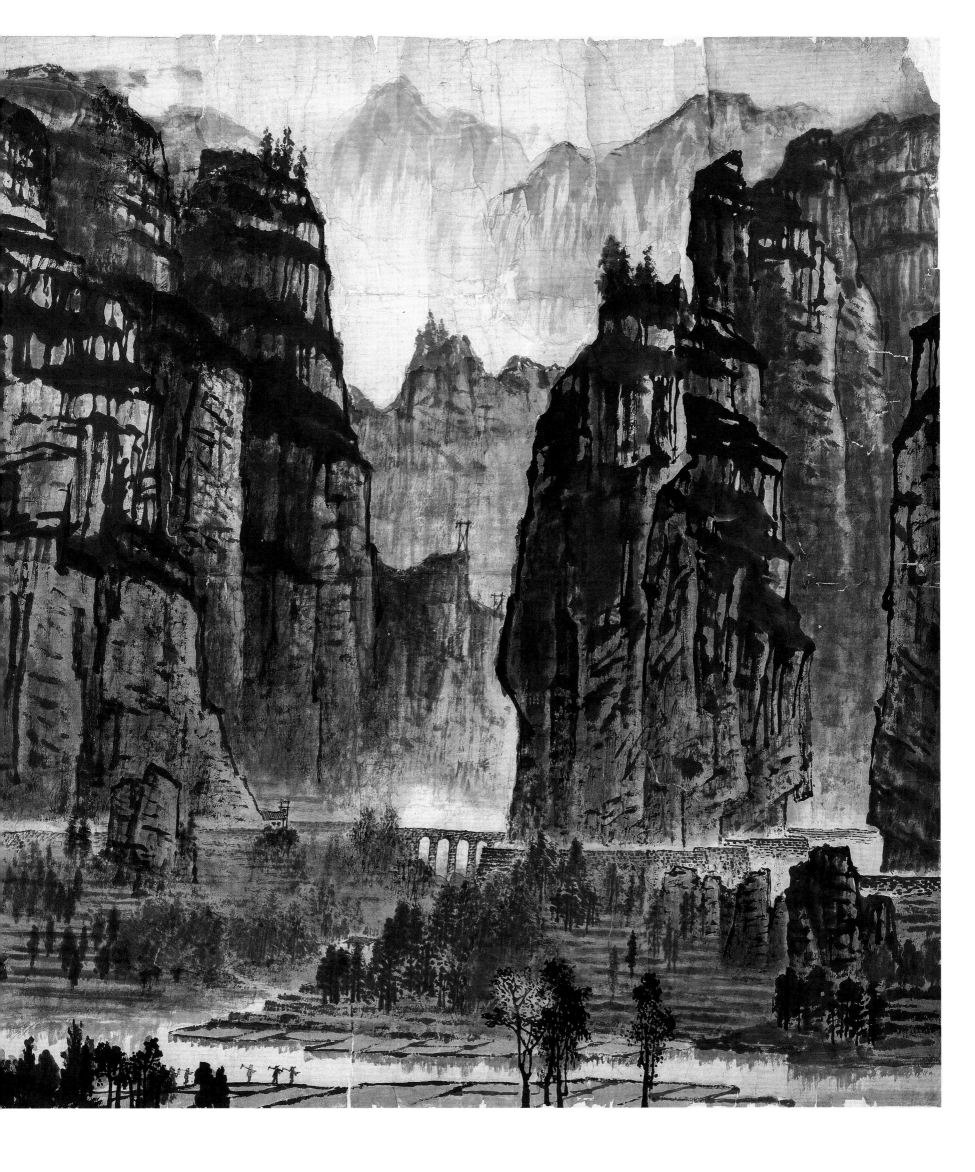

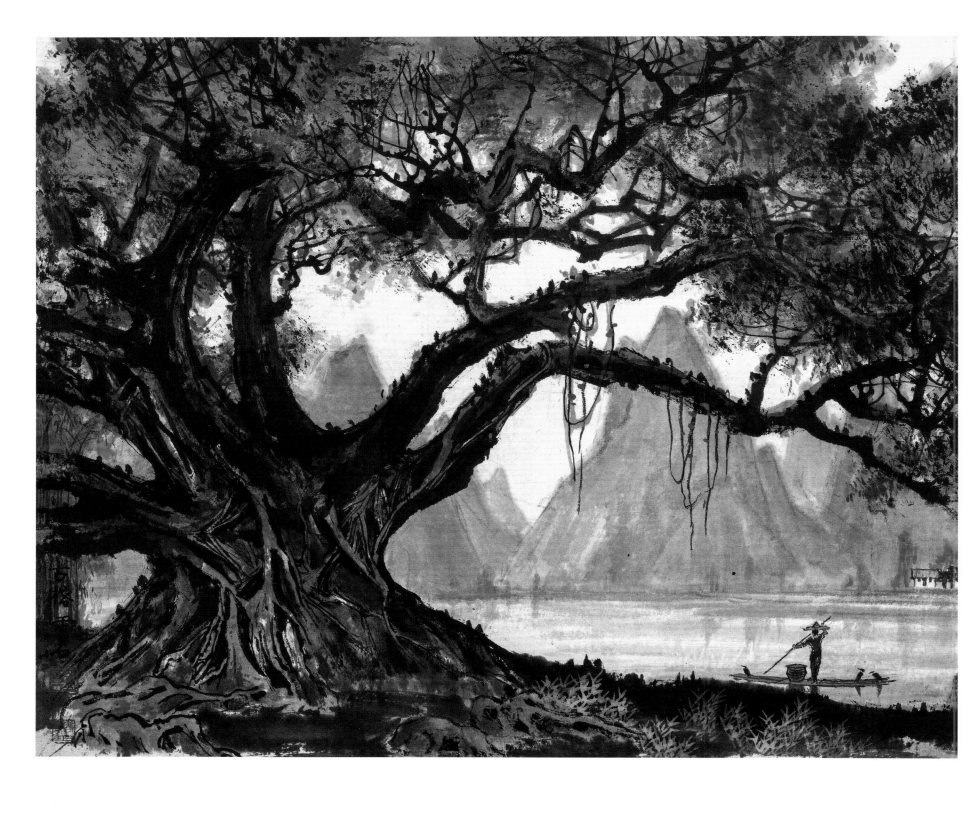

古榕
纸本水墨设色　43 cm×54 cm　1972年　私人收藏

Ficus Tree
Ink and colour on paper　43 cm×54 cm　1972　Private Collection

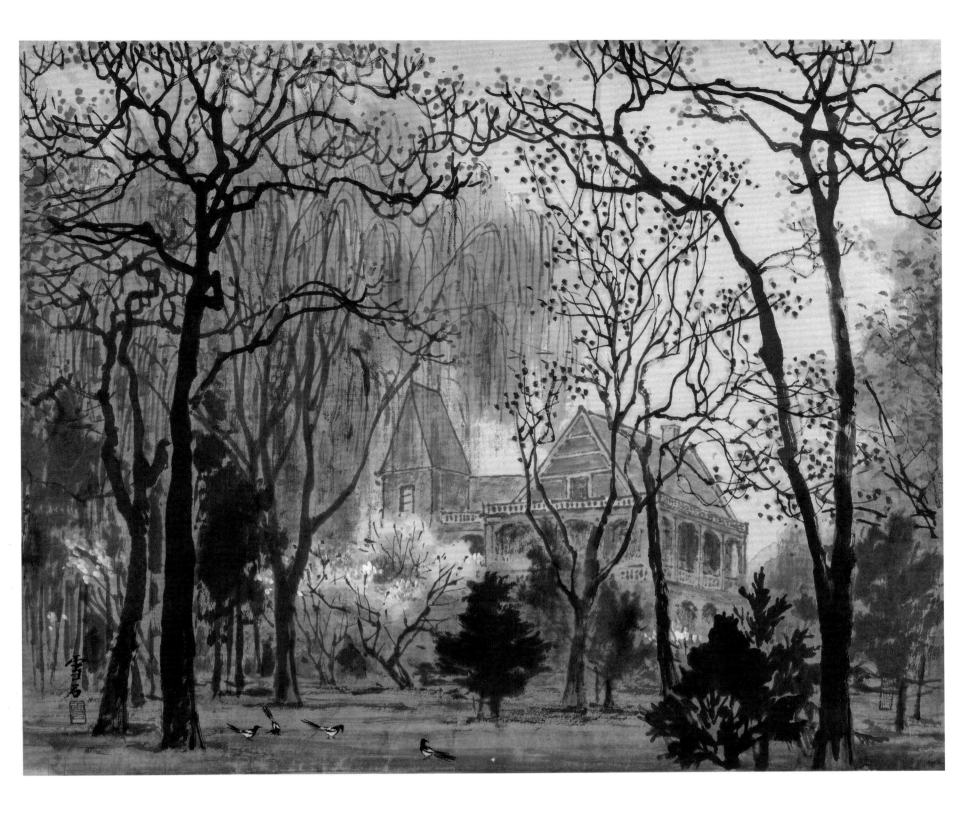

紫金饭店写生
纸本水墨设色　46 cm × 58 cm　1973 年　私人收藏

Sketch from Zijin Hotel
Ink and colour on paper　46 cm × 58 cm　1973　Private Collection

107

江南小镇
纸本水墨设色　34 cm × 37 cm　1977 年　私人收藏

A Small Town in Jiangnan
Ink and colour on paper　34 cm × 37 cm　1977　Private Collection

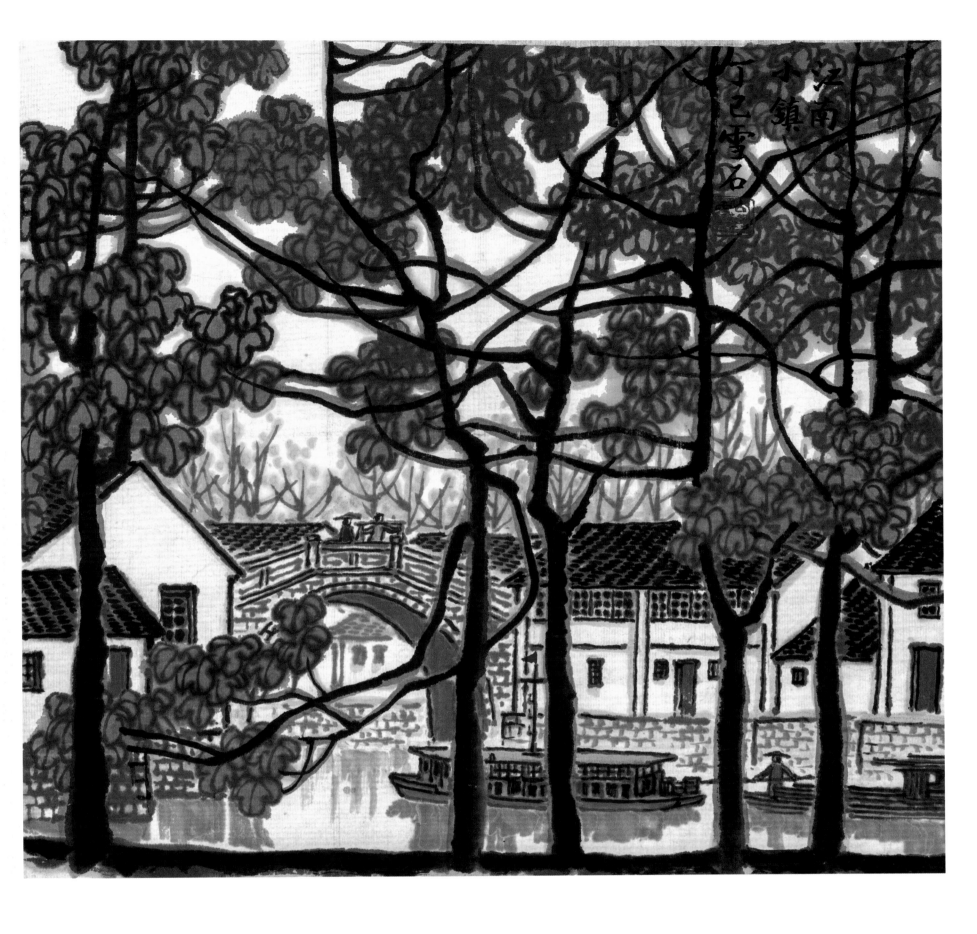

江南小镇 己巳 雪石

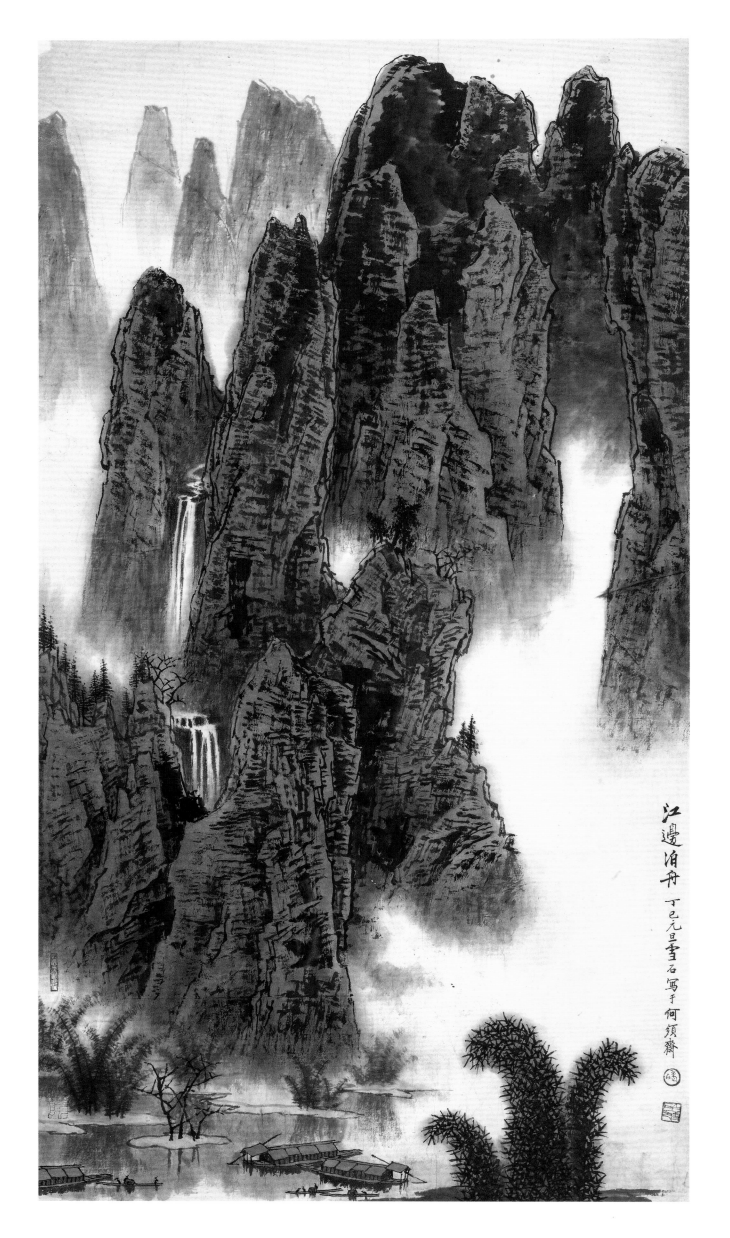

江邊泊舟 丁巳元旦雪石寫于何鎮齋

110

江边泊舟

纸本水墨设色　117 cm × 66 cm　1977 年　私人收藏

Docked Boats by the River

Ink and colour on paper　117 cm × 66 cm　1977　Private Collection

江南小景
纸本水墨设色　39 cm×48 cm　1975 年　私人收藏

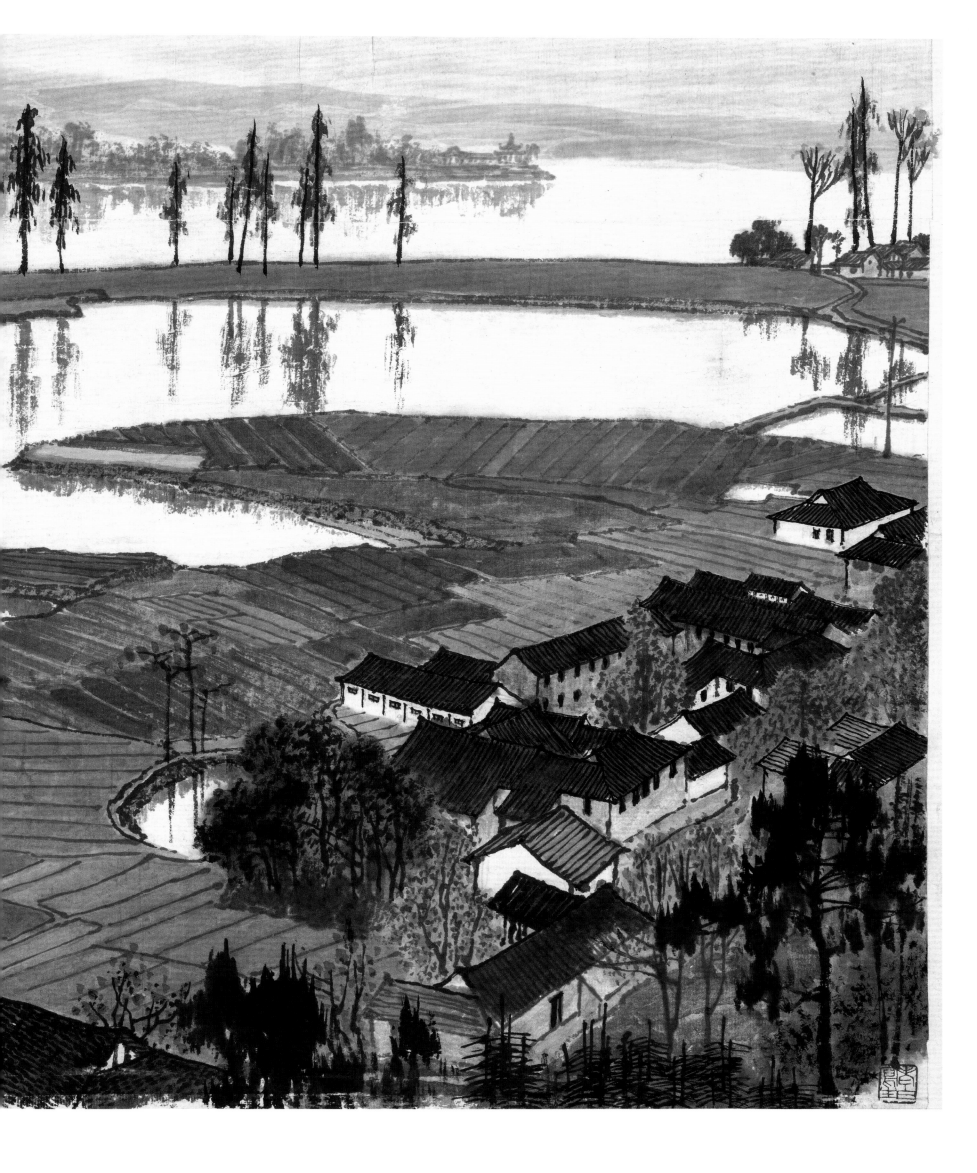

太行山写生

纸本水墨设色　44 cm × 53 cm　1975 年　私人收藏

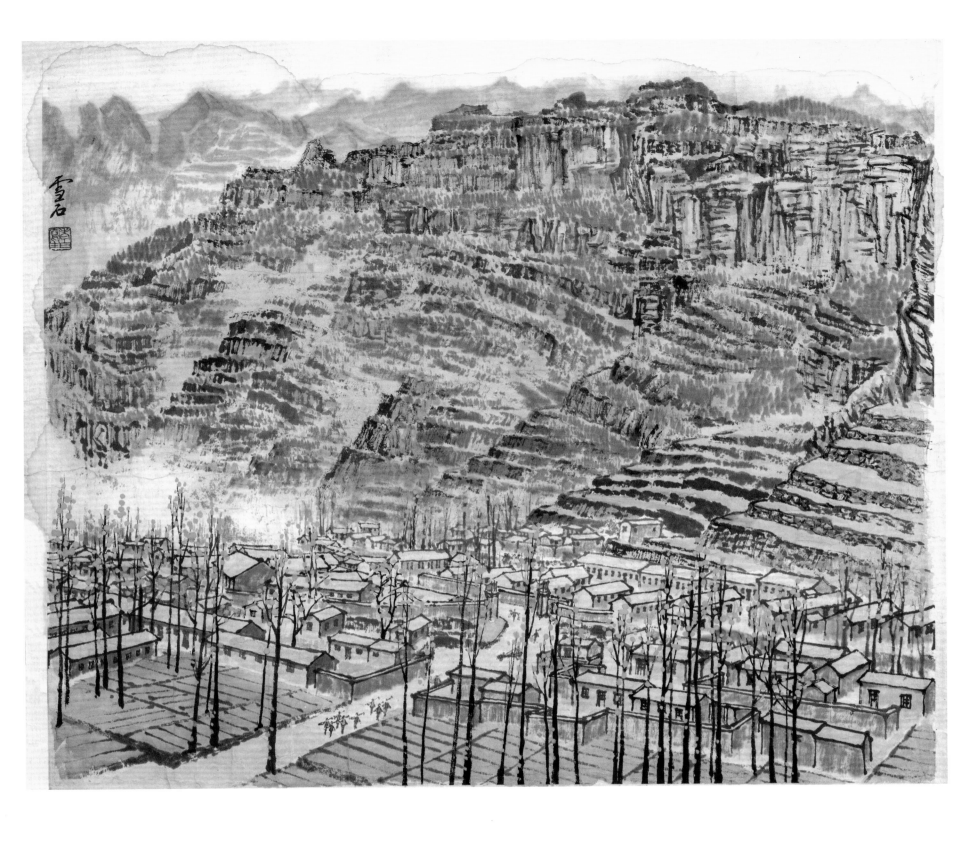

115

春到山区
纸本水墨设色　55 cm×44 cm　1977 年　私人收藏

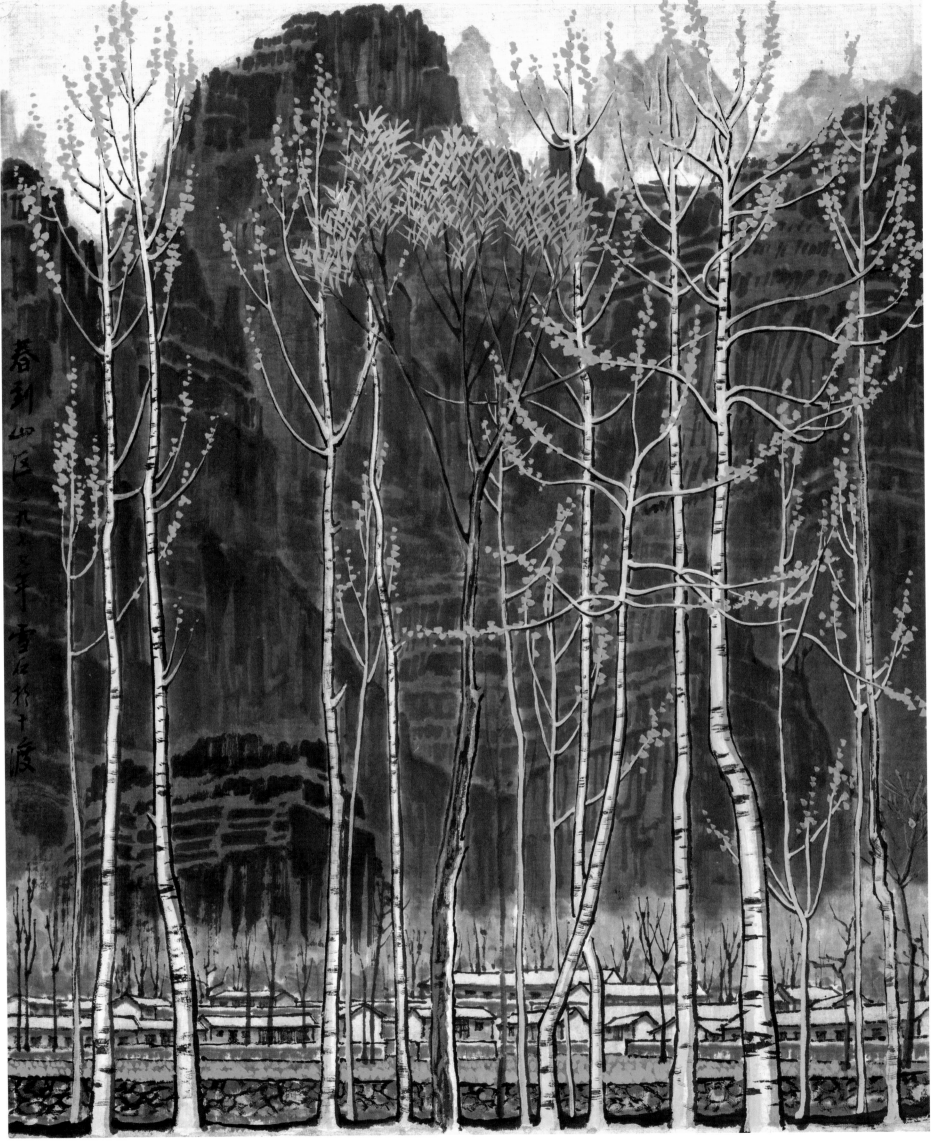

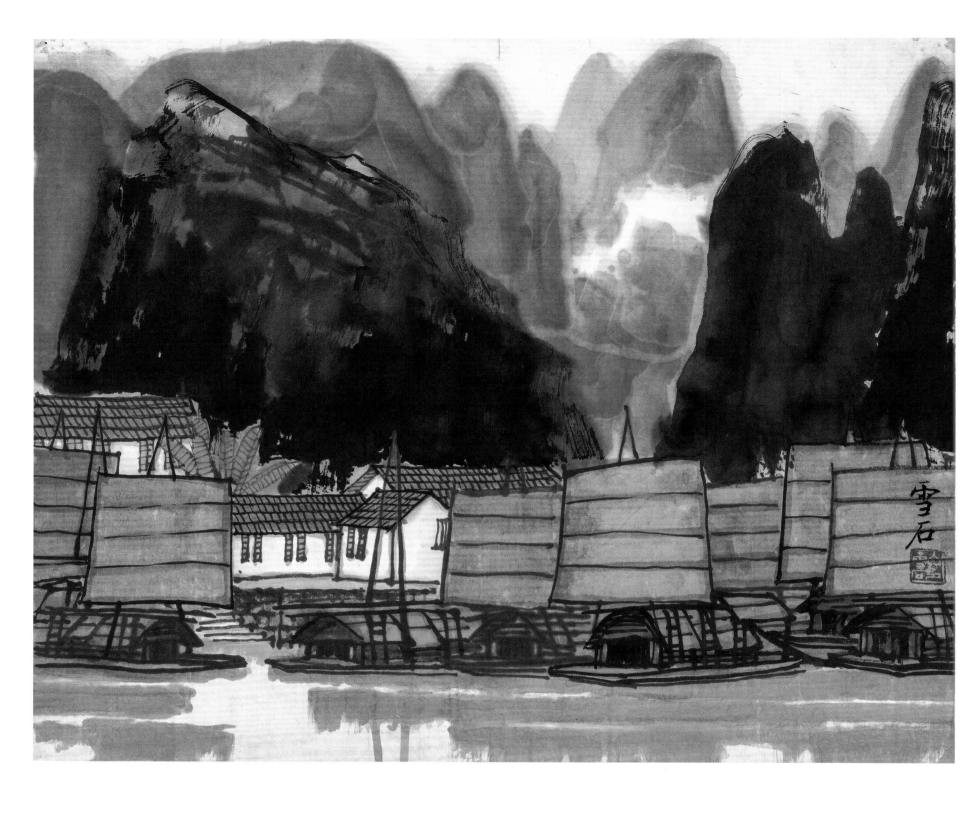

红帆
纸本水墨设色　35 cm × 44 cm　1977 年　私人收藏

Red Sails
Ink and colour on paper　35 cm × 44 cm　1977　Private Collection

葵林
纸本水墨设色　52 cm × 43 cm　1977 年　私人收藏

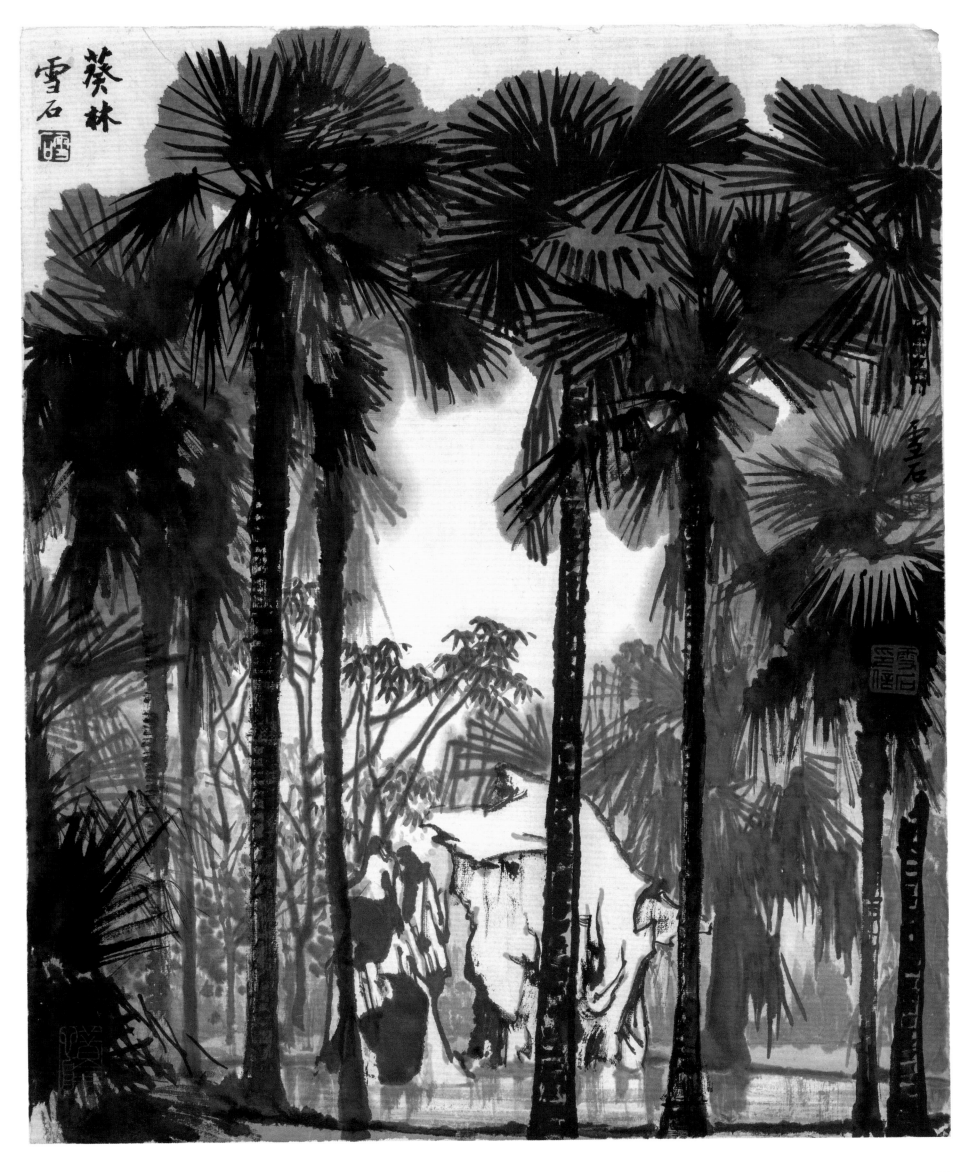

十渡秋色

纸本水墨　68 cm × 88 cm　1978 年　私人收藏

Autumn Scenery at Shidu Valley

Ink on paper　68 cm × 88 cm　1978　Private Collection

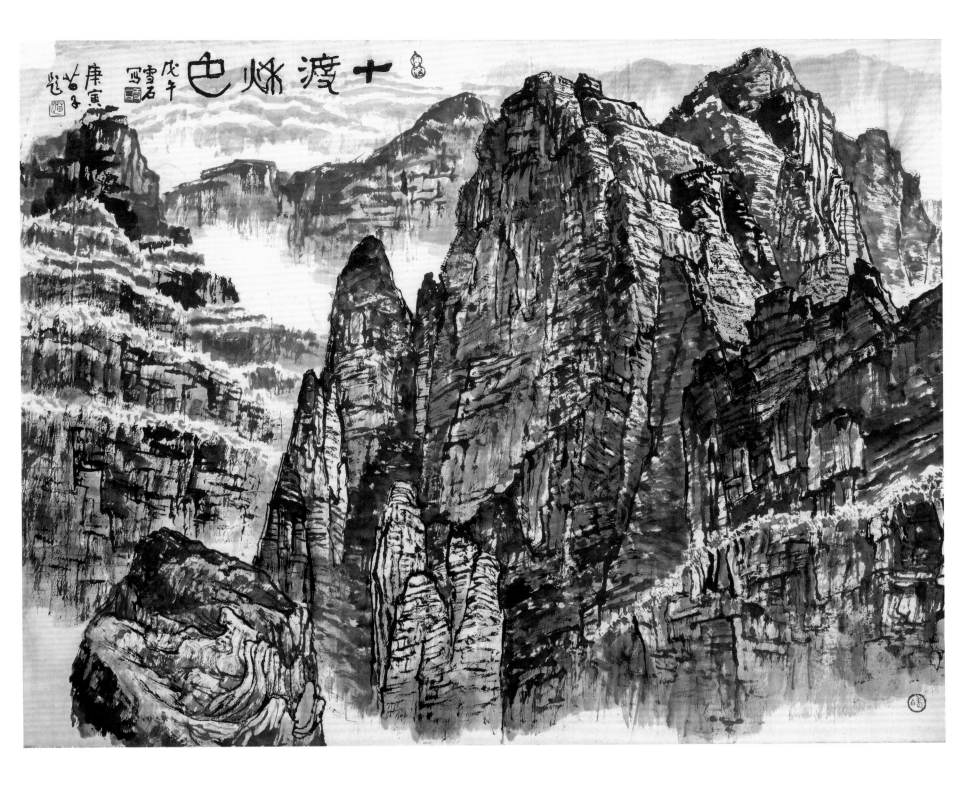

十渡烁也

123

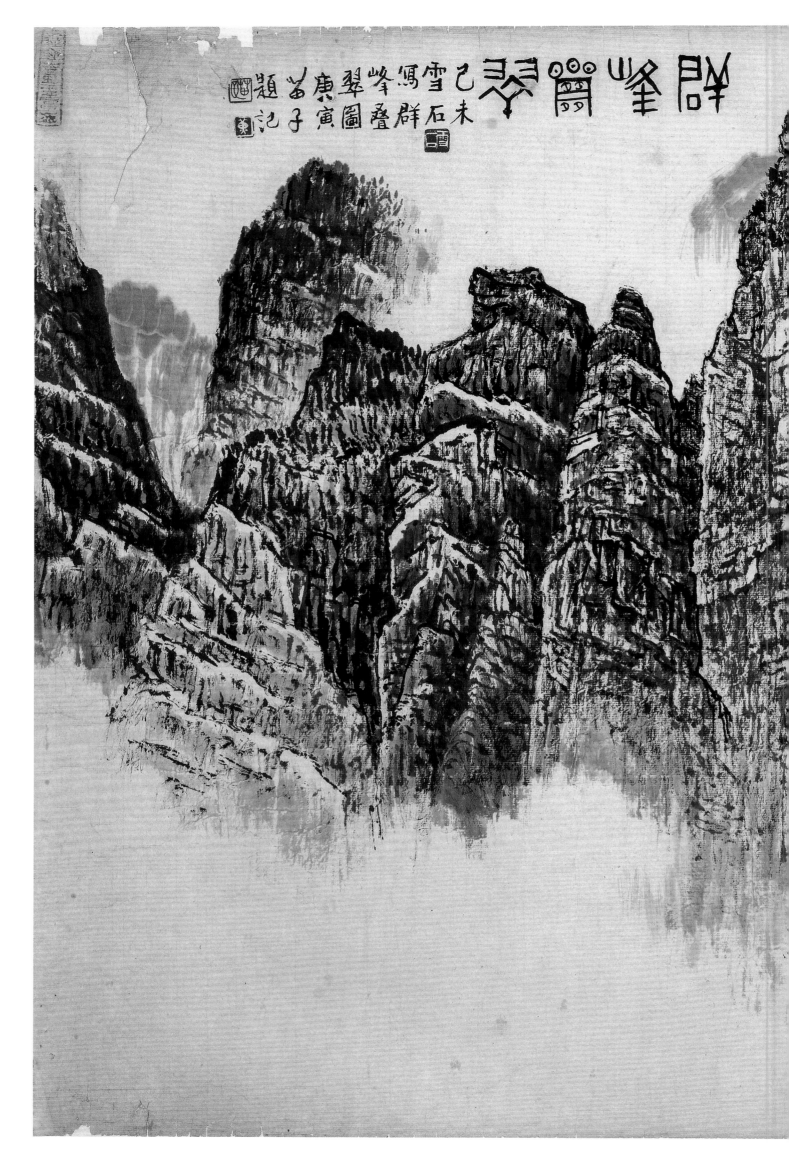

群峰叠翠
纸本水墨　72 cm×113 cm　1978 年　私人收藏

A Green Mountain Range
Ink on paper　72 cm×113 cm　1978　Private Collection

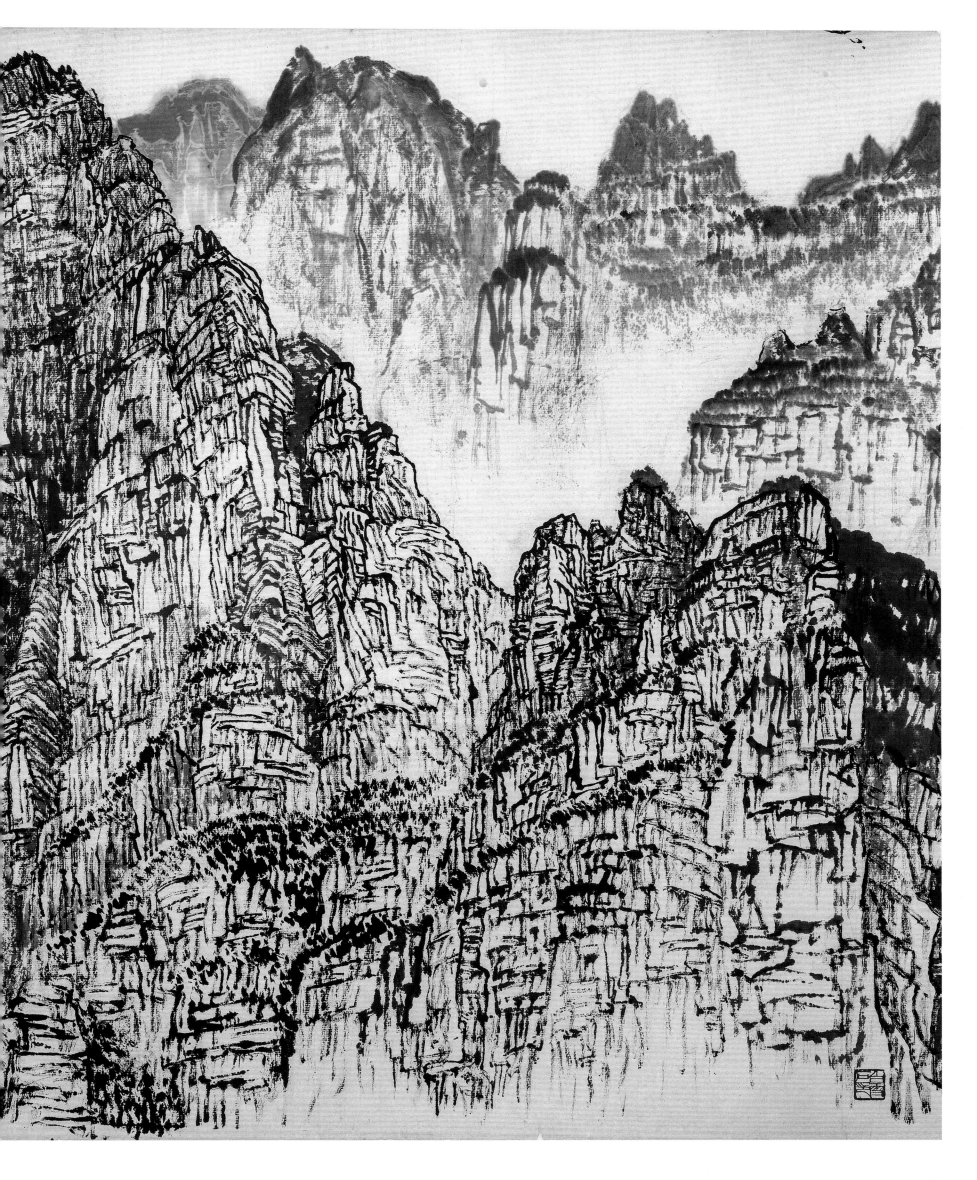

太行之秋
纸本水墨设色　180 cm×94.5 cm　1978 年　私人收藏

Autumn at the Taihang Mountains
Ink and colour on paper　180 cm×94.5 cm　1978　Private Collection

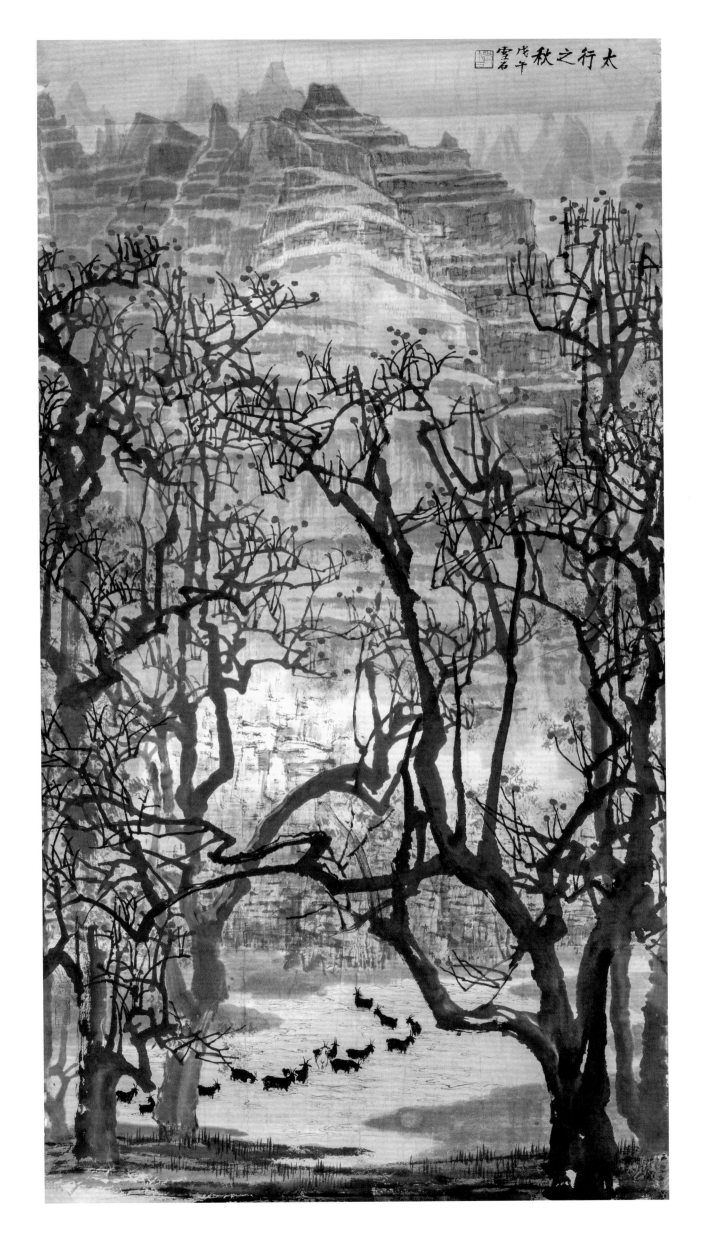

太行之秋　戊午　雲石

127

渔村
纸本水墨设色 58 cm × 26 cm 1978 年 私人收藏

A Fishing Village
Ink and colour on paper 58 cm × 26 cm 1978 Private Collection

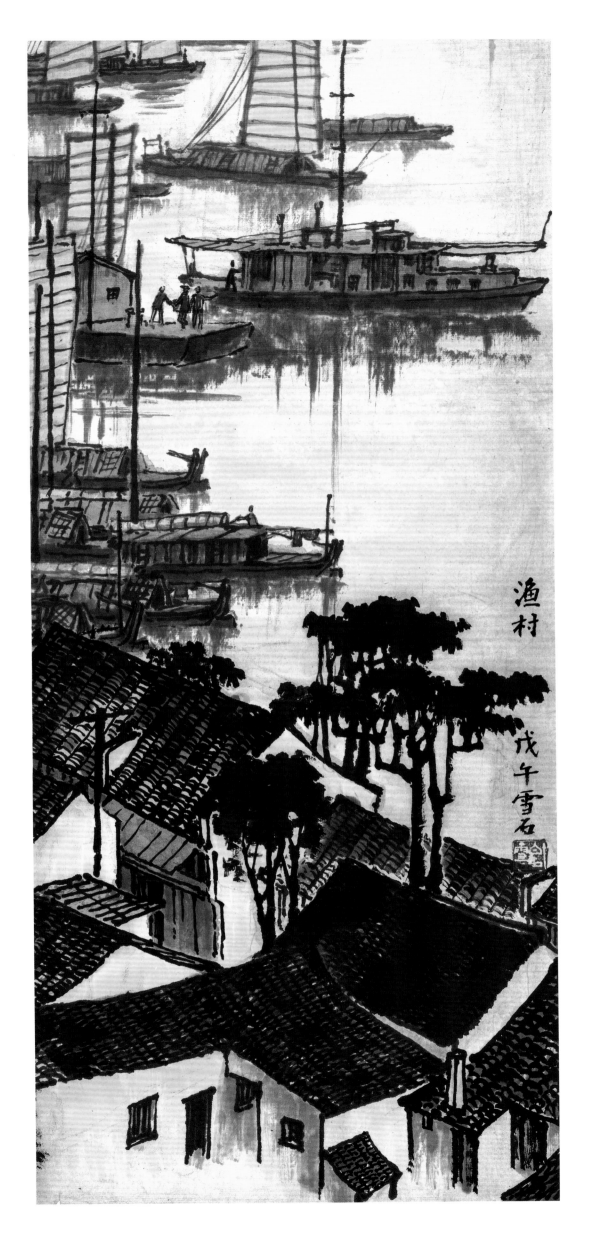

渔村

戊午雪石

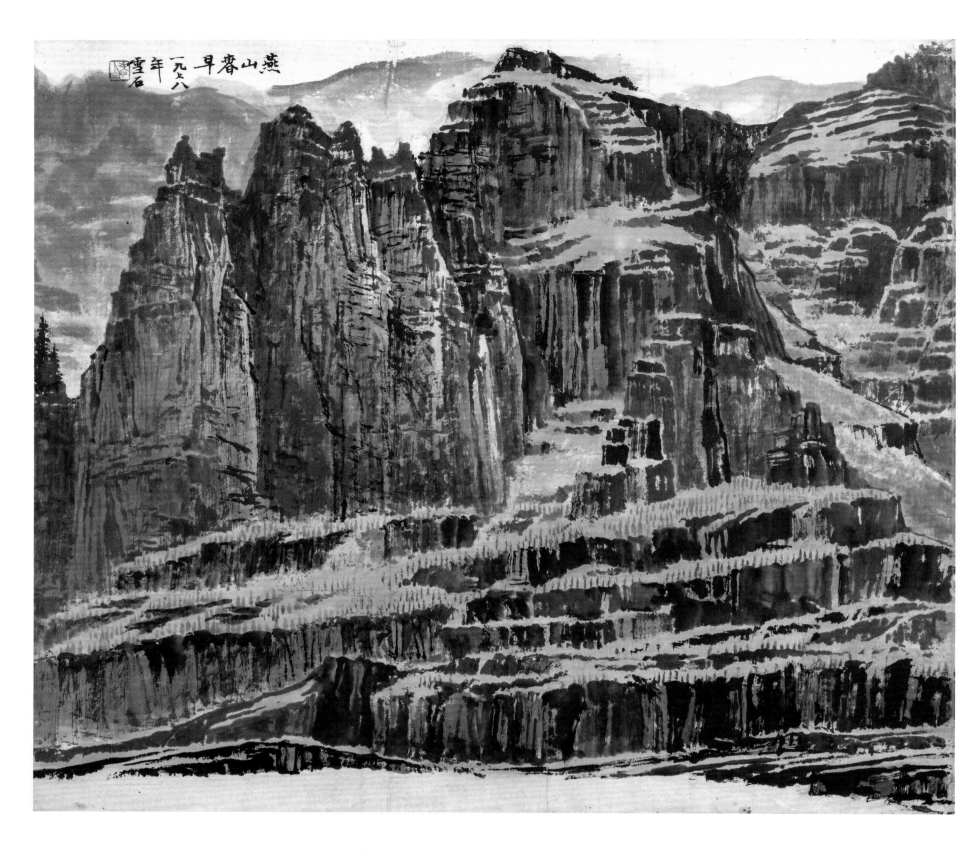

燕山春早
一九
八七年
雪石

燕山春早
纸本水墨设色　52 cm×60 cm　1978 年　私人收藏

Yan Mountains in Early Spring
Ink and colour on paper　52 cm×60 cm　1978　Private Collection

柿树

纸本水墨设色　57 cm × 64 cm　1978 年　私人收藏

The Persimmon Grove

Ink and colour on paper　57 cm × 64 cm　1978　Private Collection

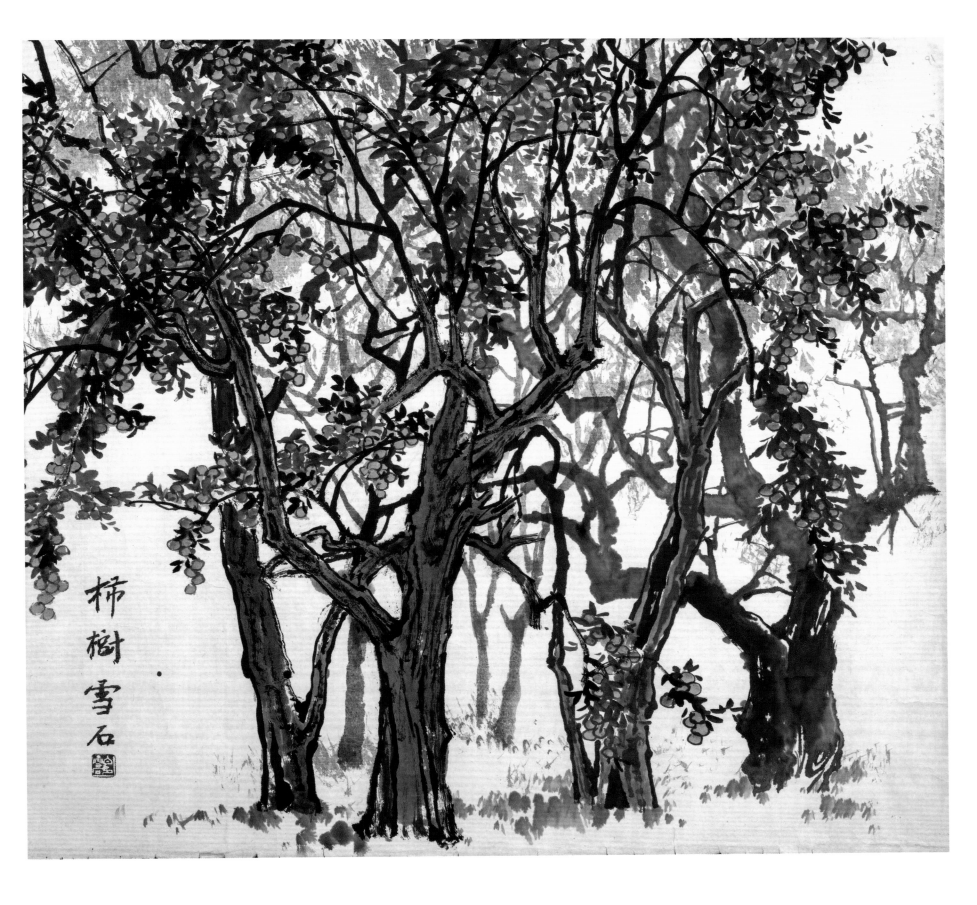

柿樹 雪石

太湖渔讯前
纸本水墨设色　38 cm × 49 cm　1980 年　私人收藏

Lake Tai Before the Fishing Season
Ink and colour on paper　38 cm × 49 cm　1980　Private Collection

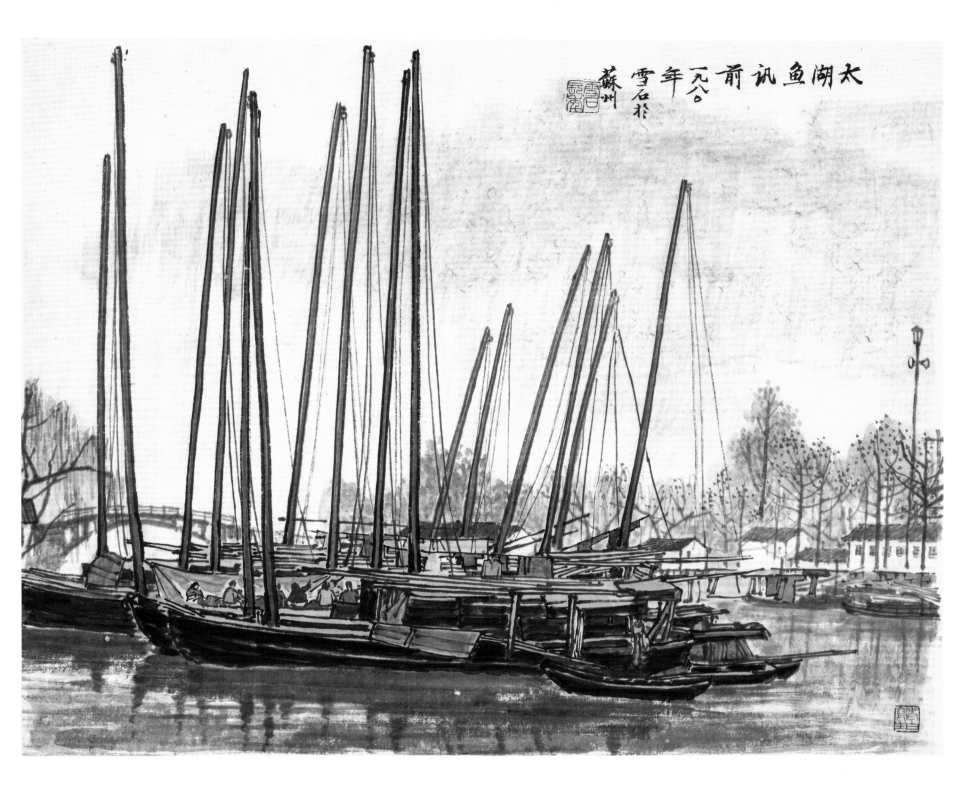

太湖鱼讯前
一九八〇年
雪石于
苏州

太行春晓
纸本水墨设色　82 cm × 86 cm　1981 年　私人收藏

Spring Morning in the Taihang Mountains
Ink and colour on paper　82 cm × 86 cm　1981　Private Collection

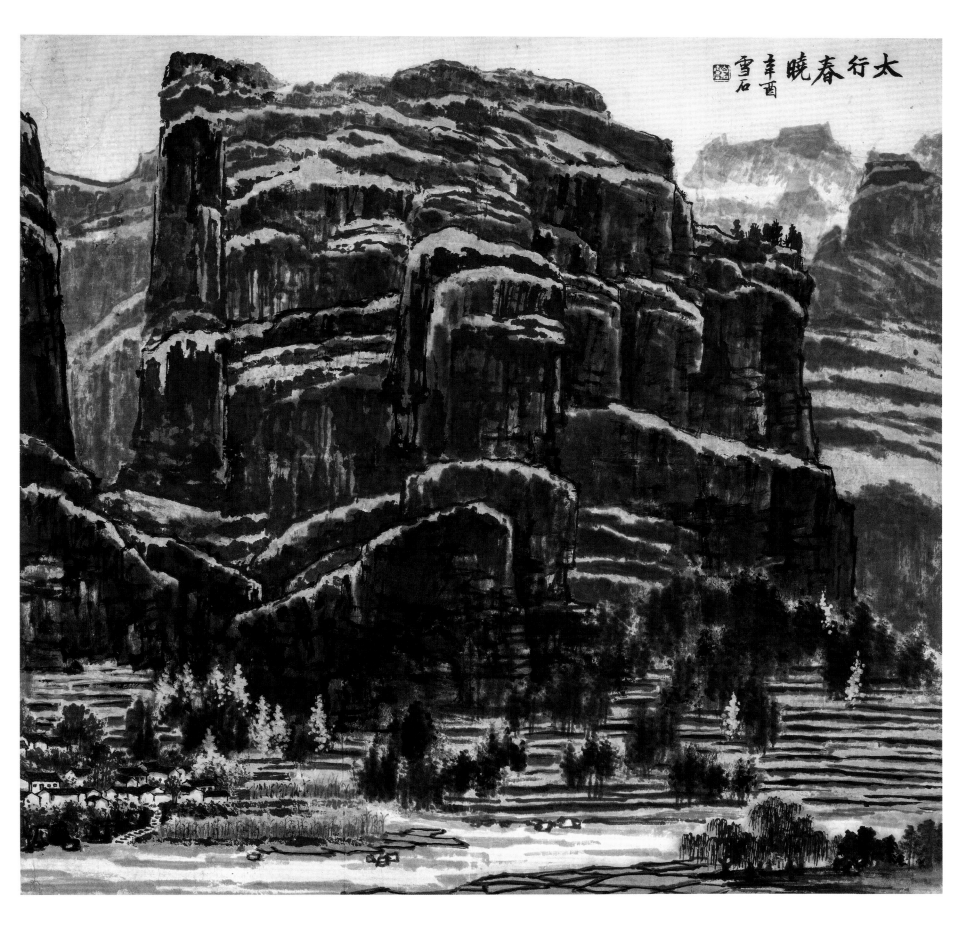

太行春曉
辛酉
雪石

137

泰山脚下岱庙之汉柏

纸本水墨　98 cm × 66.5 cm　1984 年　清华大学艺术博物馆藏

Han-Dynasty Cypress at the Foot of Mount Tai

Ink on paper　98 cm × 66.5 cm　1984　Collection of Tsinghua University Art Museum

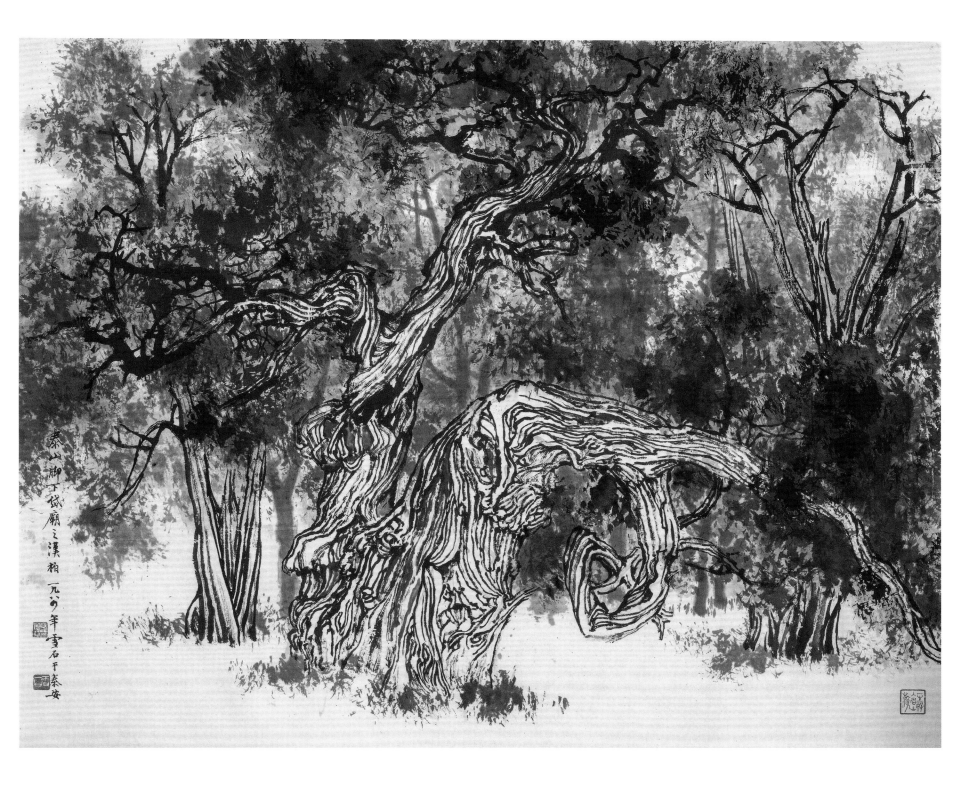

泰山脚下岱廟之漢柏
一九六〇年雪石于泰安

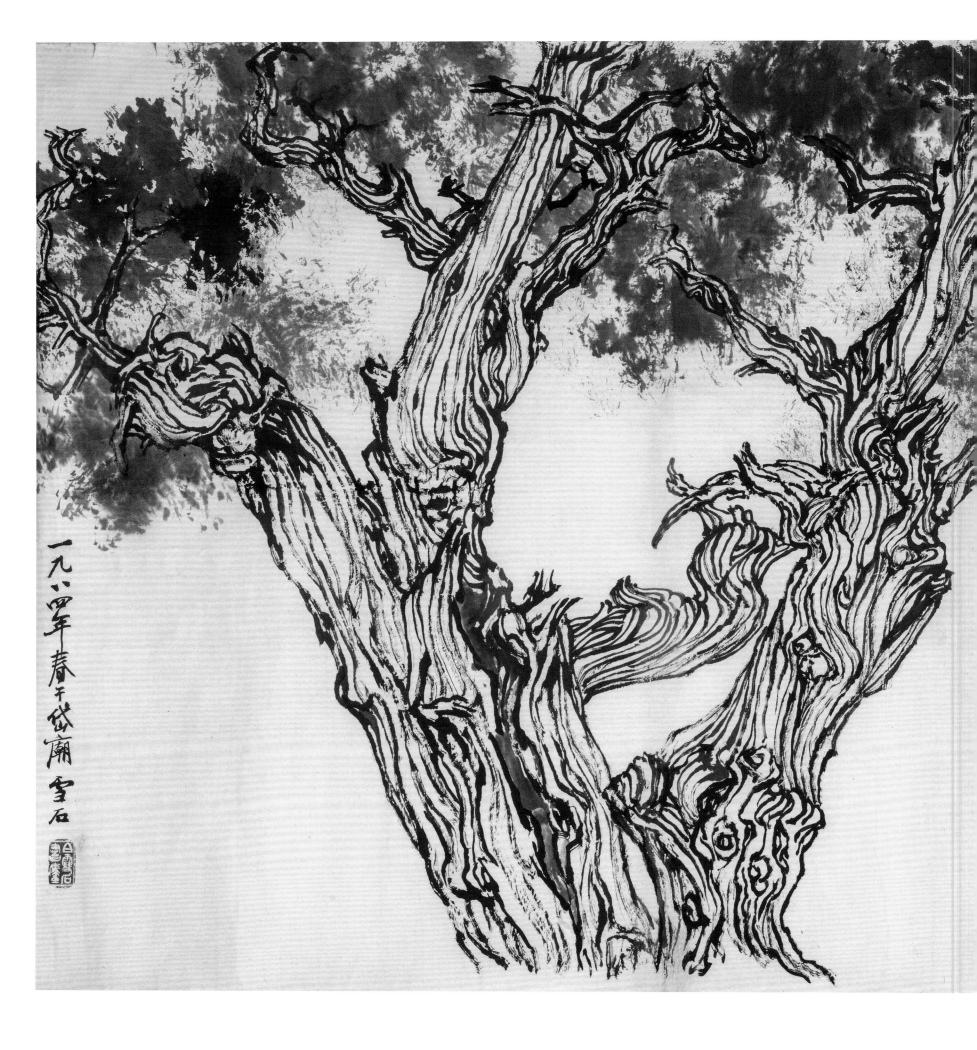

岱庙古柏

纸本水墨　68 cm×135 cm　1984 年　清华大学艺术博物馆藏

Ancient Cypress of the Daimiao Temple

Ink on paper　68 cm×135 cm　1984　Collection of Tsinghua University Art Museum

140

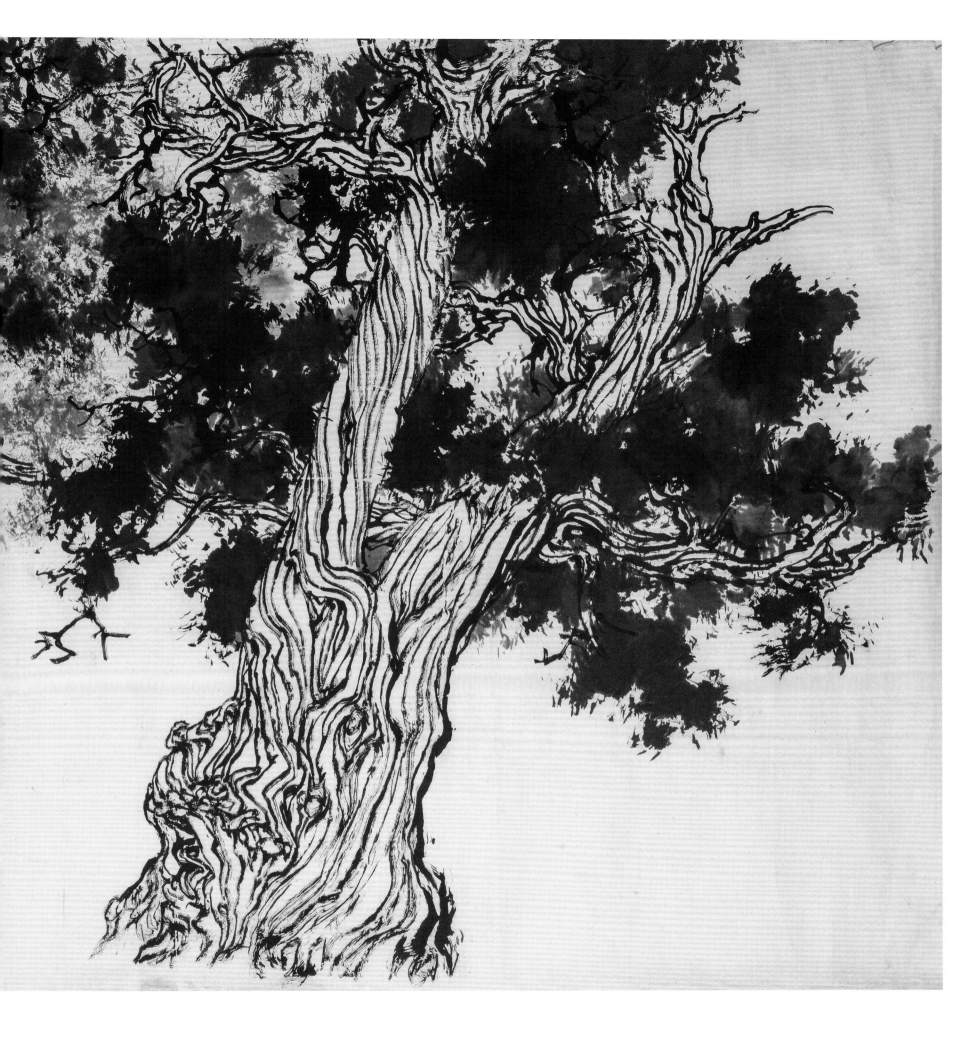

太行之秋
纸本水墨设色　108 cm × 67 cm　1984 年　私人收藏

Autumn at the Taihang Mountains
Ink and colour on paper　108 cm × 67 cm　1984　Private Collection

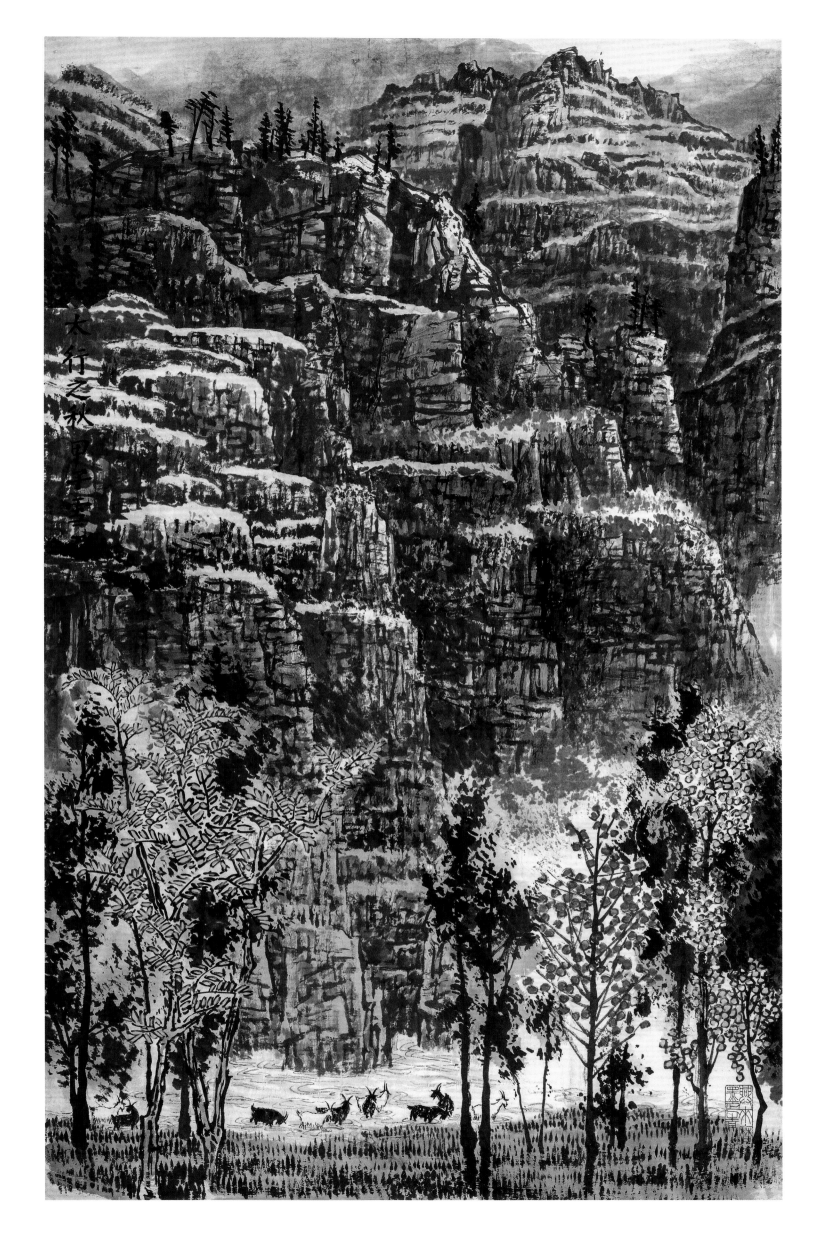

143

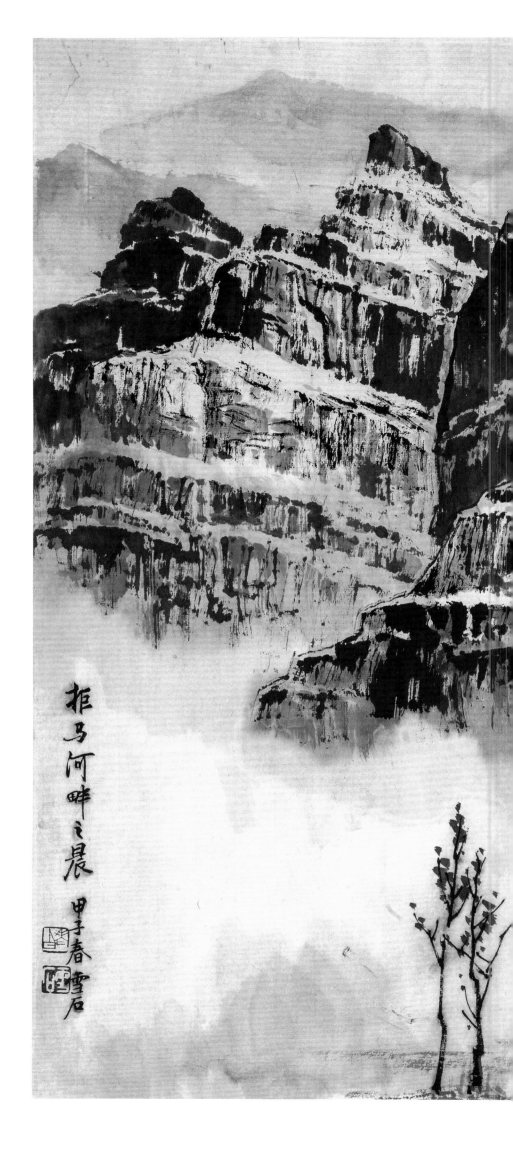

拒马河畔之晨

纸本水墨　56 cm×79 cm　1984 年　私人收藏

Morning on Juma River

Ink on paper　56 cm×79 cm　1984　Private Collection

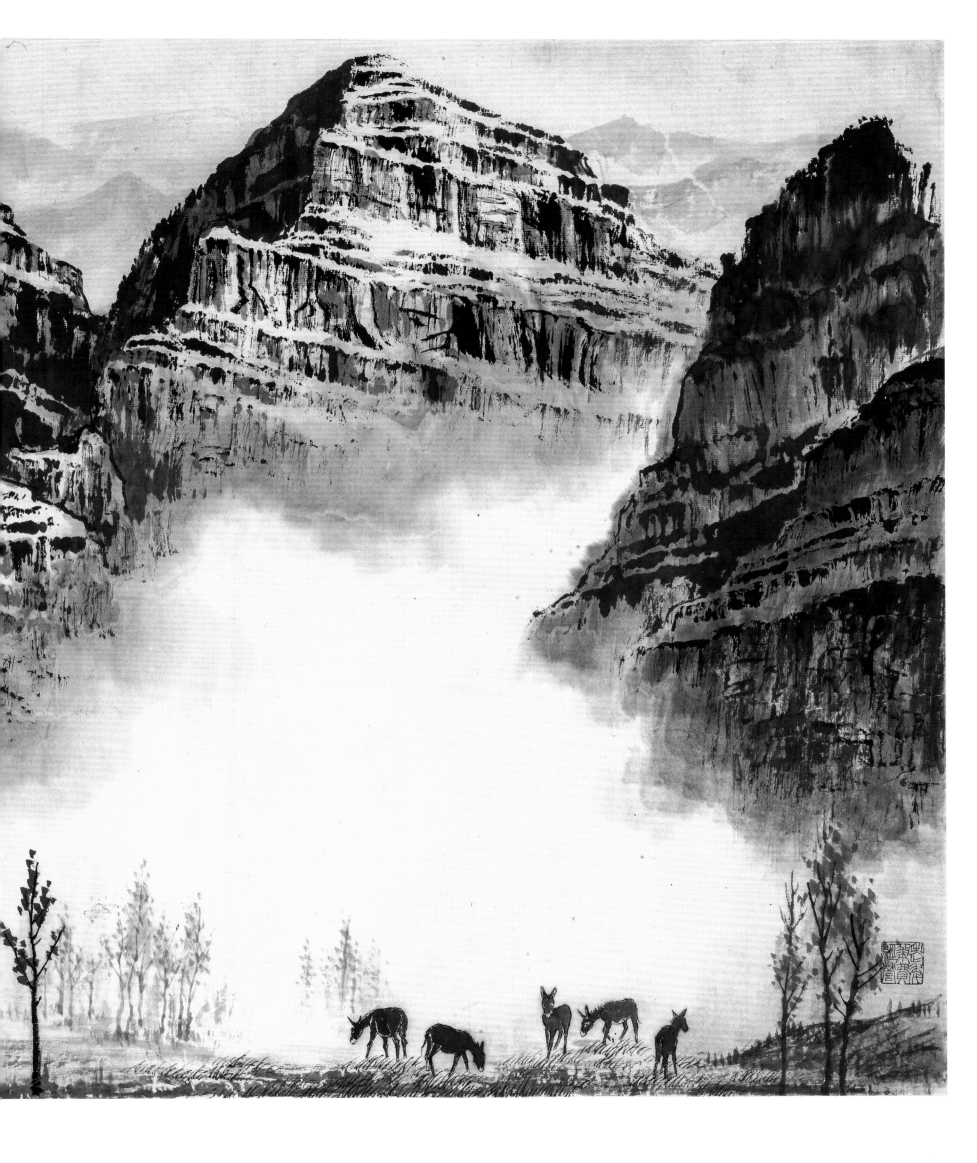

江边泊舟
纸本水墨设色　118 cm×66.5 cm　1987 年　私人收藏

Docked Boats by the River
Ink and colour on paper　118 cm×66.5 cm　1987　Private Collection

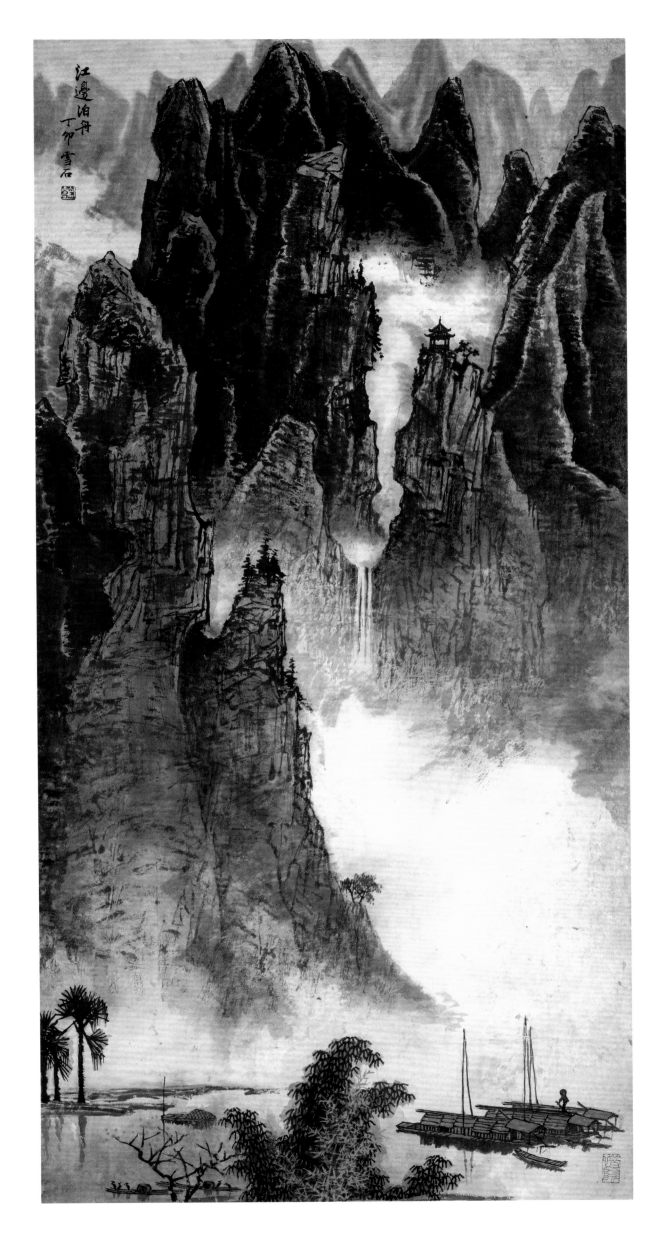

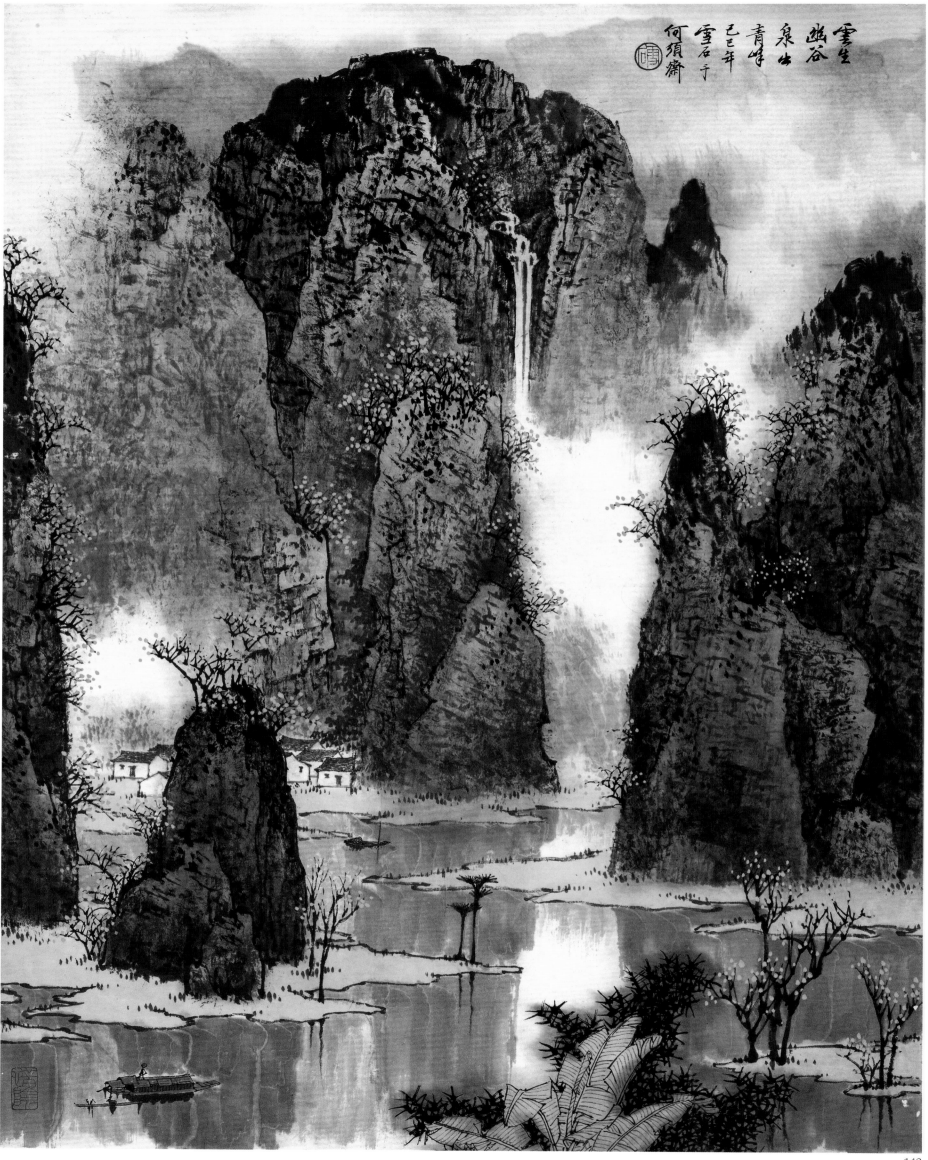

雲生幽谷
泉出青峰
己巳年
雪石于
何須齋

148

云生幽谷

纸本水墨设色　91 cm×72 cm　1989 年　私人收藏

Rising Clouds in a Tranquil Valley

Ink and colour on paper　91 cm×72 cm　1989　Private Collection

颐和园扇面殿写生

纸本水墨设色　68 cm×54 cm　1991 年　私人收藏

The Sketch of The Fan Hall in the Summer Palace

Ink and colour on paper　68 cm×54 cm　1991　Private Collection

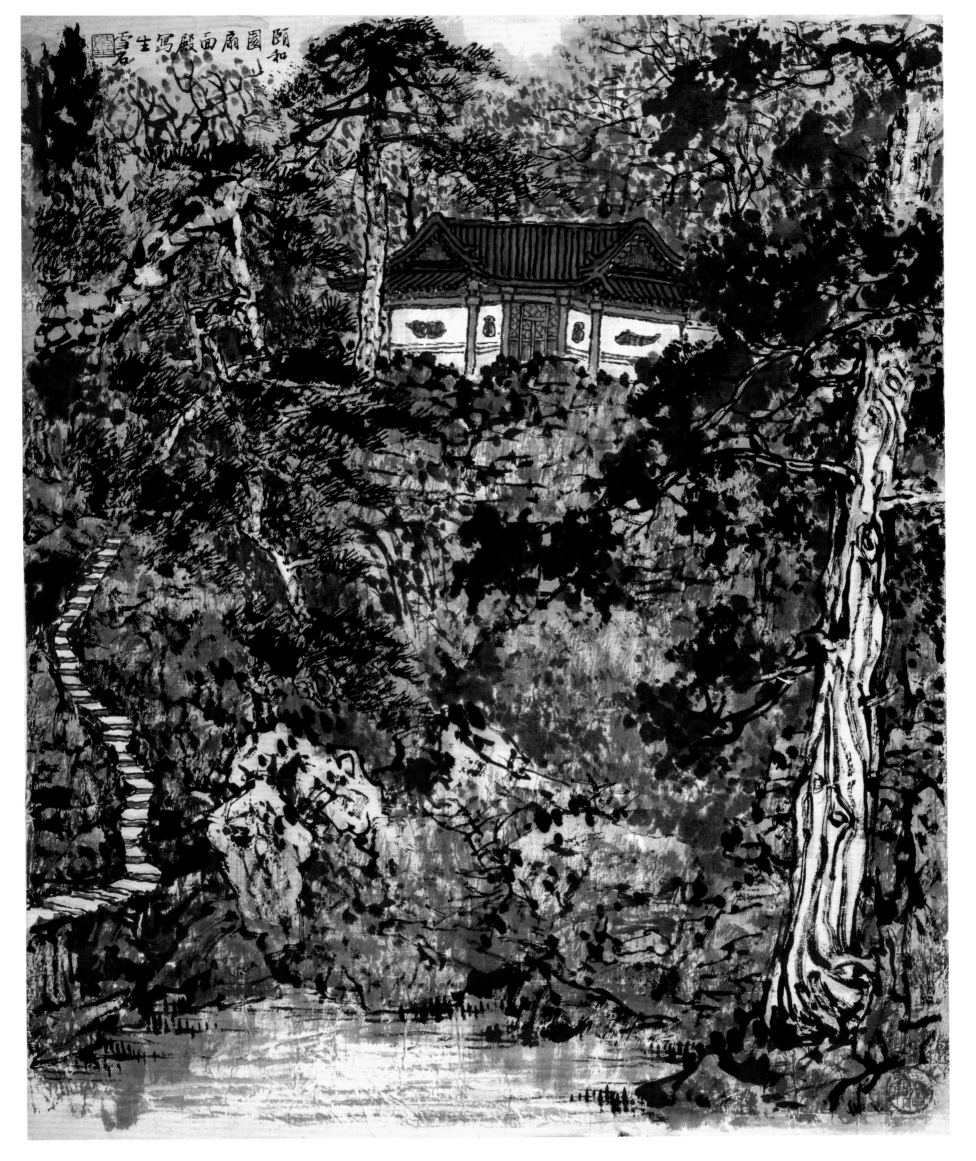

颐园扇面殿写生 石

151

春暖鸭先知

纸本水墨设色　44 cm×34 cm　1991 年　私人收藏

Ducks as the Messengers of Spring

Ink and colour on paper　44 cm×34 cm　1991　Private Collection

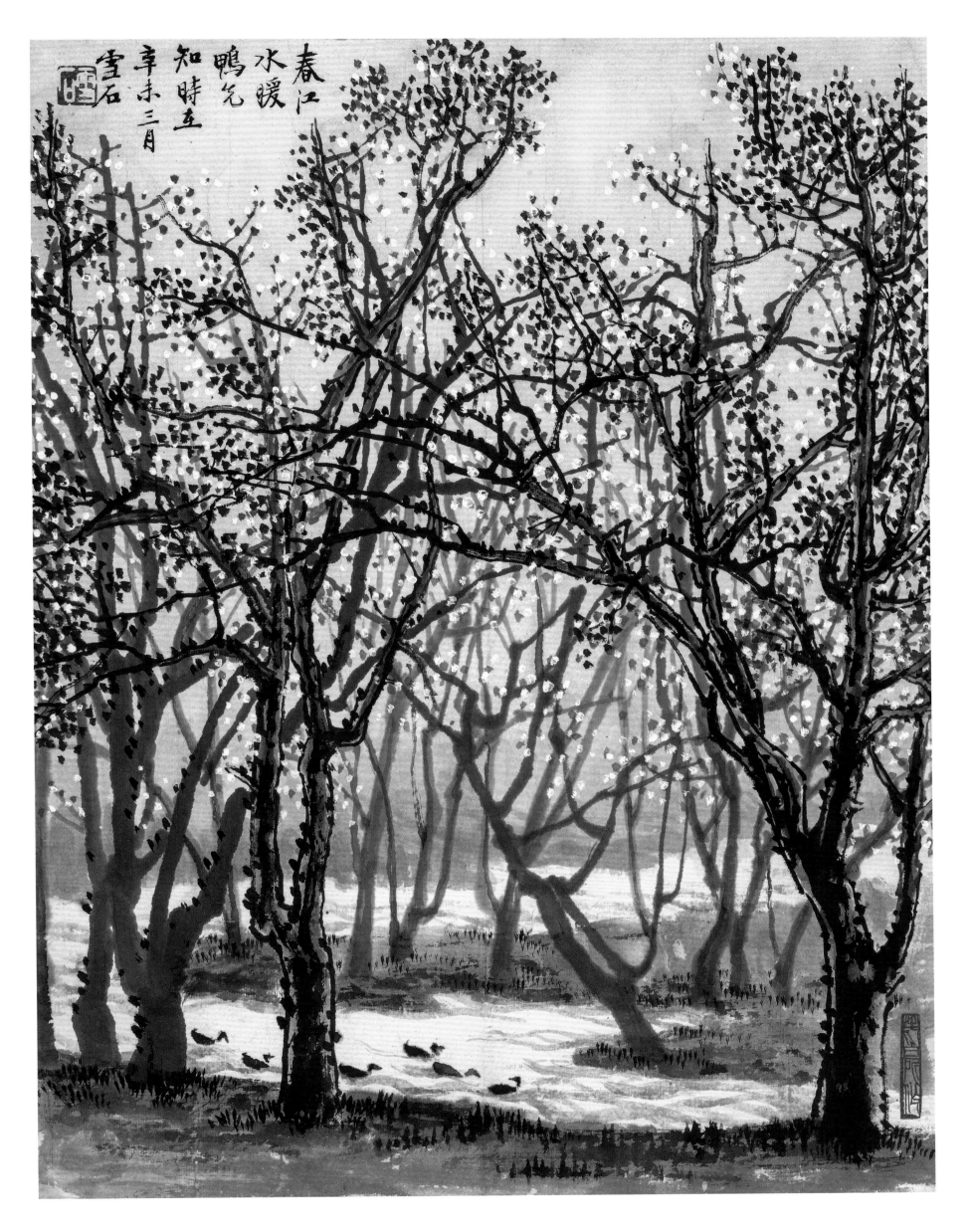

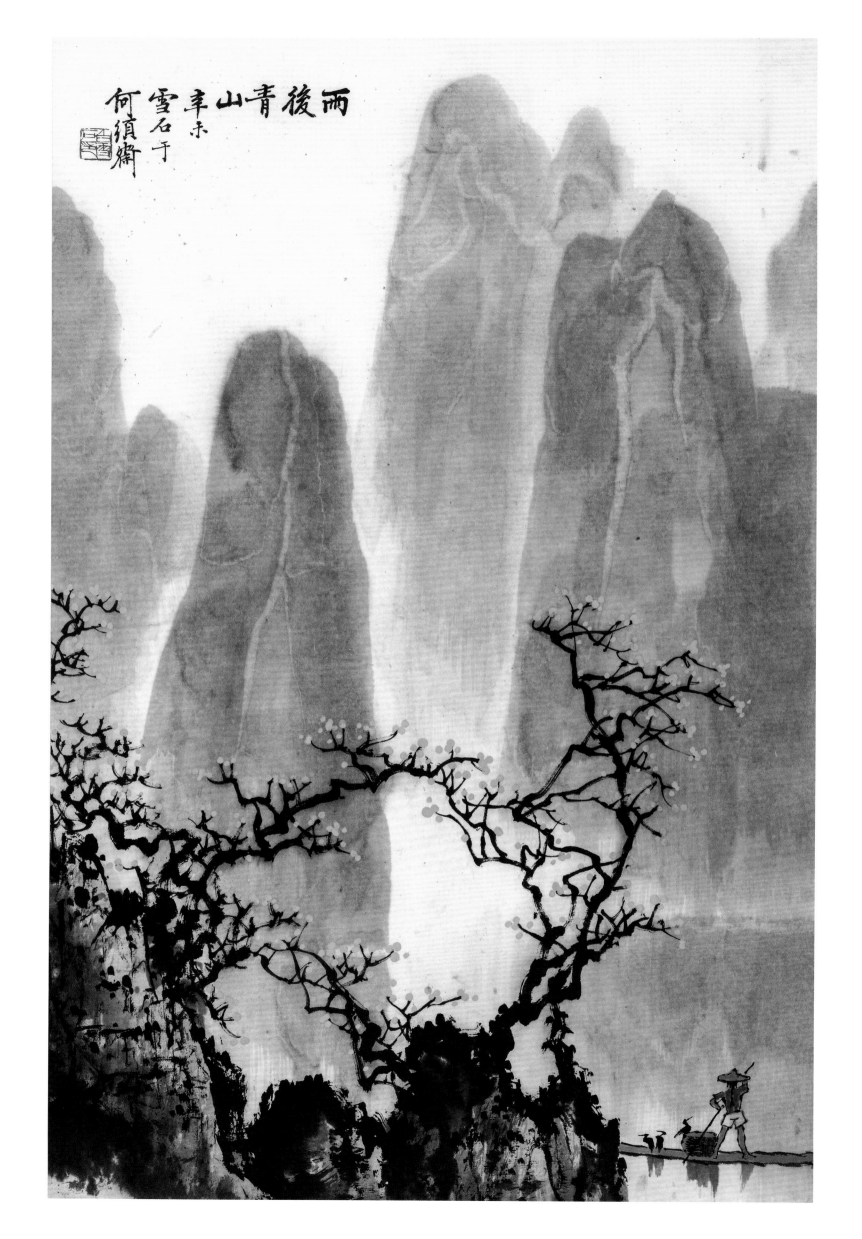

雨后青山
纸本水墨设色　68 cm × 44 cm　1991 年　私人收藏

Mountain Greens after the Rain
Ink and colour on paper　68 cm × 44 cm　1991　Private Collection

风雨归舟
纸本水墨设色　43 cm × 42 cm　1994 年　私人收藏

A Boat Returning in Rain
Ink and colour on paper　43 cm × 42 cm　1994　Private Collection

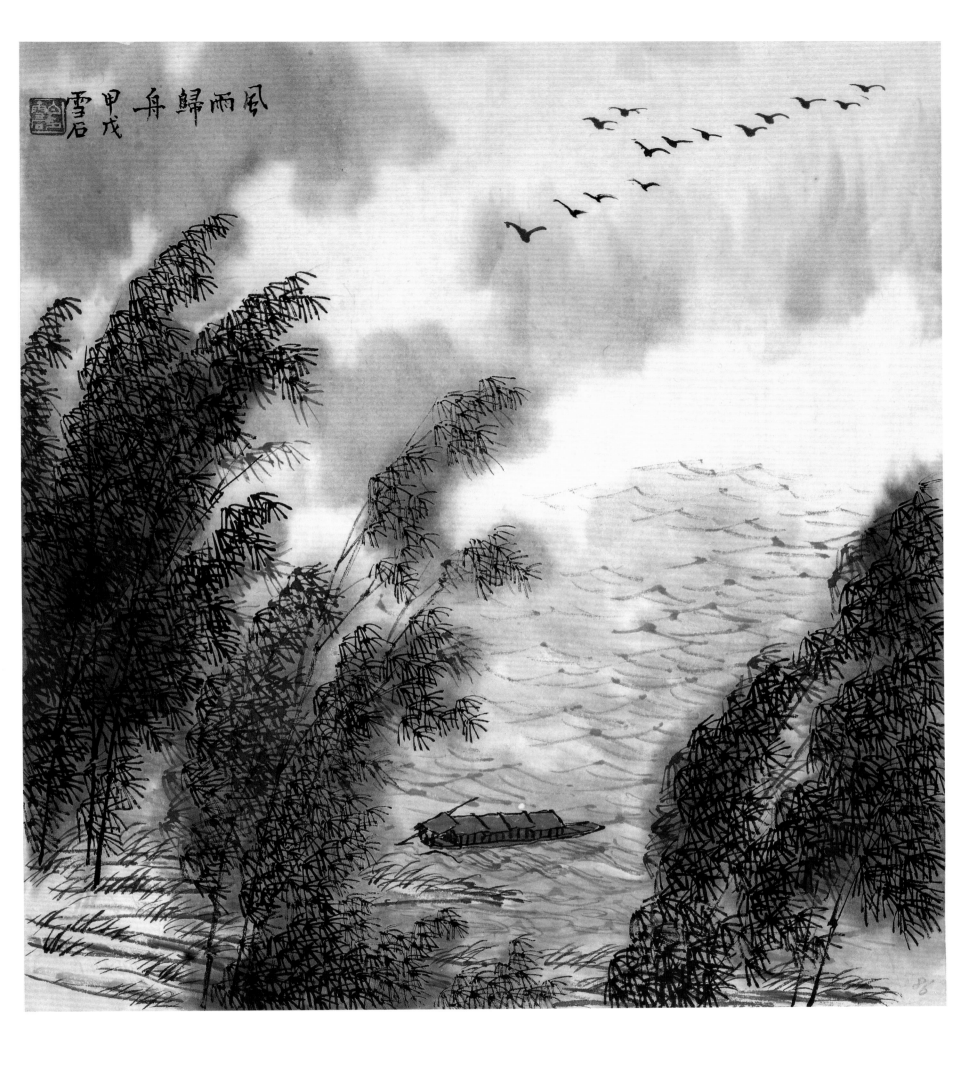

風雨歸舟 甲戌 雪石

157

"日光"瀑布
纸本水墨设色　53 cm × 45 cm　1994 年　私人收藏

Waterfall at "Riguang"
Ink and colour on paper　53 cm × 45 cm　1994　Private Collection

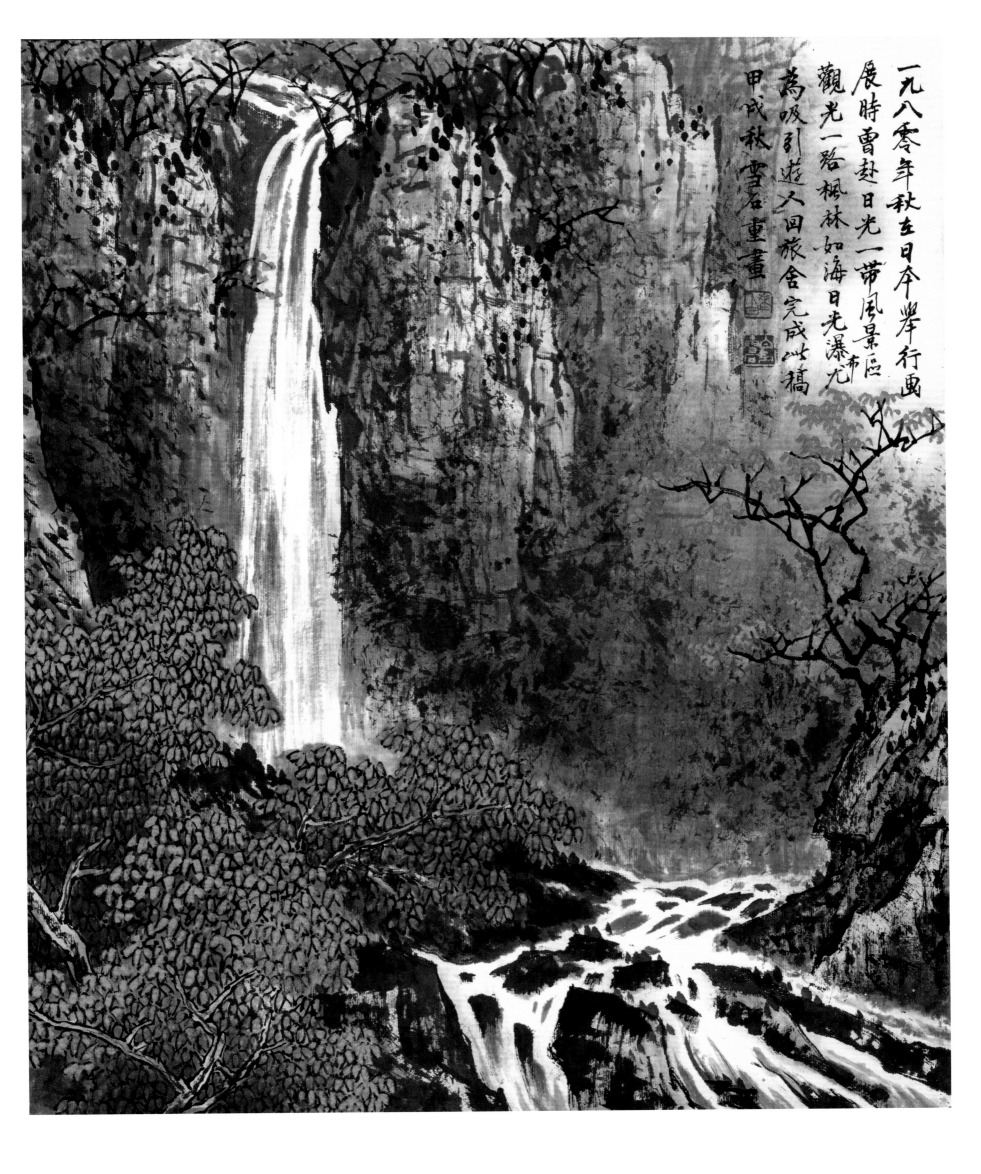

一九八零年秋在日本舉行畫
展時曾赴日光一帶風景區
觀光一路楓林如海日光瀑尤
為吸引遊人回旅舍完成此稿
甲戌秋雪石重畫

159

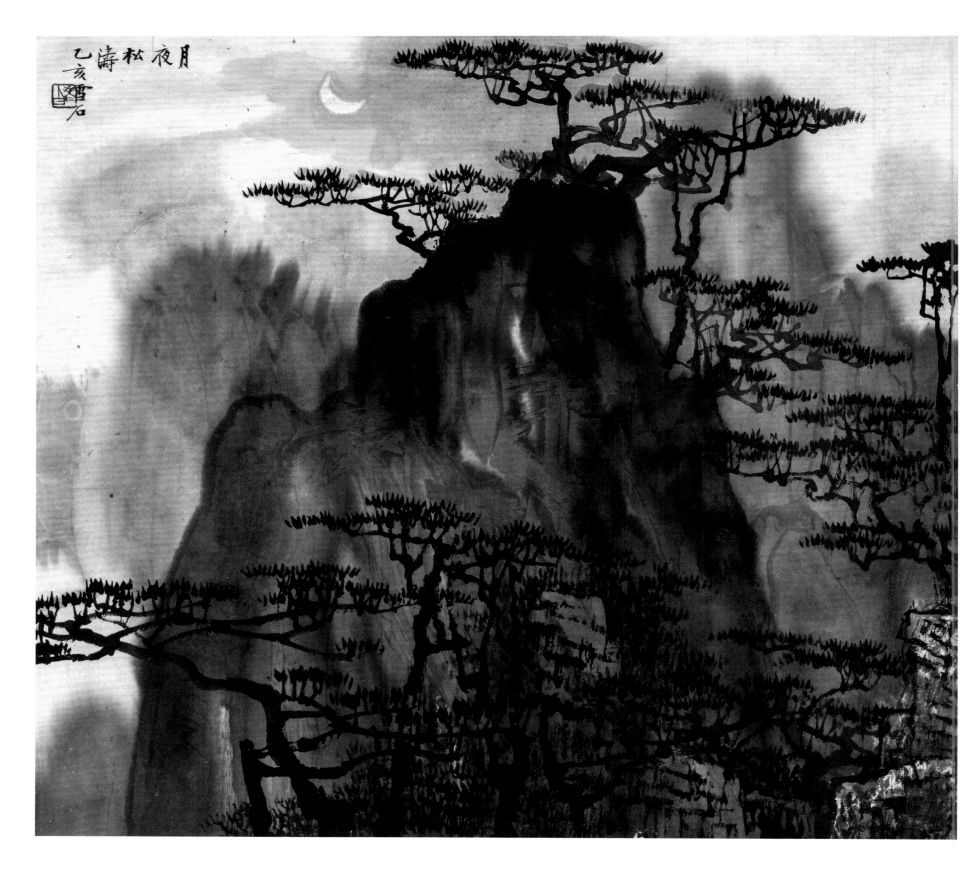

月夜松濤
乙亥
醉石

月夜松涛

纸本水墨　45 cm×50 cm　1995 年　私人收藏

Wuthering Pines in the Moonlight

Ink on paper　45 cm×50 cm　1995　Private Collection

春江泊舟
纸本水墨设色　68 cm×45 cm　1995 年　私人收藏

Docked Boat on the Springtime River
Ink and colour on paper　68 cm×45 cm　1995　Private Collection

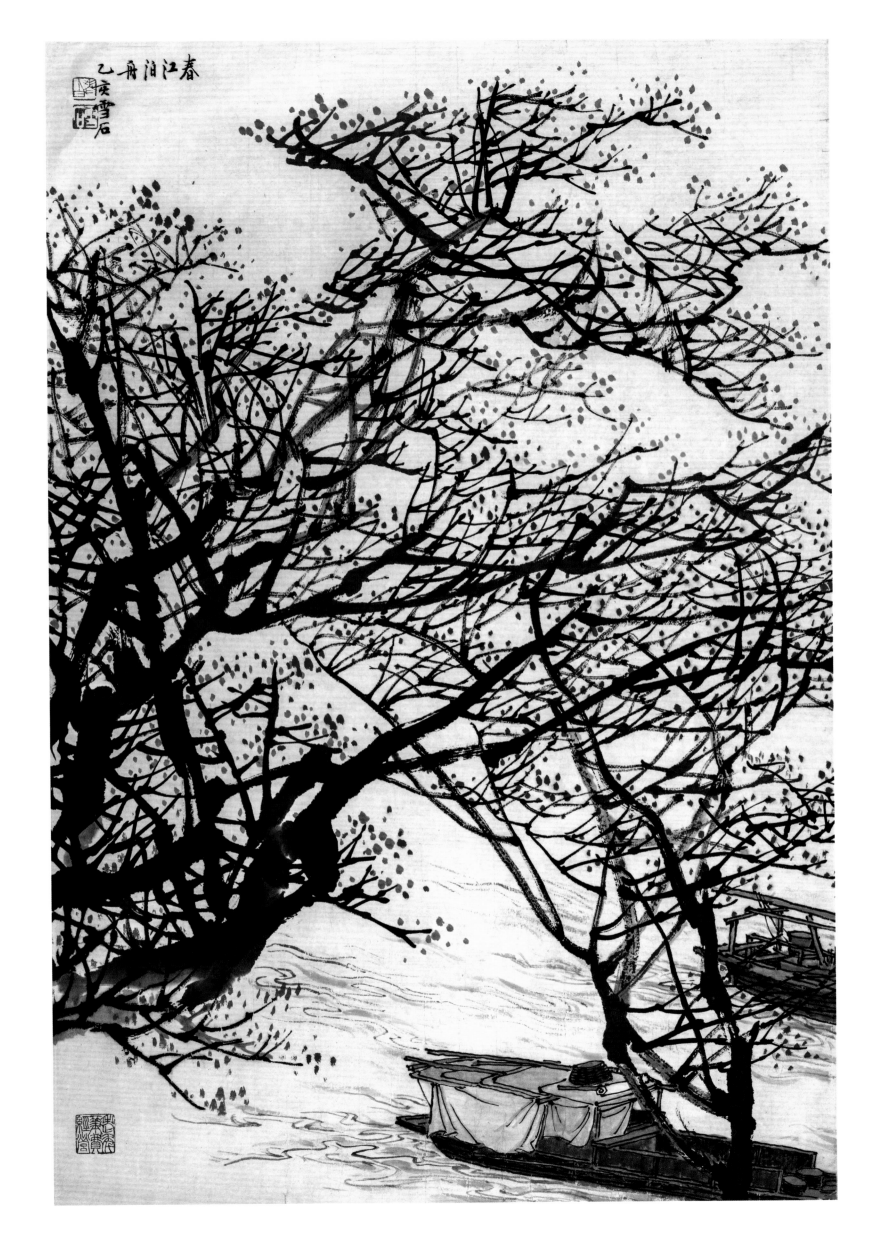

春江泊舟
乙亥 雪石

163

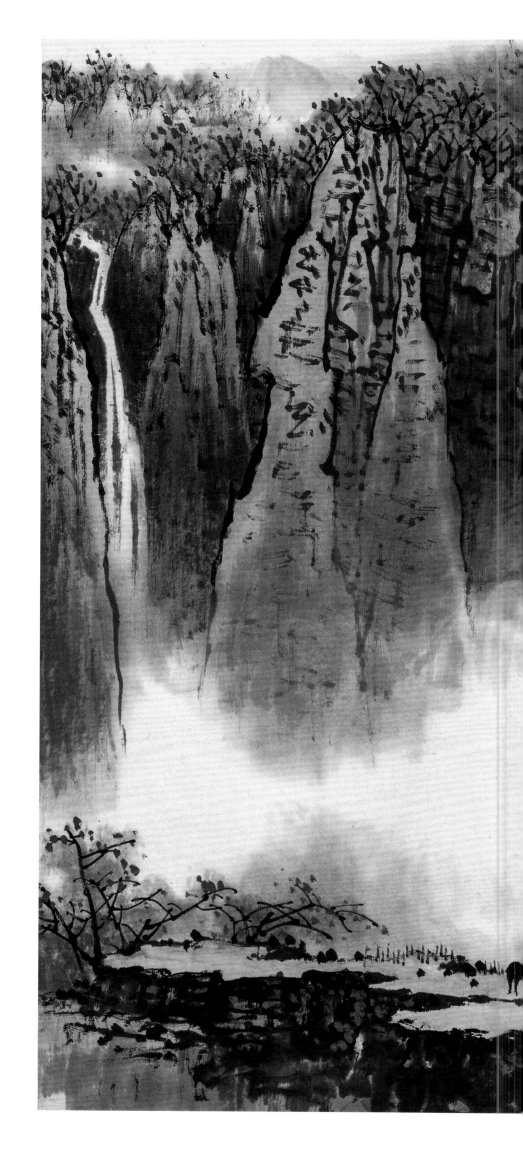

红树白云
纸本水墨设色　51 cm×68 cm　1995 年　私人收藏

Red Trees and White Clouds
Ink and colour on paper　51 cm×68 cm　1995　Private Collection

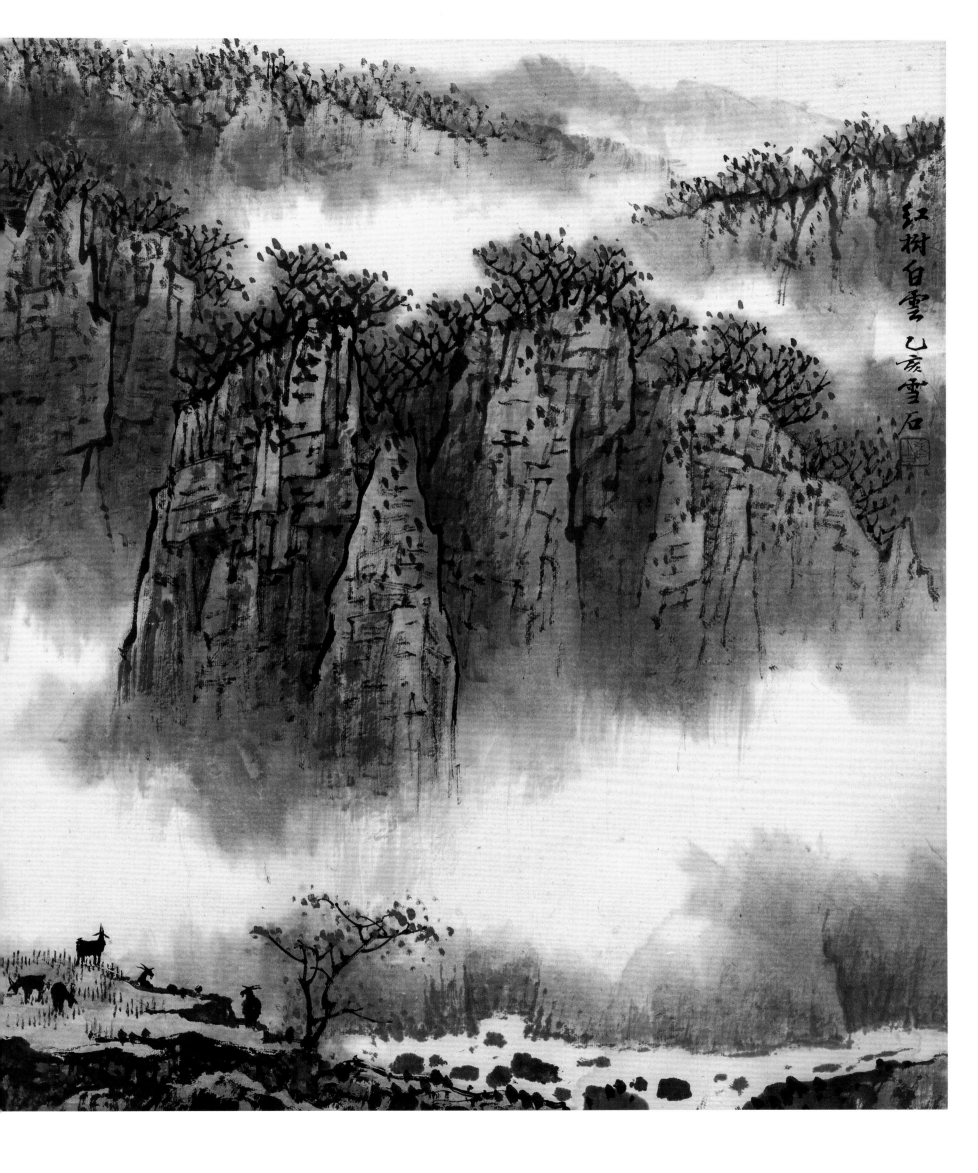

红树白雪 乙亥 雪石

幽谷梅香
纸本水墨设色　67 cm × 67 cm　1995 年　私人收藏

Plum Fragrance in a Tranquil Valley
Ink and colour on paper　67 cm × 67 cm　1995　Private Collection

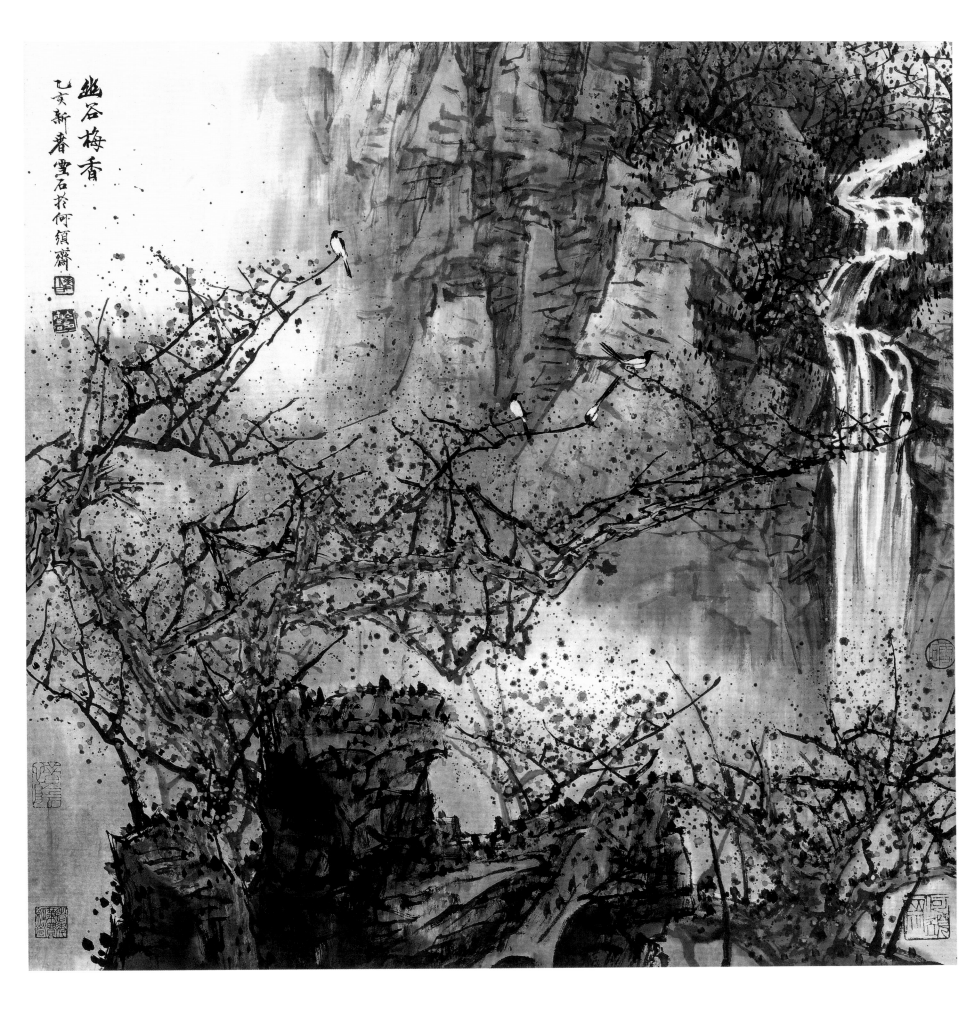

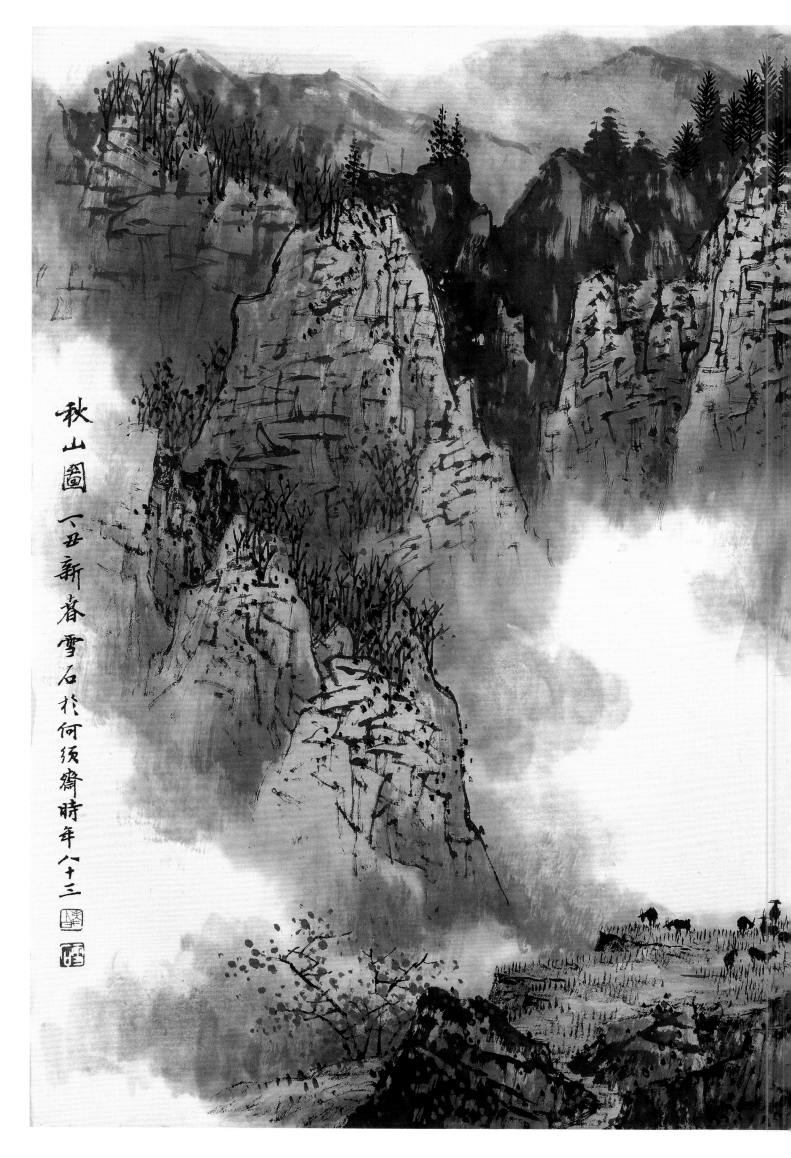

秋山图　一丑新春雪石於何须斋時年八十三

秋山图
纸本水墨设色　69 cm×108 cm　1997年　私人收藏

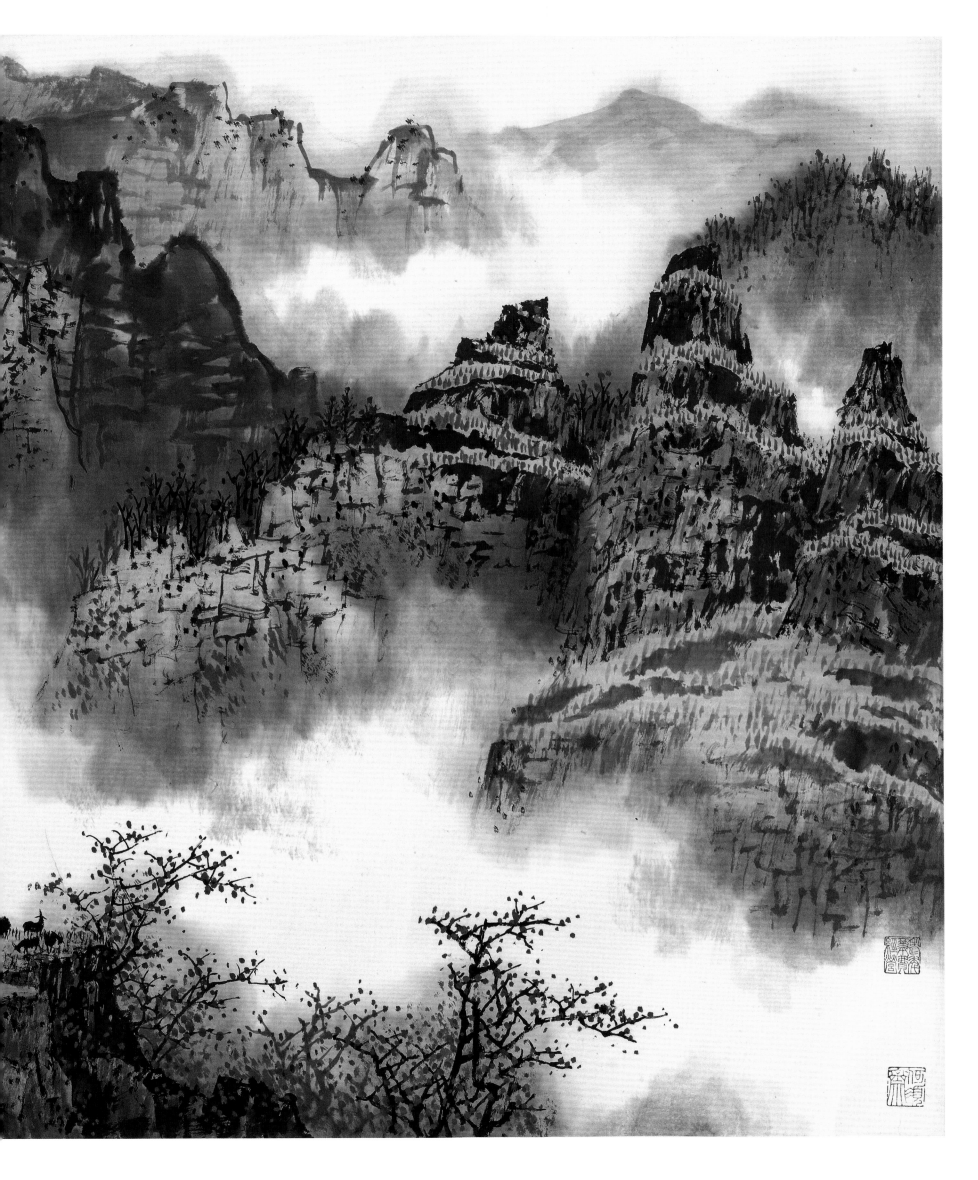

169

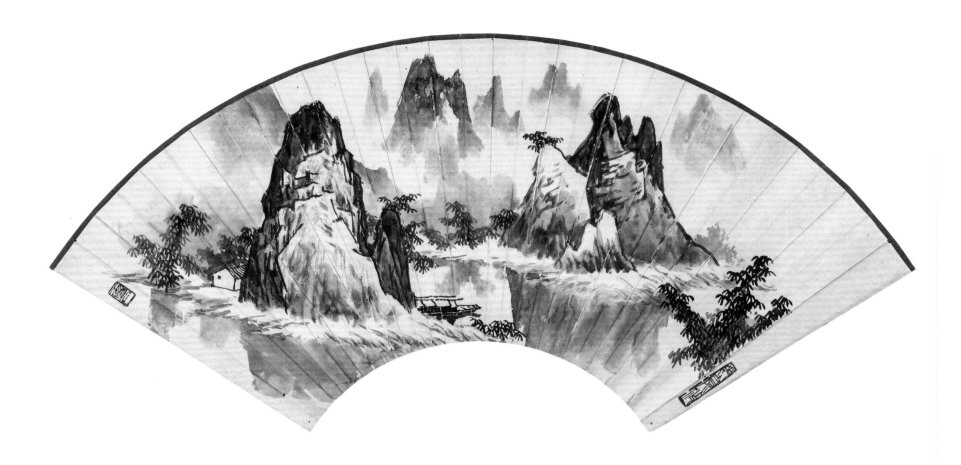

无题

纸本水墨　19 cm × 52 cm　20 世纪 80 年代　私人收藏

Untitled

Ink on paper　19 cm × 52 cm　1980s　Private Collection

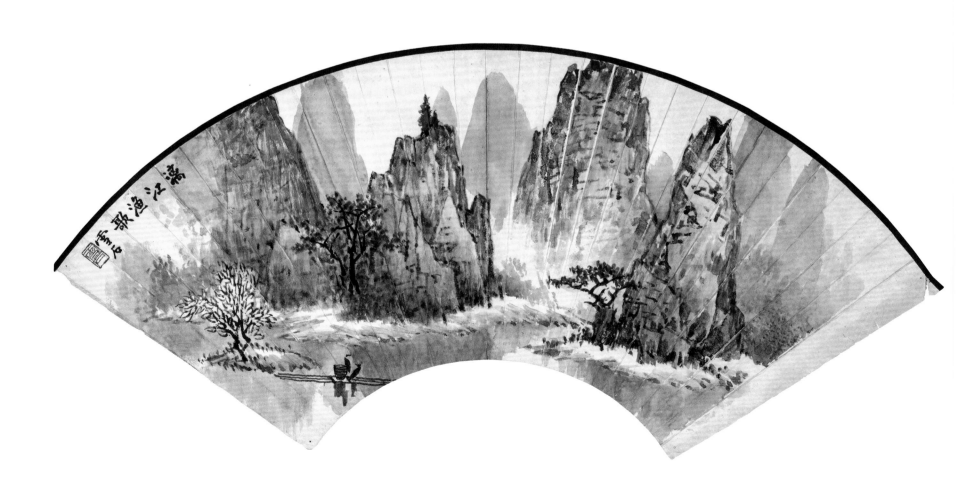

漓江渔歌

纸本水墨　19 cm × 52 cm　20 世纪 80 年代　私人收藏

Fishermen's Song on Lijiang River

Ink on paper　19 cm × 52 cm　1980s　Private Collection

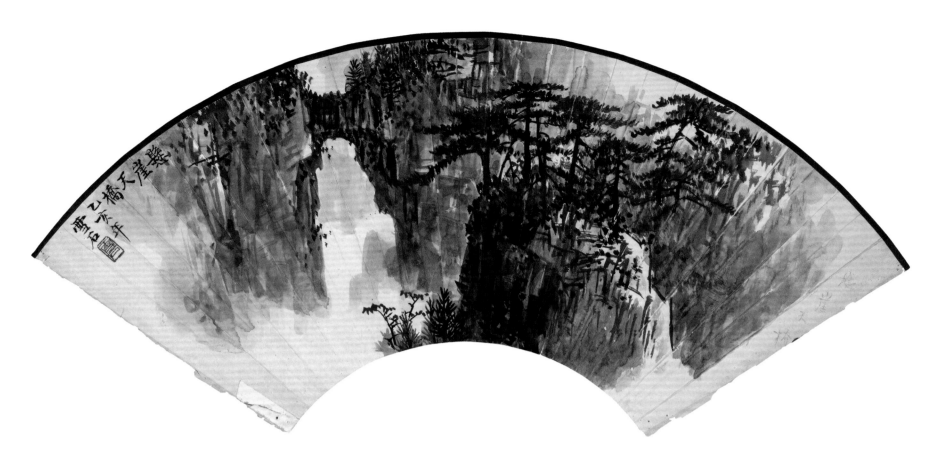

悬崖天桥
纸本水墨设色　19 cm×52 cm　1995 年　私人收藏

Sky Bridge Between Cliffs
Ink and colour on paper　19 cm×52 cm　1995　Private Collection

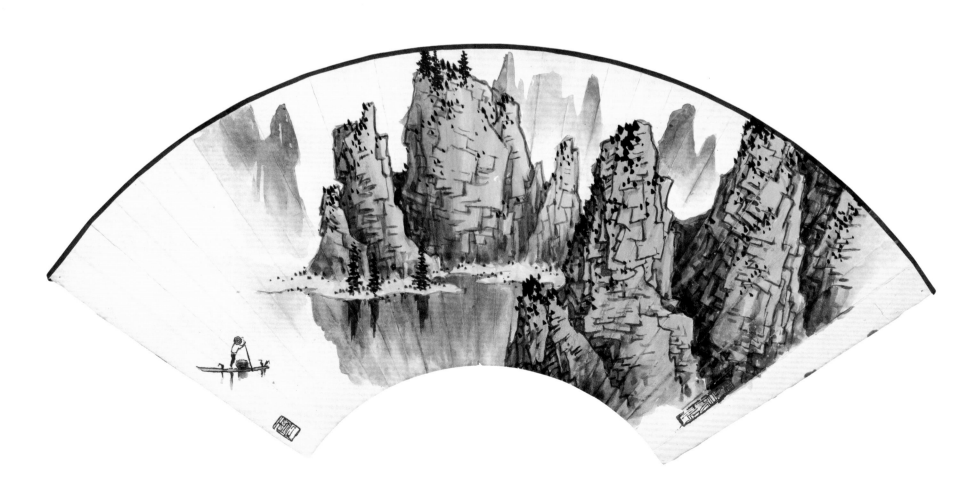

无题
纸本水墨设色　19 cm×52 cm　20 世纪 80 年代　私人收藏

Untitled
Ink and colour on paper　19 cm×52 cm　1980s　Private Collection

东单公园
纸本水墨设色　41 cm×56 cm　20世纪50年代　私人收藏

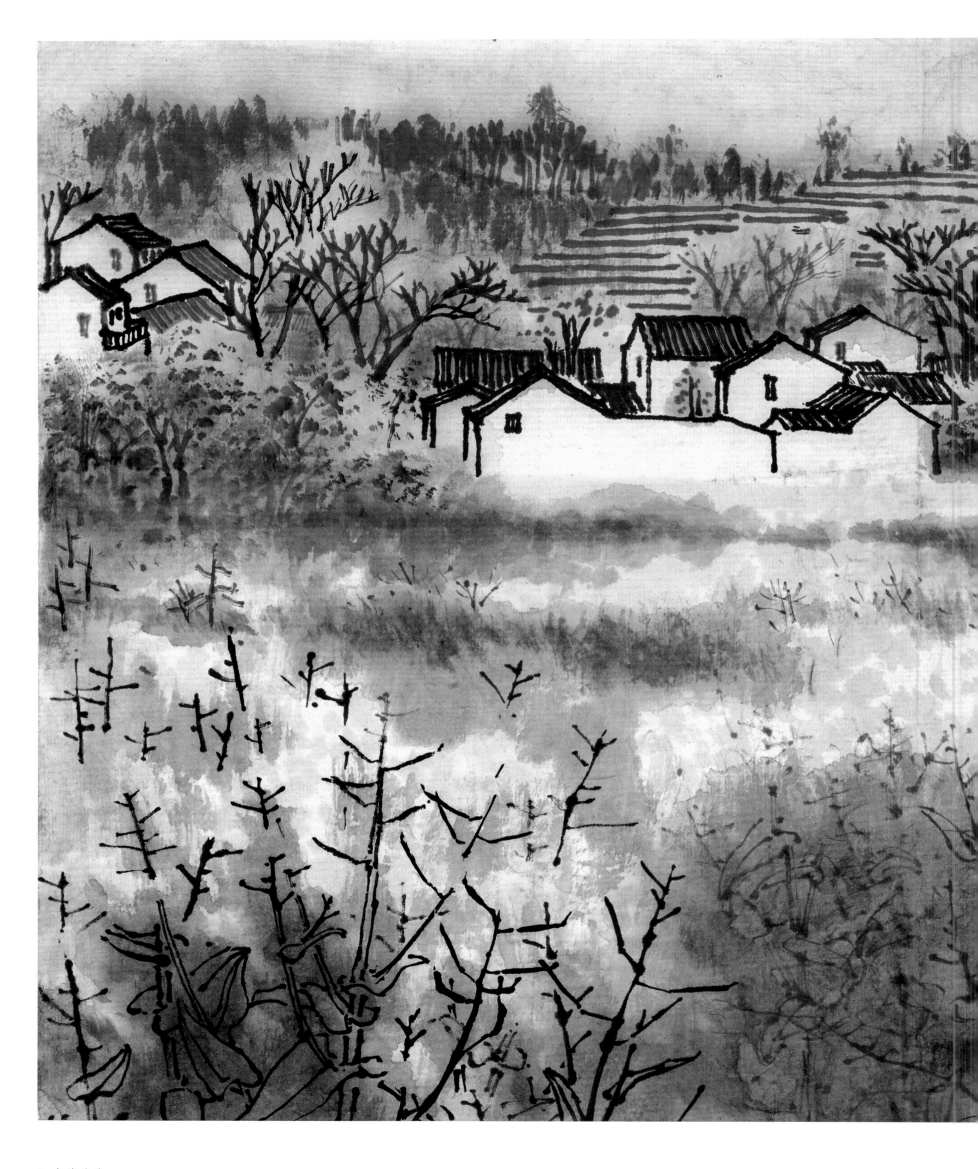

江南菜花香
纸本水墨设色　31 cm×54 cm　1963 年　私人收藏

Fragrance of Bok Choy Flowers in Jiangnan
Ink and colour on paper　31 cm×54 cm　1963　Private Collection

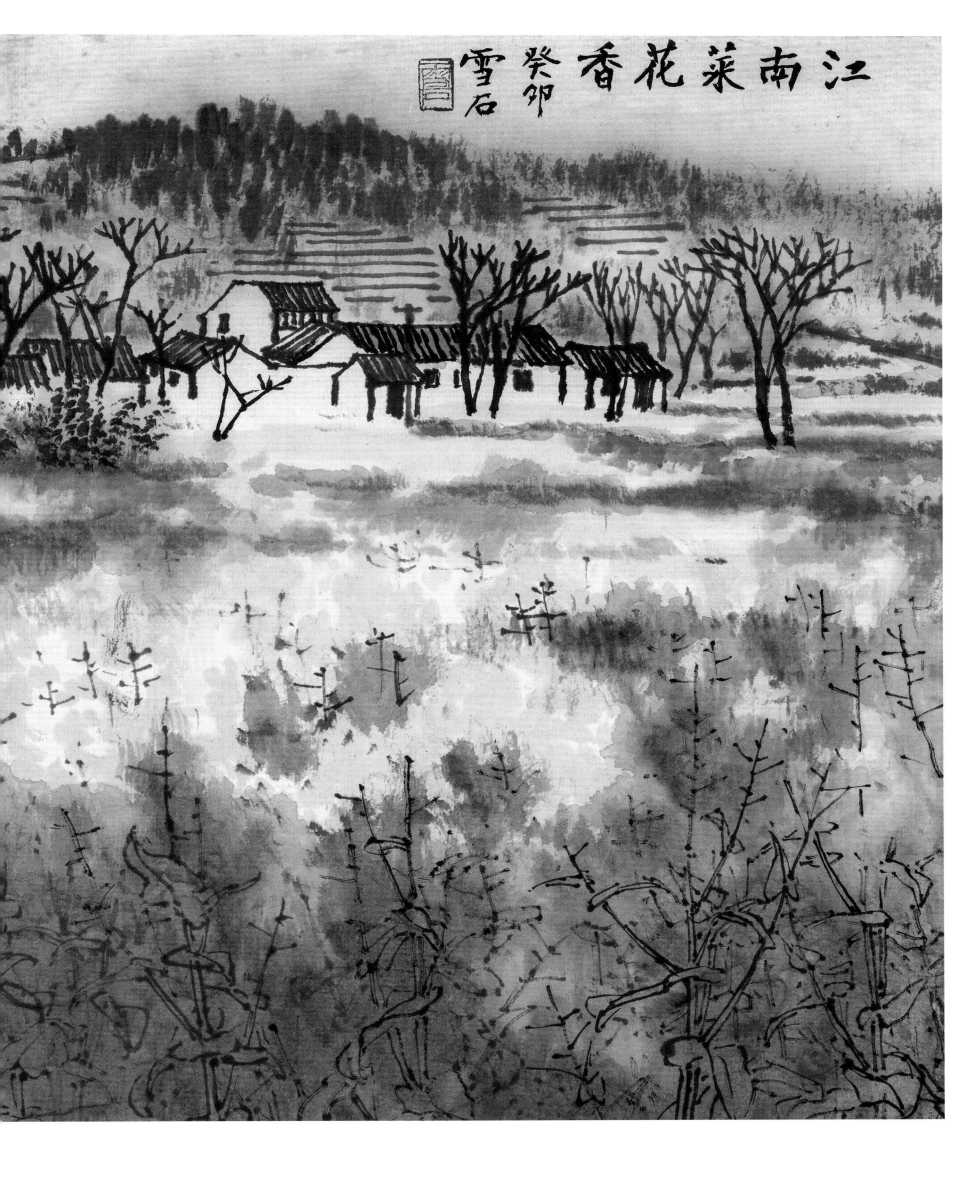

江南菜花香　癸卯　雪石

长沙写生
纸本水墨设色 48 cm × 29 cm 1973 年 私人收藏

Sketch from Changsha
Ink and colour on paper 48 cm × 29 cm 1973 Private Collection

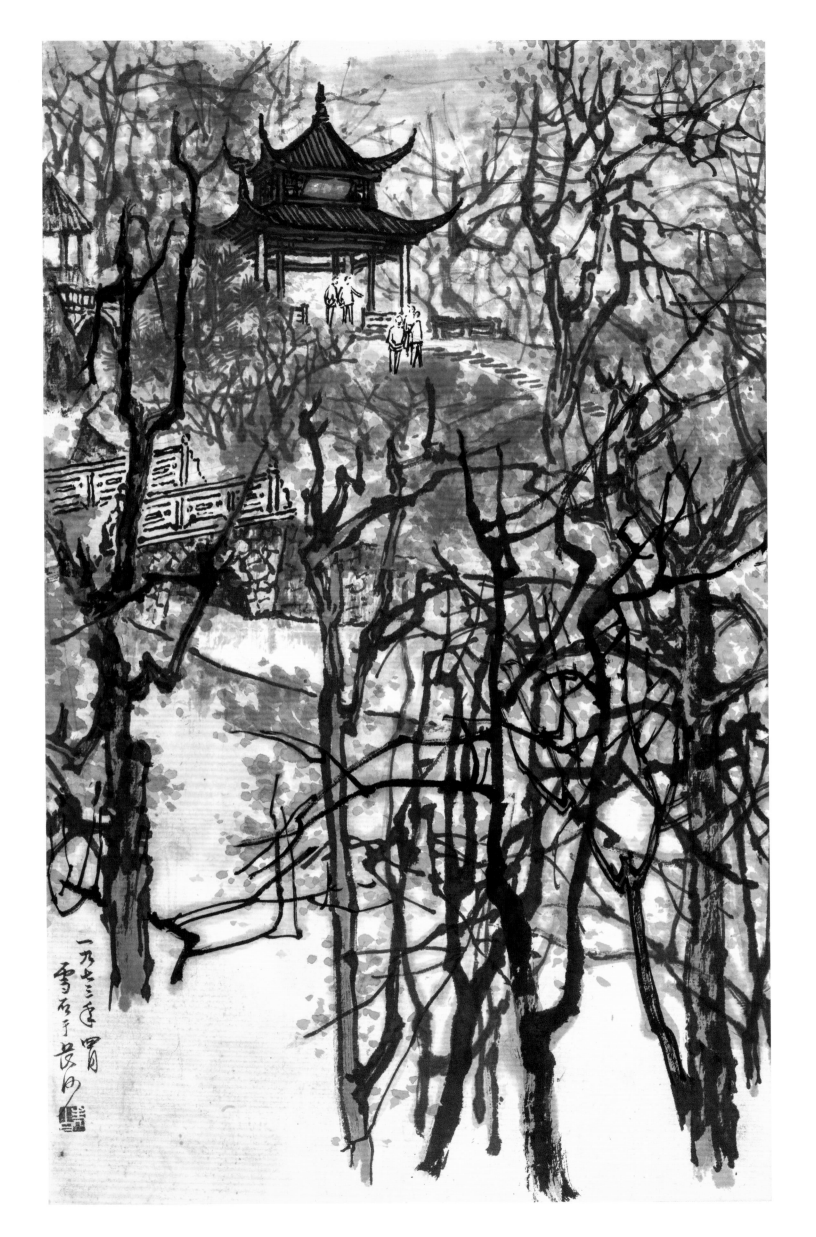

一九七三年冒月
雪石于 [illegible]

江苏太湖有古梅成林

纸本水墨设色　48 cm×29 cm　1973 年　私人收藏

Ancient Plums of Lake Tai in Jiangsu

Ink and colour on paper　48 cm×29 cm　1973　Private Collection

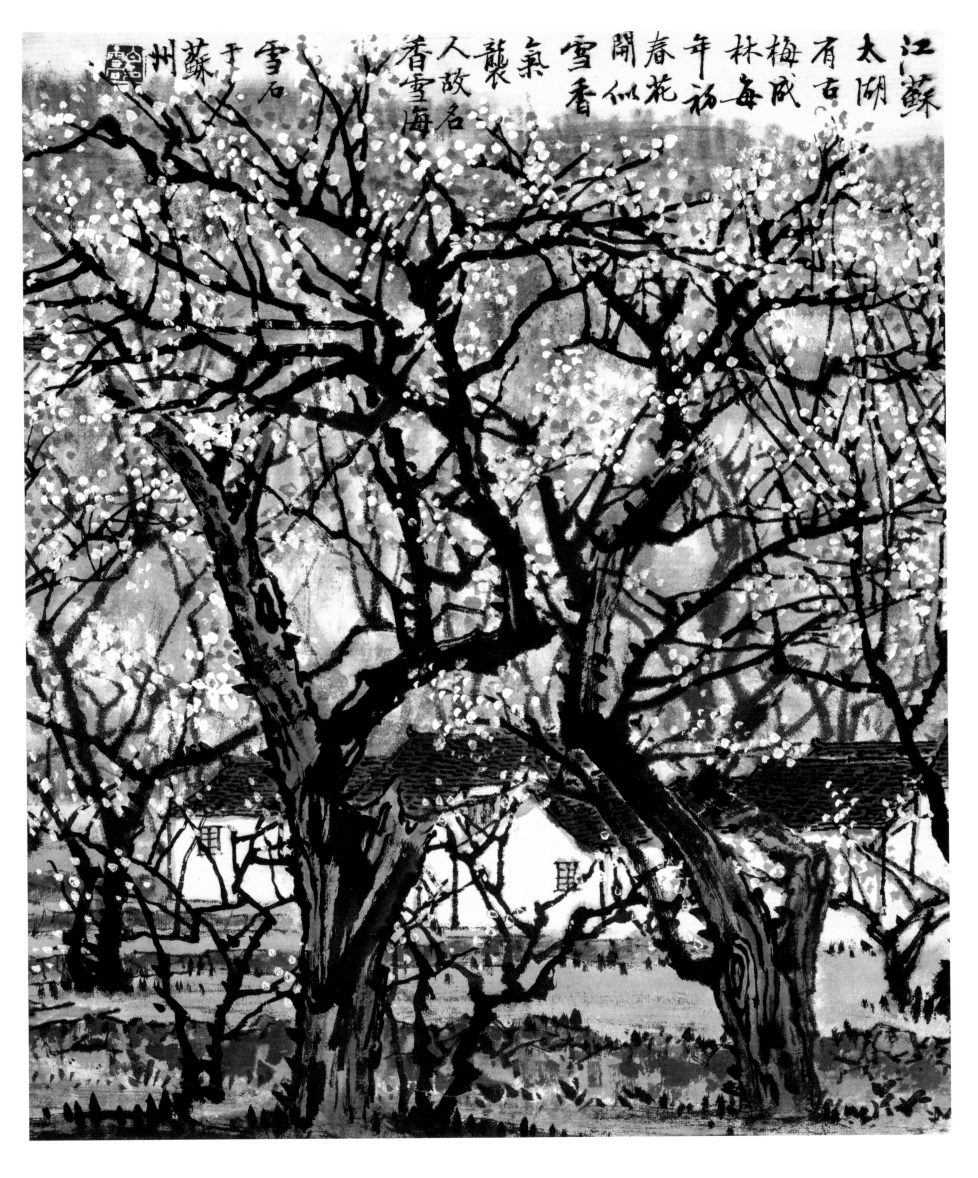

江蘇太湖有古梅林每成雪海每年春初開花雪香似雪氣襲人故名香雪海

雪于蘇州

己亥夏於北海公園

雪石

北海公园

纸本水墨设色　27 cm × 30 cm　1995 年　私人收藏

The Beihai Park

Ink and colour on paper　27 cm × 30 cm　1995　Private Collection

无题

纸本水墨设色　136 cm × 71 cm　年份不详　私人收藏

Untitled

Ink and colour on paper　136 cm × 71 cm　Unknown Date　Private Collection

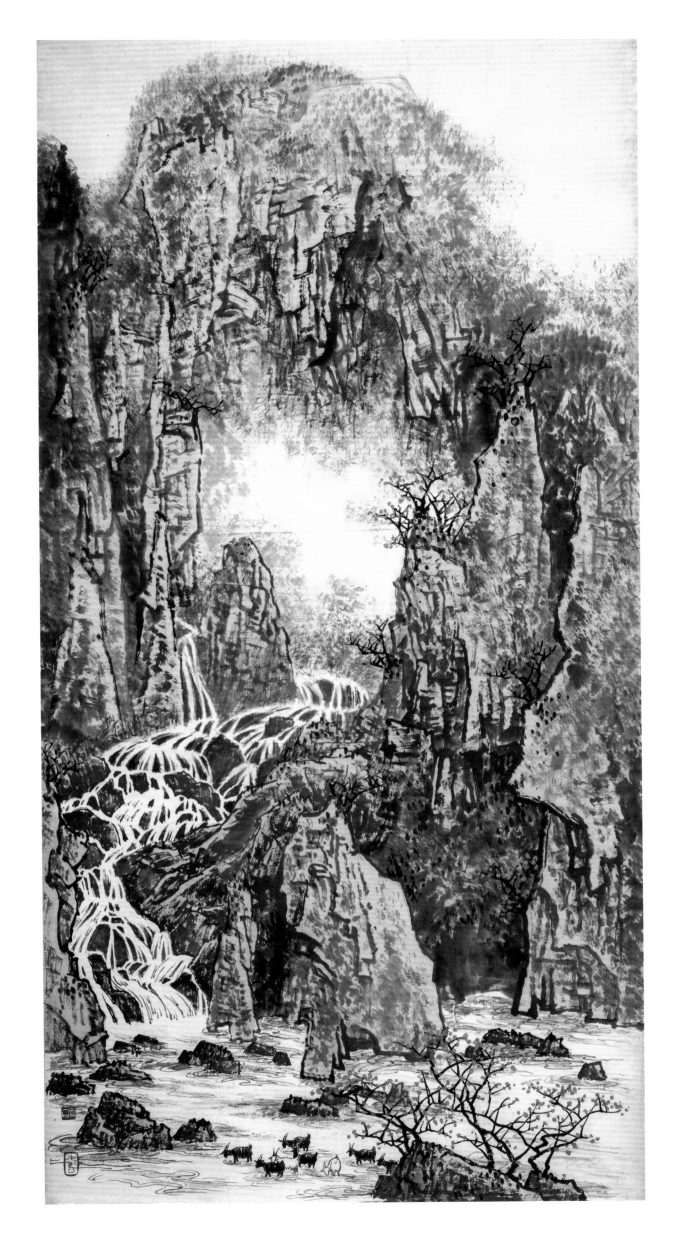

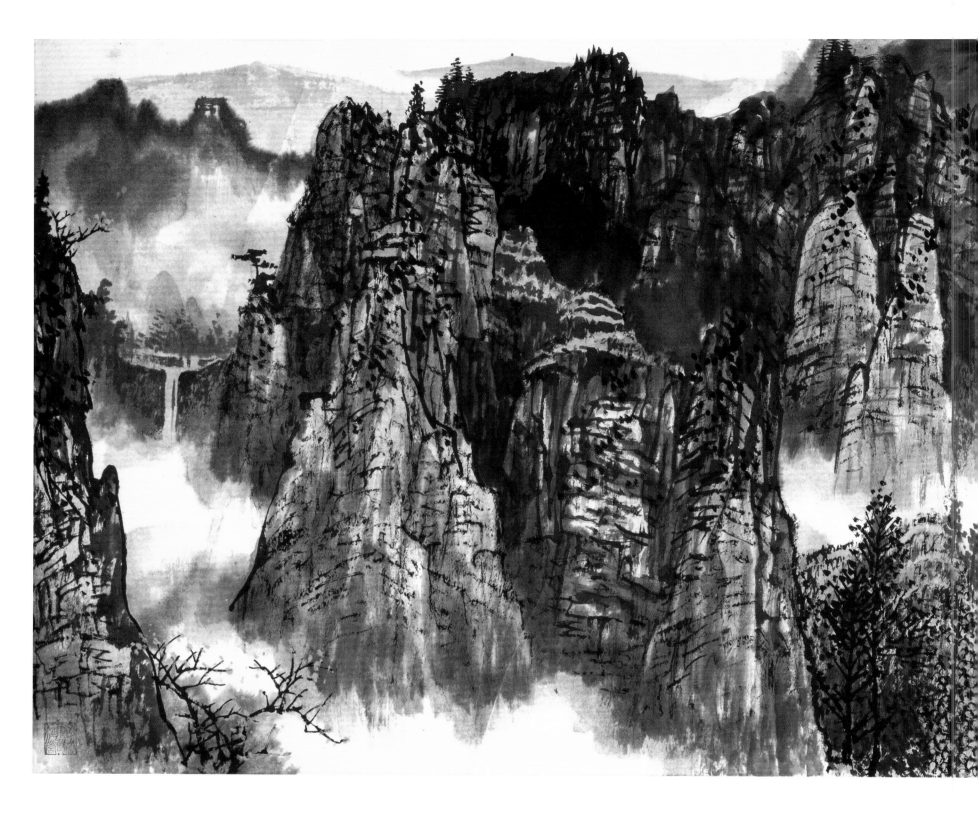

以生涩老辣之笔

纸本水墨设色　53 cm×135 cm　年份不详　清华大学艺术博物馆藏

With the Stroke of Authenticity and Artistry

Ink and colour on paper　53 cm×135 cm　Unknown Date　Collection of Tsinghua University Art Museum

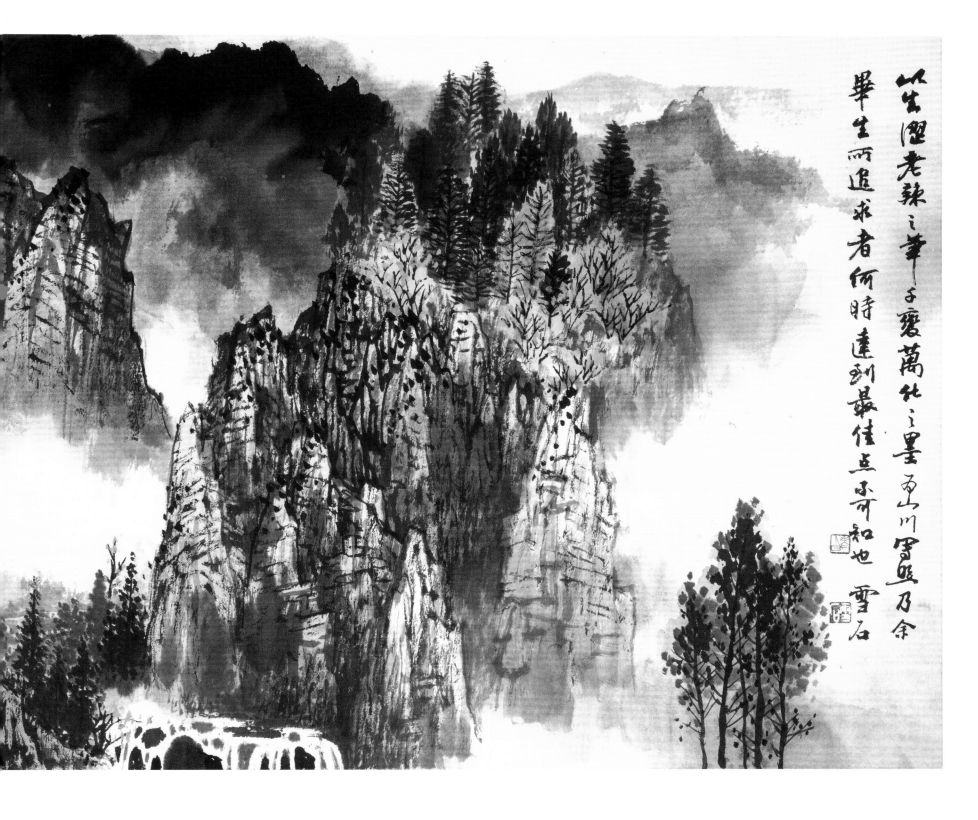

以生澀老辣之筆，千變萬化之墨，寫山川雲煙，乃余畢生所追求者，何時達到最佳点不可知也。雪石

185

棕林
纸本水墨设色　55 cm×45 cm　1977 年　清华大学艺术博物馆藏

Palm Grove
Ink and colour on paper　55 cm×45 cm　1977　Collection of Tsinghua University Art Museum

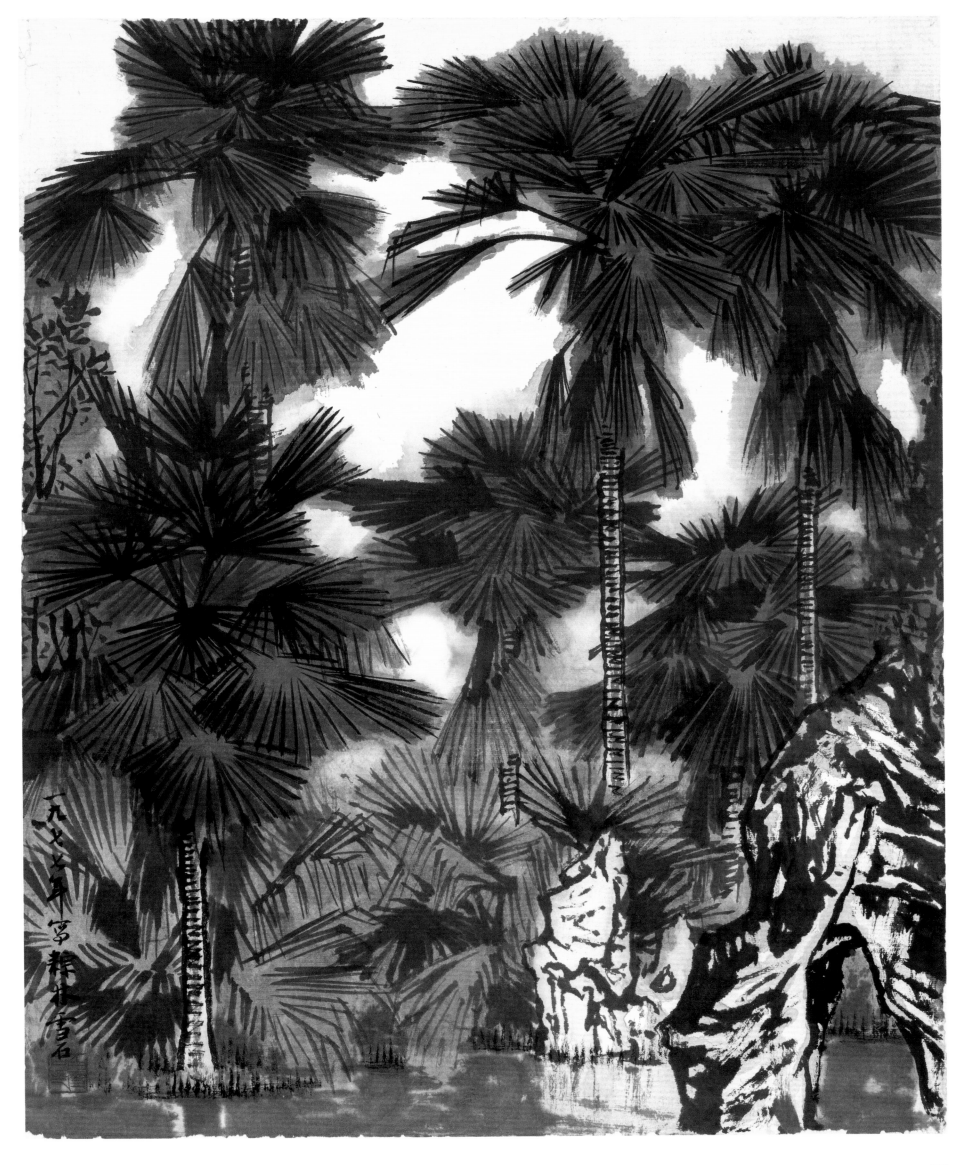

一九七七年寫棕林雪石

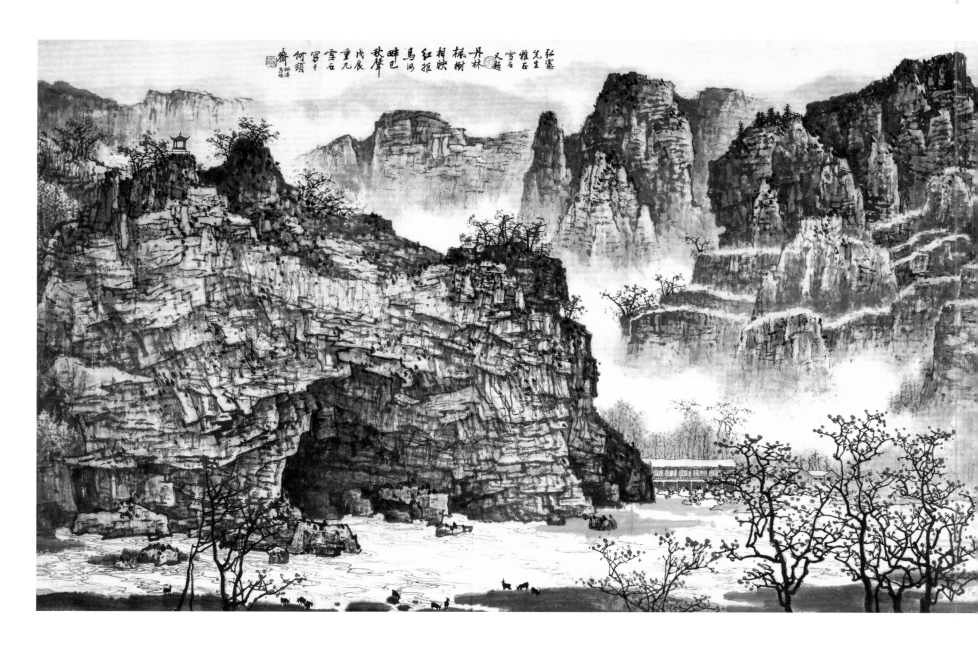

拒马河深秋

纸本水墨设色　101 cm × 336 cm　1988 年　私人收藏

Late Autumn on Juma River

Ink and colour on paper　101 cm × 336 cm　1988　Private Collection

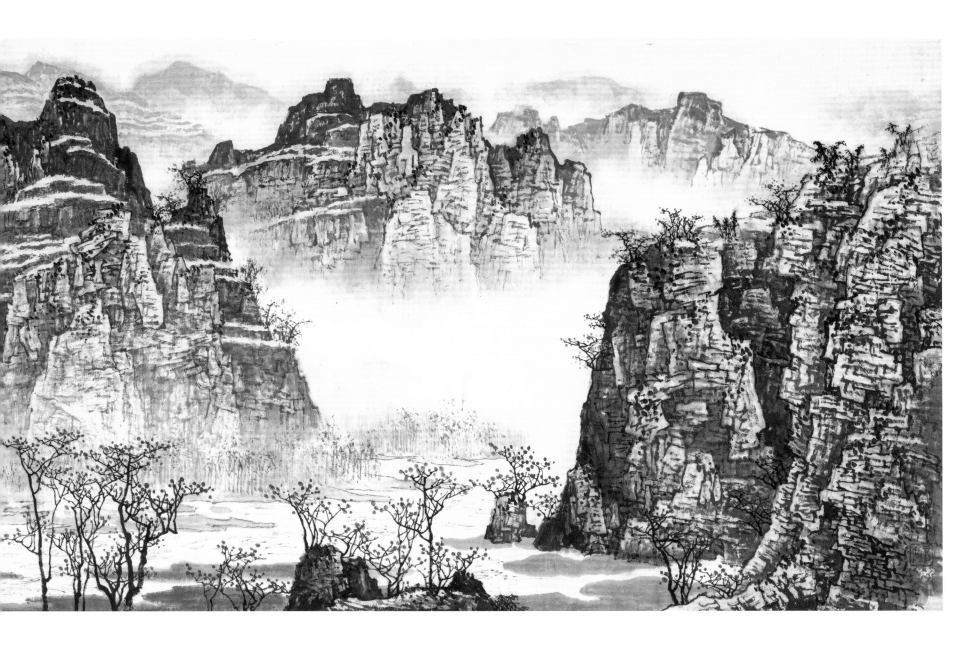

长江三峡
纸本水墨设色　136 cm × 68 cm　1995 年　白雪石艺术馆藏

The Three Gorges of the Yangtze River
Ink and colour on paper　136 cm × 68 cm　1995　Collection of Bai Xueshi Art Museum

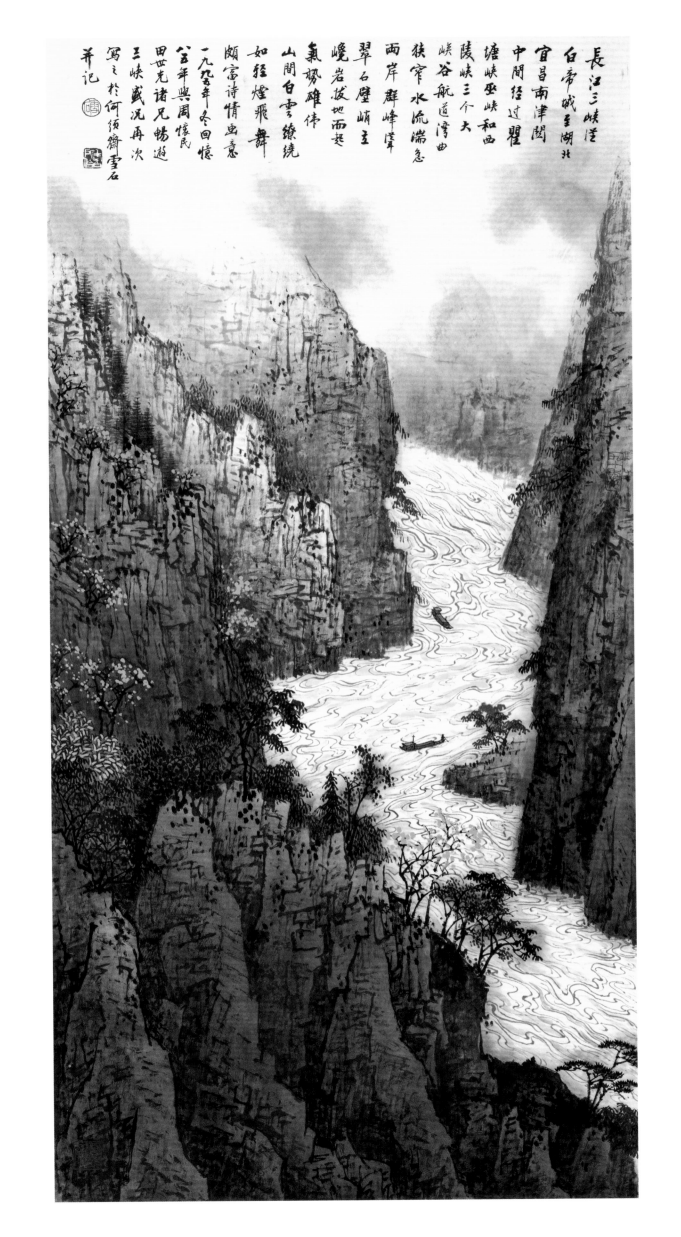

長江三峽泛白帝城至湖北宜昌南津關中間經過瞿塘峽巫峽和西陵峽三个大峽谷航道灣曲狹窄水流湍急兩岸群峰聳翠石壁峭立嵯峨岩拔地而起氣勢雄偉山間白雲繚繞如輕煙飛舞頗富詩情畫意一九九五年冬回憶八五年與周懷民田世光諸兄暢遊三峽盛況再次寫之於何須舒雪石并記

191

沙洲坝毛主席故居
纸本水墨设色　46.2 cm×50.8 cm　1963 年　中国美术馆藏

Former Residence of Chairman Mao at the Shazhou Dam
Ink and colour on paper　46.2 cm×50.8 cm　1963　Collection of National Art Museum of China

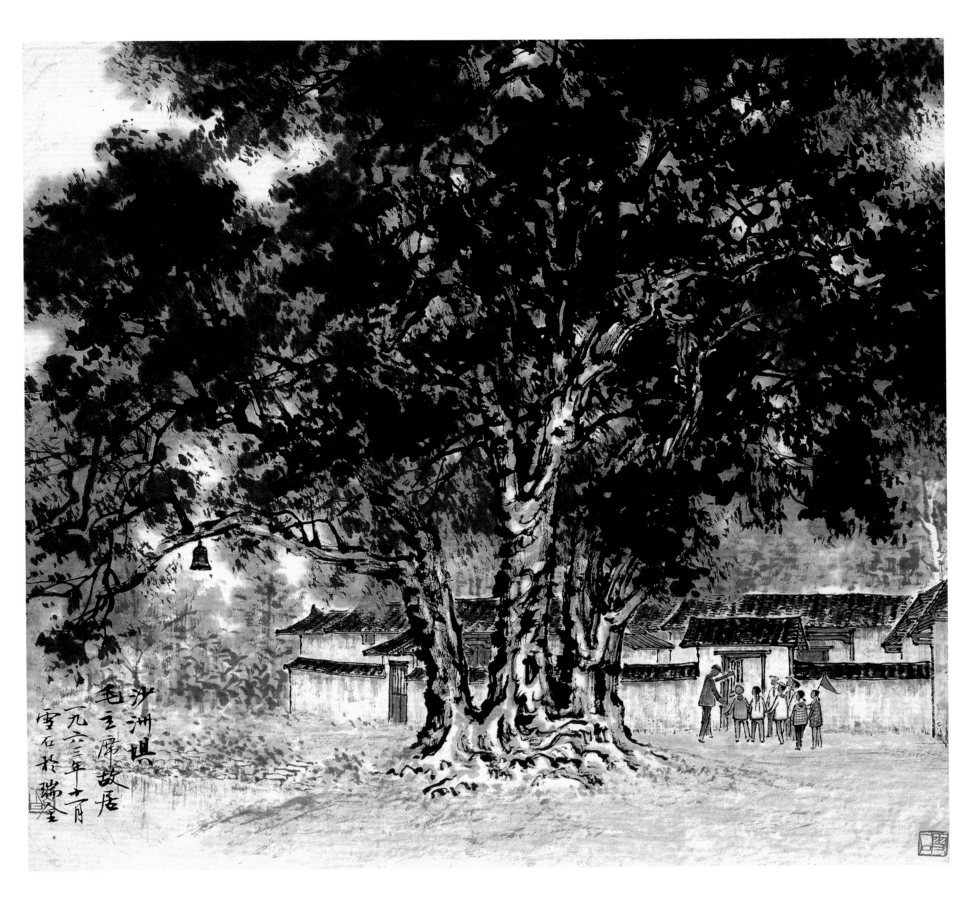

沙洲坝
毛主席故居
一九六三年十月
雪石於瑞金

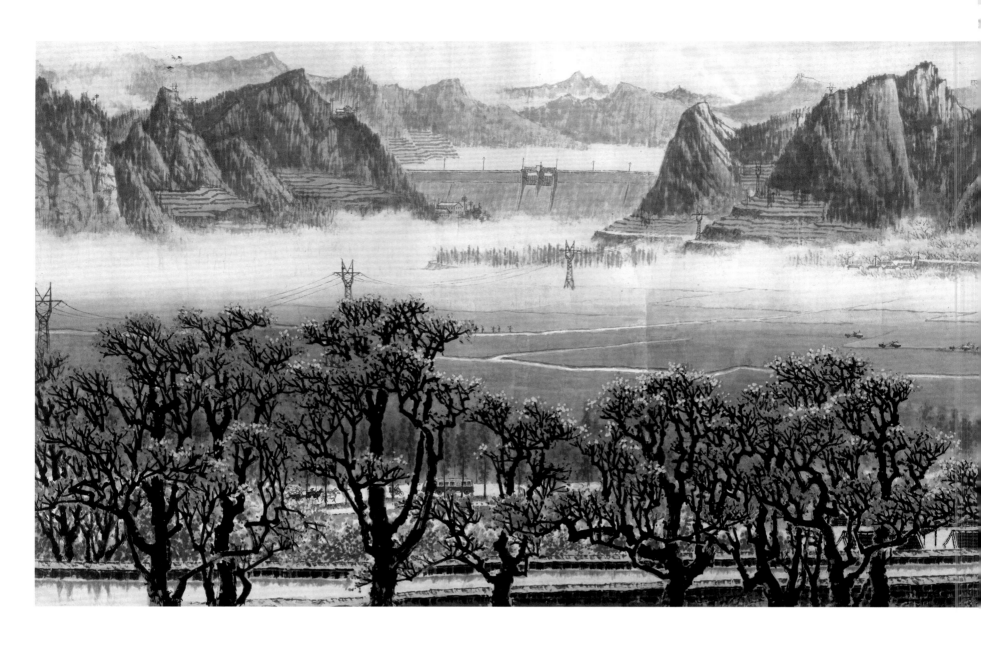

长城脚下幸福渠

纸本水墨设色　103.5 cm×362 cm　1974 年　中国美术馆藏
白雪石画，侯德昌题字

The Happiness Canal beneath the Great Wall

Ink and colour on paper　103.5 cm×362 cm　1974　Collection of National Art Museum of China
Painting by Bai Xueshi, inscription by Hou Dechang

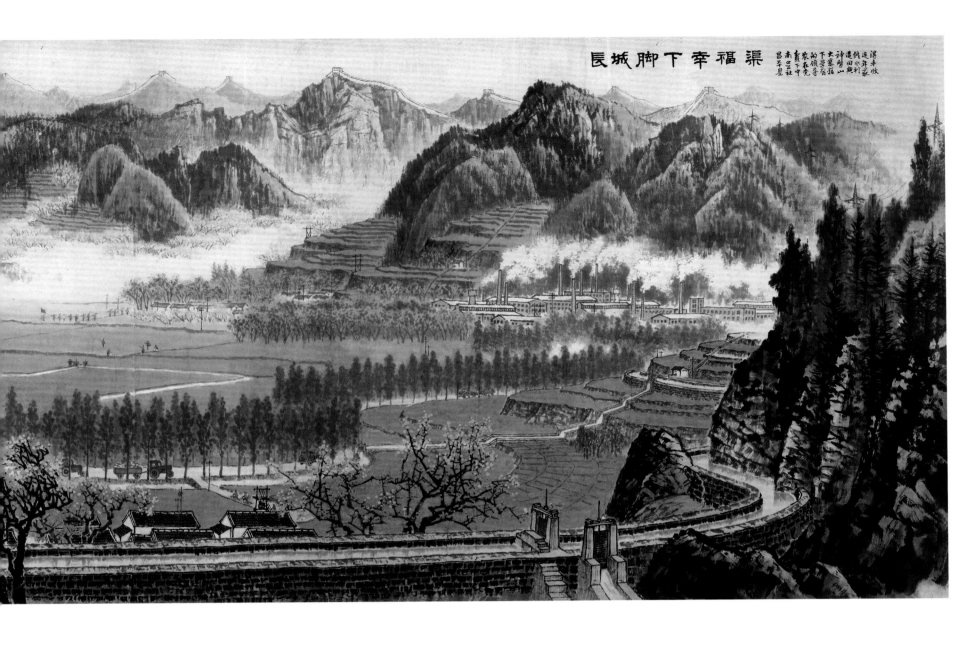

渠福幸下脚城長

湧近渠幸福渠
牛年年水利興田
攻獲神修山
神農架下
大寨農學習寨
下學習寨
農業下
在下中
南口公社昌平县

195

北京东单公园

纸本水墨设色　39.5 cm × 64.5 cm　1955 年　北京画院藏

Dongdan Park in Beijing

Ink and colour on paper　39.5 cm × 64.5 cm　1955　Collection of Beijing Fine Art Academy

A Veil of Misty Rain on the Lijiang River

In the spring of 1972, Bai Xuesheng was appointed by the State Council to visit Guilin for a sketching assignment. This journey revived his artistic passion for the Lijiang River in his early years. Since then, he has visited Lijiang and Yangshuo numerous times and gradually began to refine his artistic language, resulting in the display of a kind of clear, graceful and glowing beauty of the Lijiang terrains His landscape paintings of Guilin formed a unique style featuring misty rain, glittering waters, spring breeze and beautiful trees, truly a feast for the eyes. Be it large scale Lijiang landscape paintings commissioned by Zhongnanhai, Diaoyutai State Guesthouse and the Great Hall of the People, or smaller paintings of picturesque Yangshuo, all of his works were of great artistic value. These paintings are not only successful examples of the transformation of landscape painting from traditional to modern, but also the peak of "Landscape Paintings by Bai". That is why his Lijiang landscape paintings have always been beloved by the artistic community and the public.

漓江
烟雨

1972年春天，由国务院安排白雪石第一次到桂林写生，激起了他早年潜存的对漓江的艺术情结。其后他又多次到漓江、阳朔写生，并在写生的基础上逐步进行艺术语言的提炼和概括，把漓江山水表现为一种清新婉丽、疏朗润泽的艺术境界。其桂林题材山水画，烟雨朦胧、水光潋滟、春风桃李、秀色可餐，形成独有的形式与风格特征。无论是为中南海、钓鱼台国宾馆、人民大会堂创作的巨幅漓江山水，还是充满诗情画意的小幅阳朔风景，都有很高的艺术价值，既是山水画从古典向现代转型的一个成功范例，也是『白氏山水』的高峰所在，并是他的漓江山水受到艺坛和人民群众喜爱的根本原因。

桂林骆驼峰
纸本水墨设色　35 cm × 43 cm　1973 年　私人收藏

Camel Peaks at Guilin
Ink and colour on paper　35 cm × 43 cm　1973　Private Collection

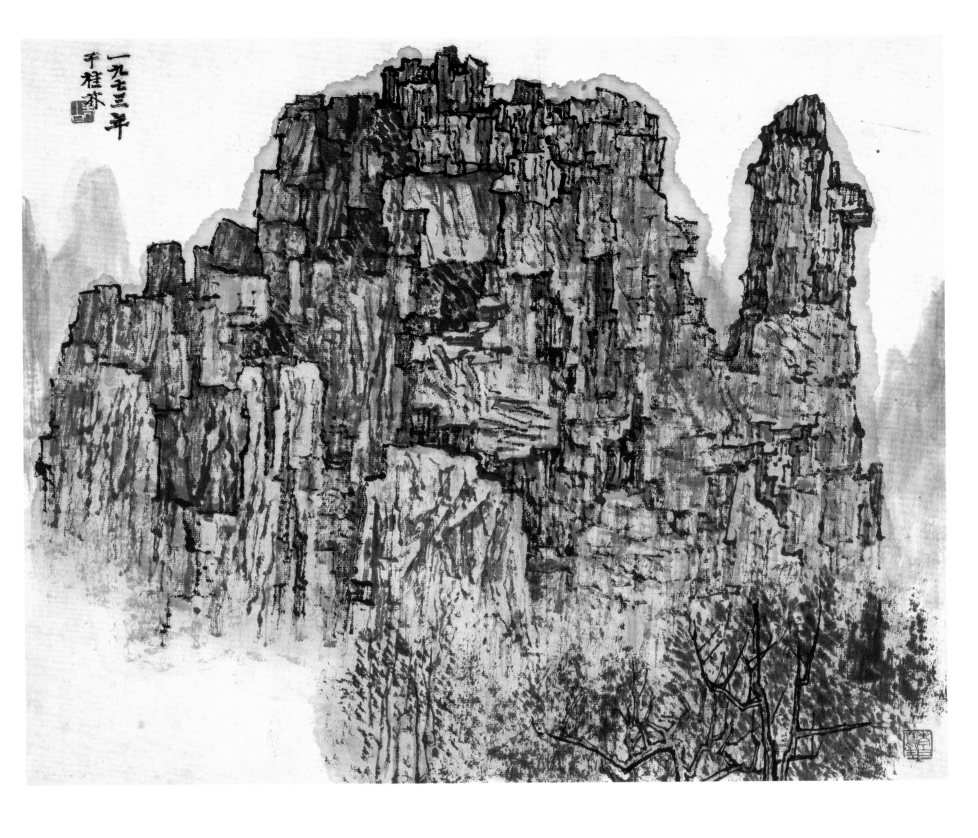

一九七三年
于桂林

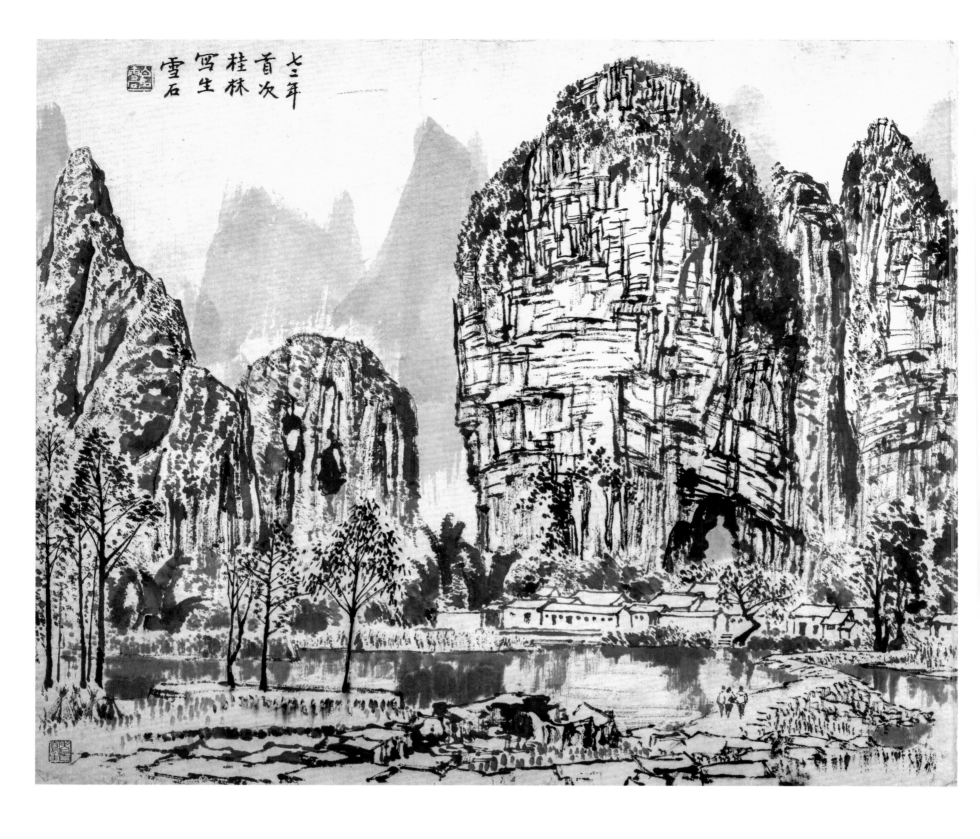

七三年首次
桂林
写生
雪石

首次桂林写生
纸本水墨　45 cm×55 cm　1972 年　私人收藏

First Plein-air Sketch in Guilin
Ink on paper　45 cm×55 cm　1972　Private Collection

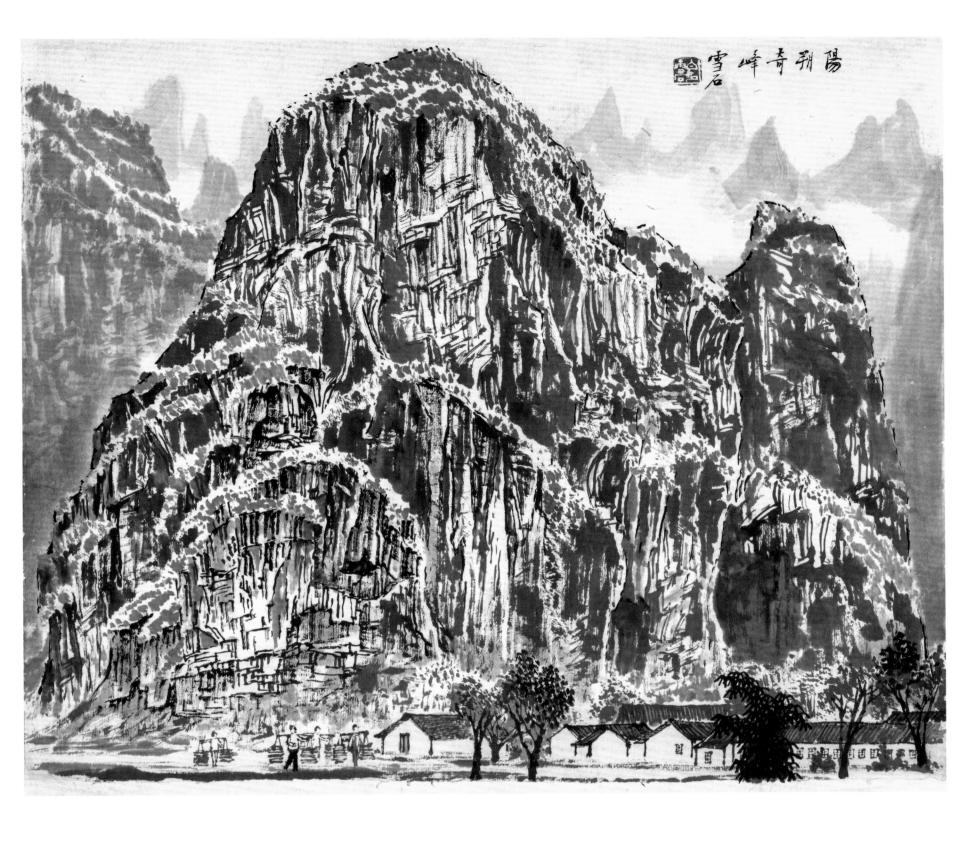

阳朔奇峰

纸本水墨　45 cm×55 cm　1973年　私人收藏

杨堤翠竹
纸本水墨设色　44 cm×55 cm　1973 年　私人收藏

Bamboo Grove at the Yang Levee
Ink and colour on paper　44 cm×55 cm　1973　Private Collection

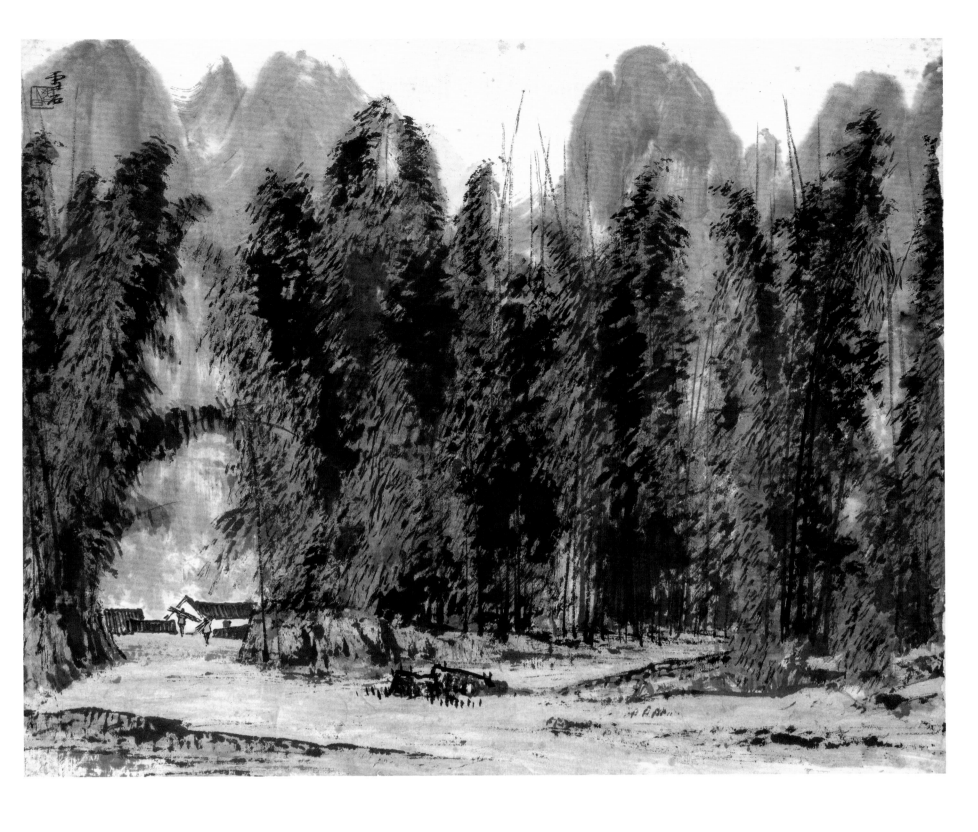

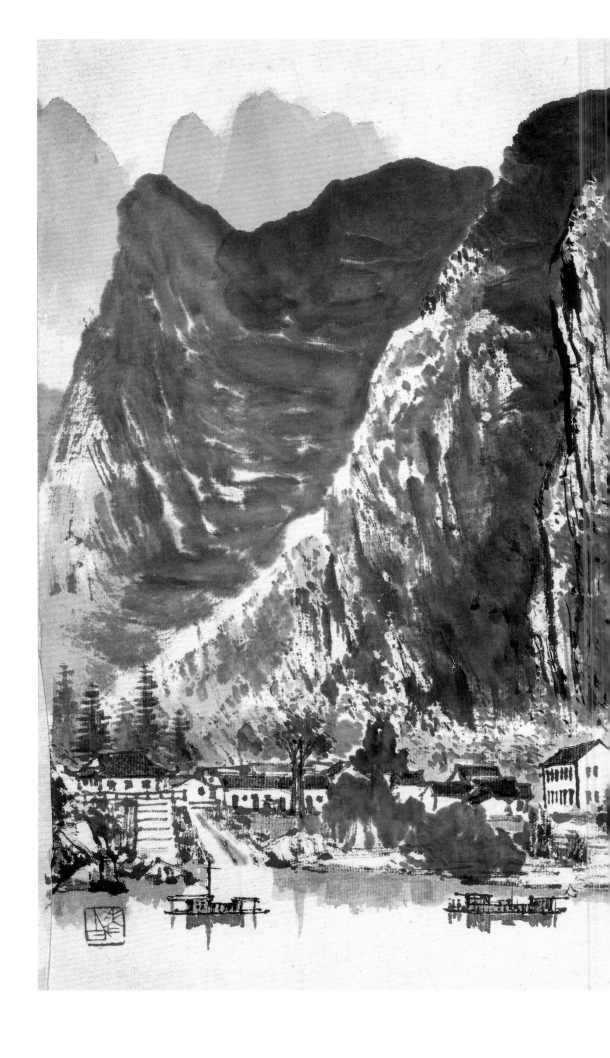

泊舟阳朔
纸本水墨　32 cm × 53 cm　1977 年　私人收藏

Docked Boats at Yangshuo
Ink on paper　32 cm × 53 cm　1977　Private Collection

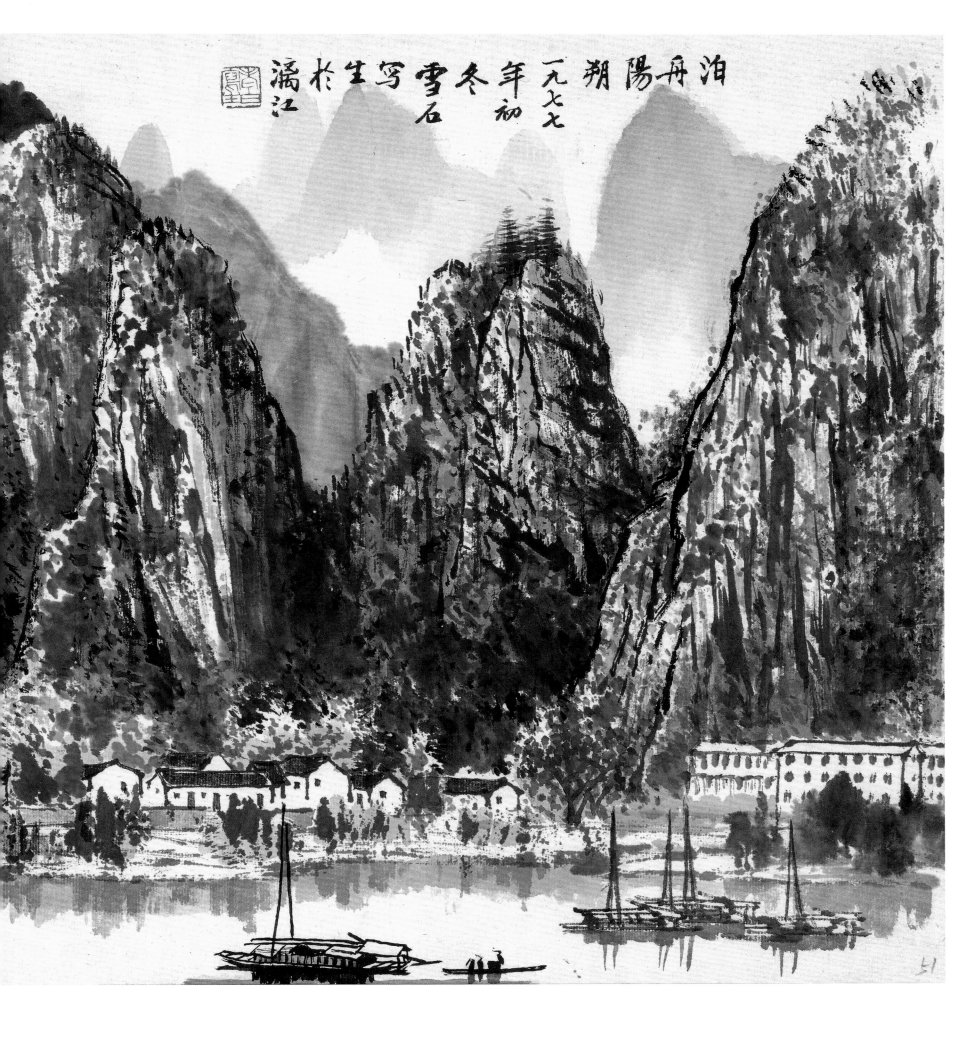

泊舟阳朔

一九七七
年冬初
写雪
石

生写於
漓
江

207

叠绿山一拳亭
纸本水墨设色　51 cm×43 cm　1977 年　私人收藏

Pavilion on the Dielü Hill
Ink and colour on paper　51 cm×43 cm　1977　Private Collection

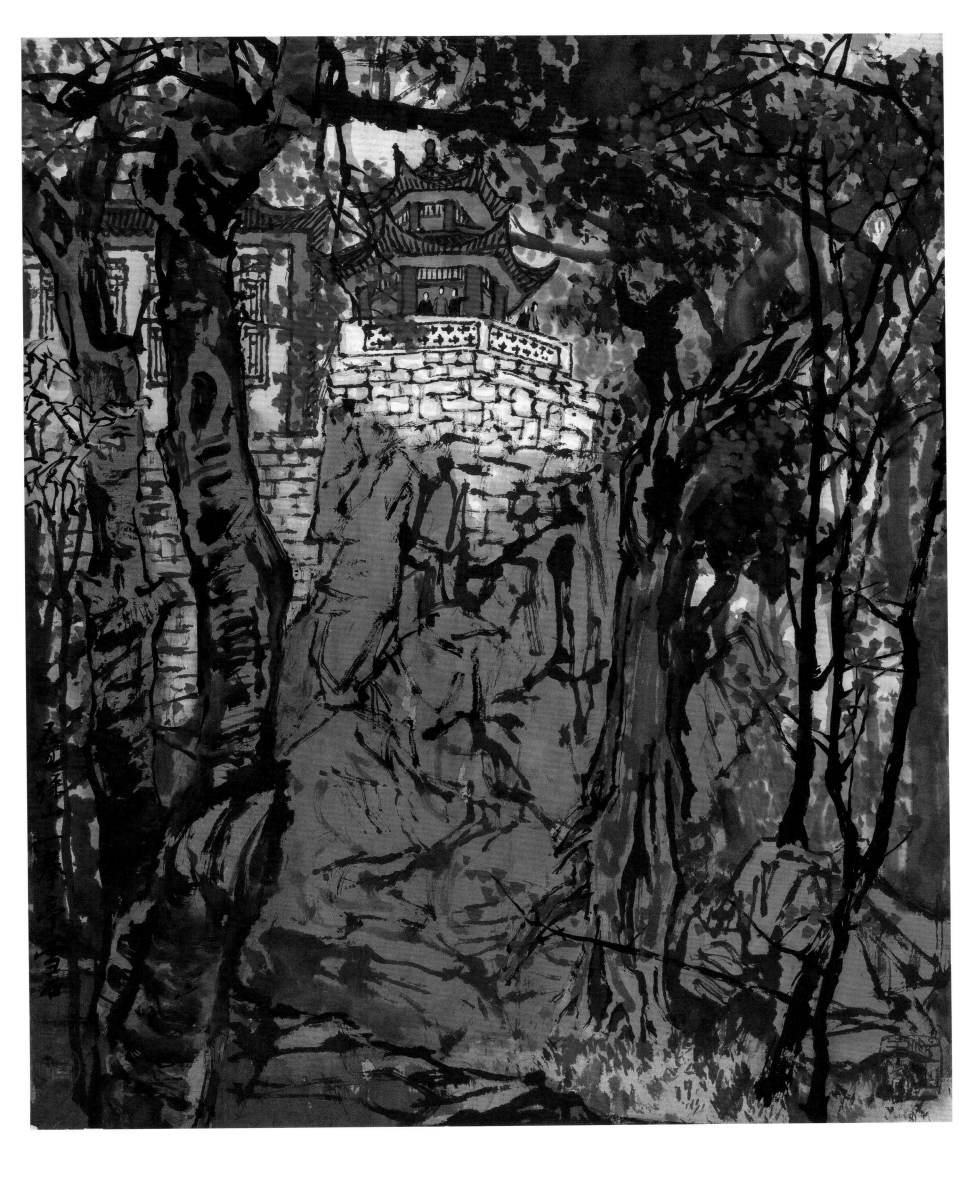

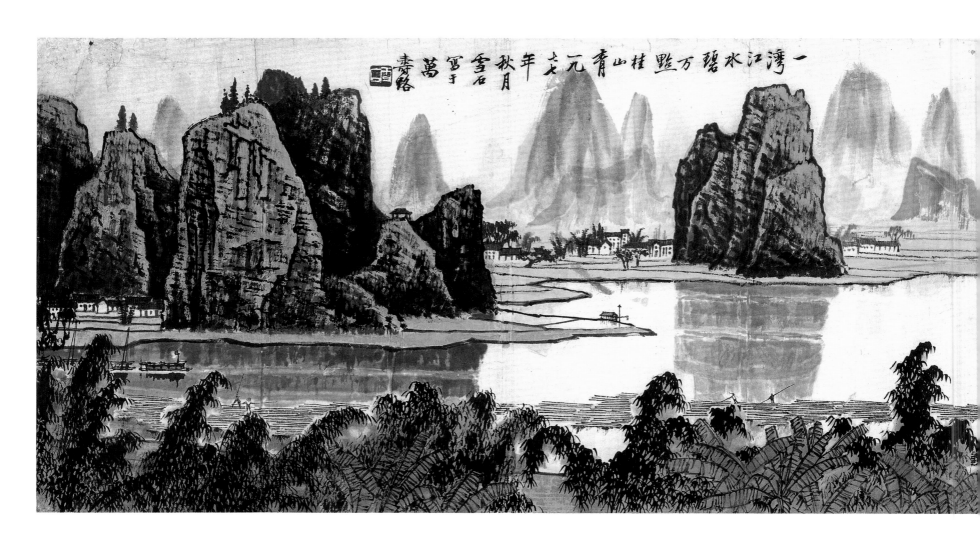

一湾江水碧

一湾江水碧
纸本水墨设色　35 cm×139 cm　1977年　私人收藏

A Clear Water Bay
Ink and colour on paper　35 cm×139 cm　1977　Private Collection

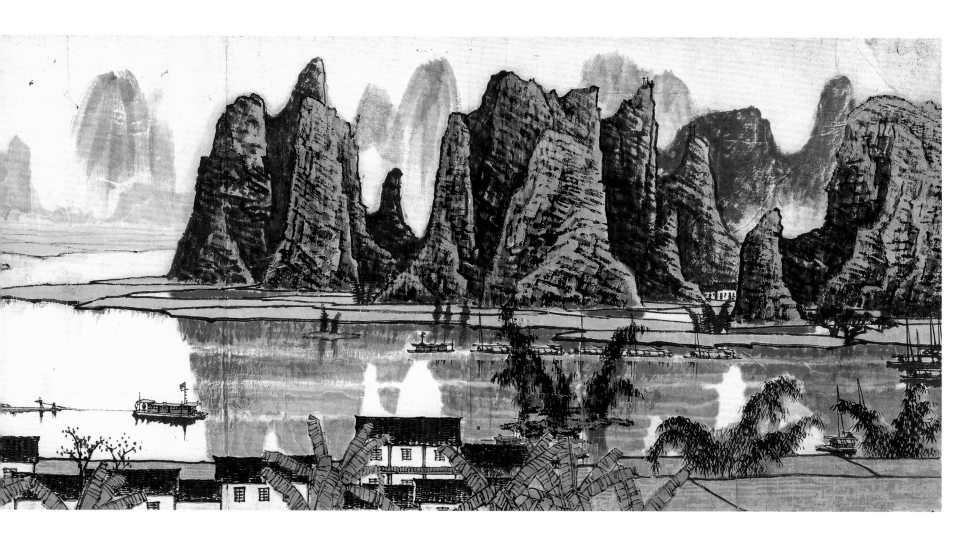

山歌起处峰如林
纸本水墨设色　98 cm × 66.5 cm　1980 年　私人收藏

Folk Song Rings at Mountain Peaks
Ink and colour on paper　98 cm × 66.5 cm　1980　Private Collection

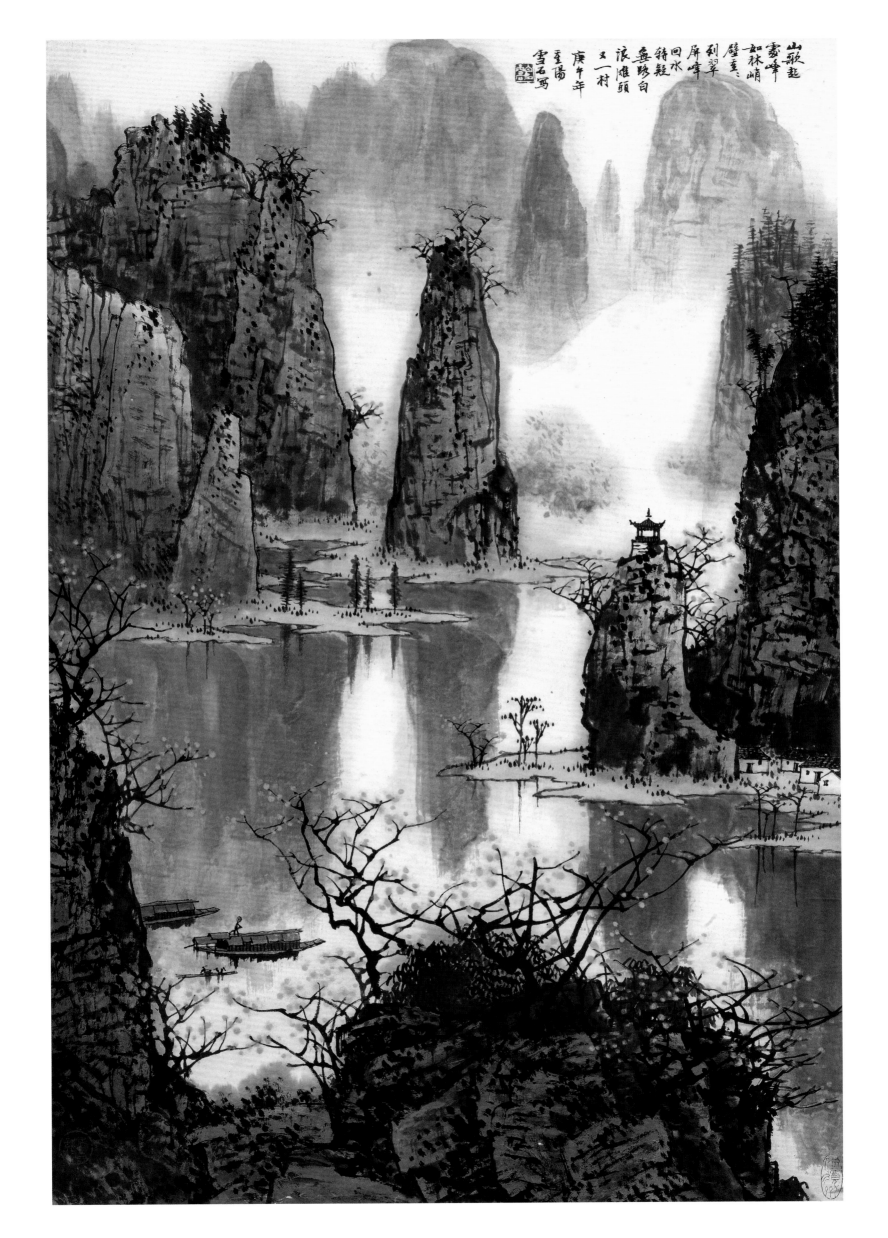

山歌起
靈峰如林峭
壁重重
刻翠屏峰
回水待疑
無路白
浪灘頭
又一村
重陽
庚午年
雪石寫

213

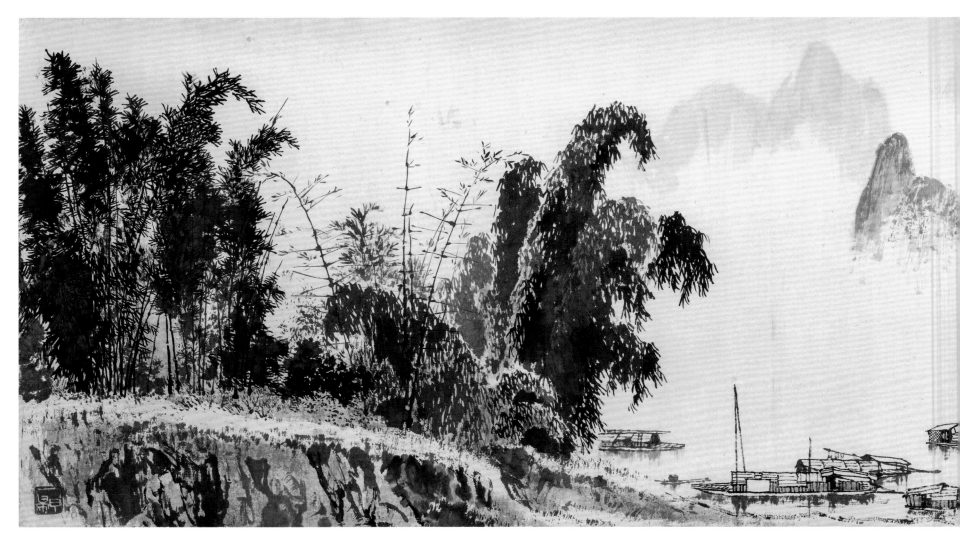

阳朔写生
纸本水墨　46 cm×179 cm　1980 年　私人收藏

Plein-air Sketch from Yangshuo
Ink on paper　46 cm×179 cm　1980　Private Collection

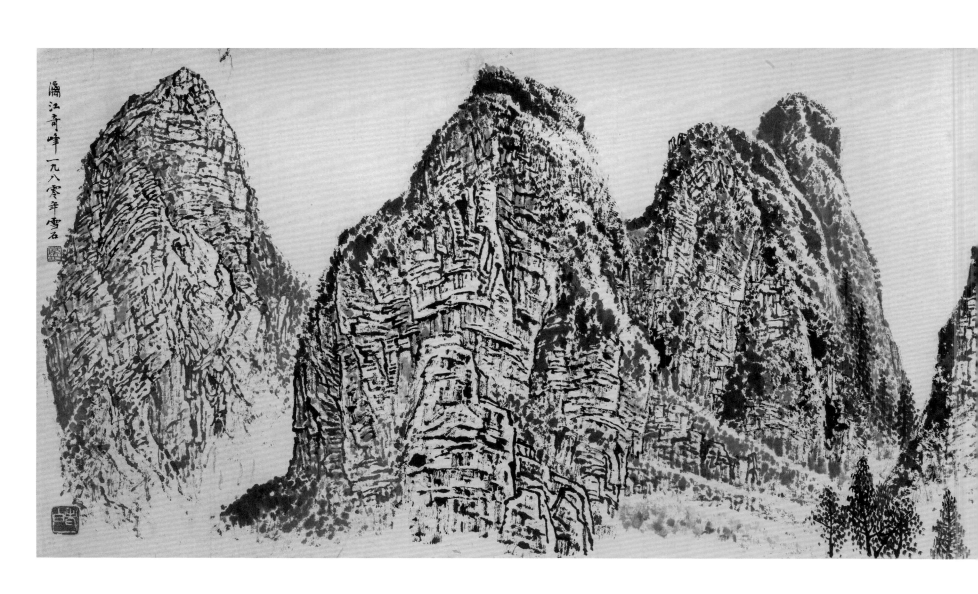

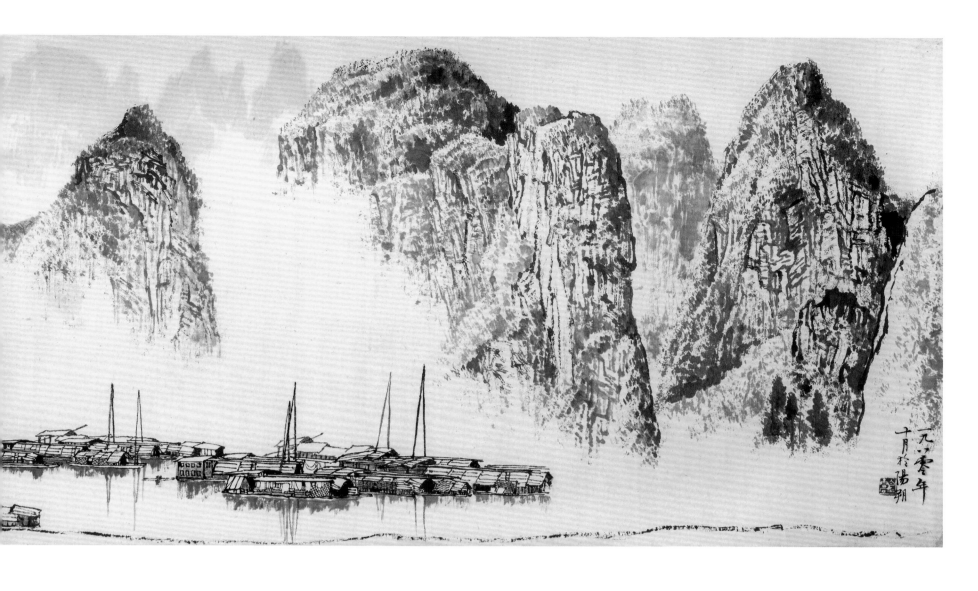

漓江奇峰
纸本水墨　49 cm × 183 cm　1980 年　私人收藏

Rare Peaks on Lijiiang River
Ink on paper　49 cm × 183 cm　1980　Private Collection

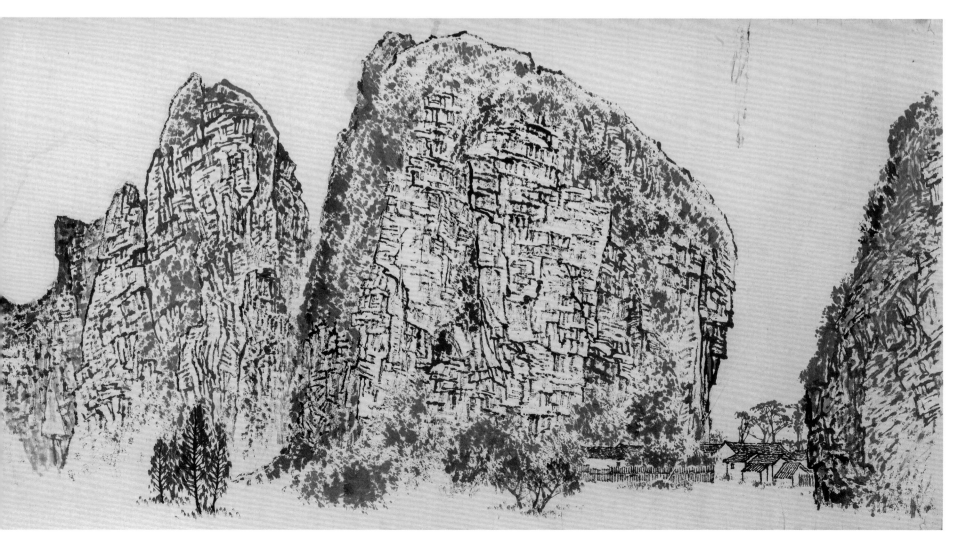

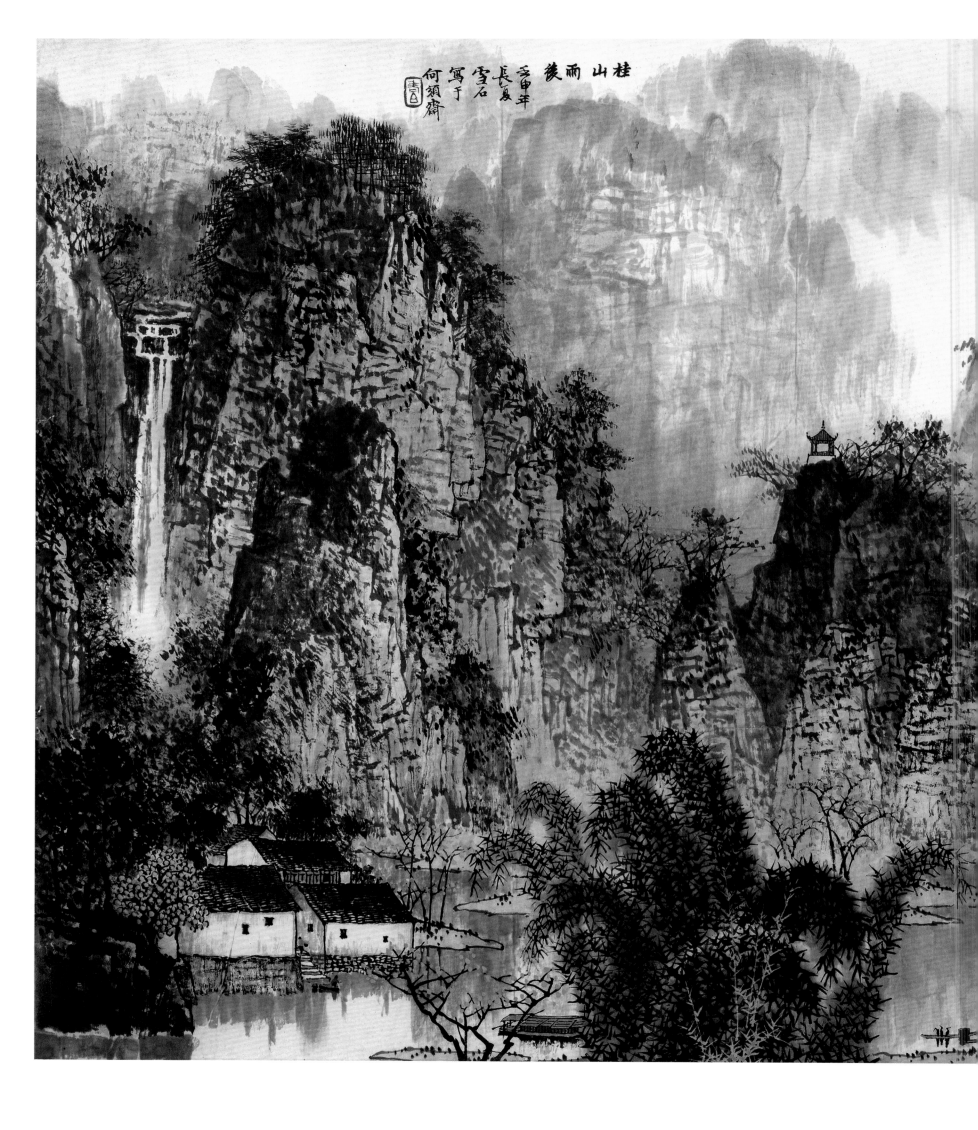

桂山雨后
纸本水墨设色　96 cm×178 cm　1992 年　私人收藏

Guishan Mountains after the Rain
Ink and colour on paper　96 cm×178 cm　1992　Private Collection

216

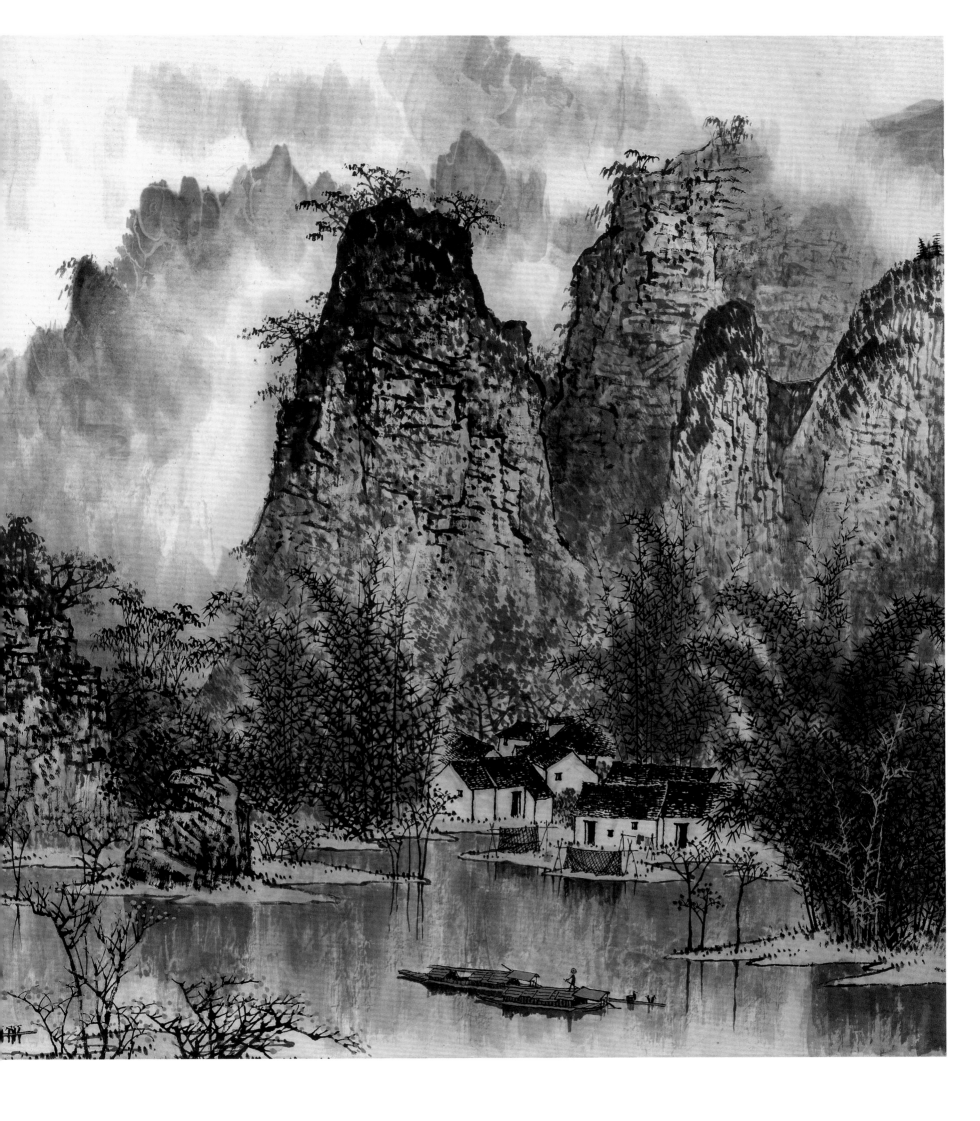

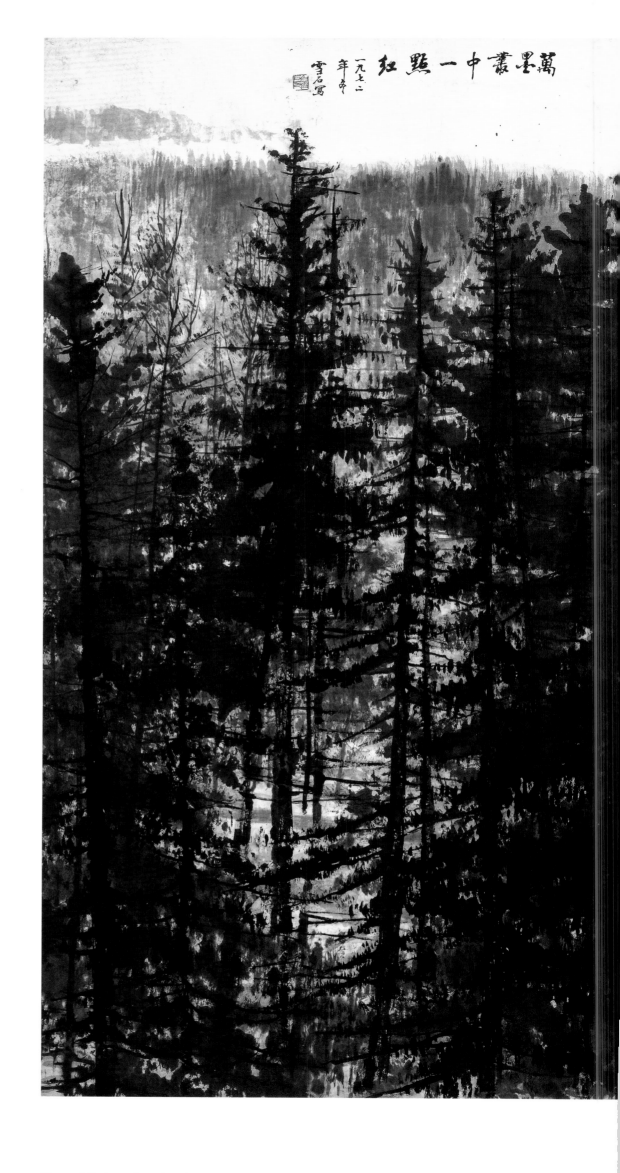

万墨丛中一点红

纸本水墨设色　131 cm×192 cm　1972 年　私人收藏

Tinge of Red amidst Ink Foliage

Ink and colour on paper　131 cm×192 cm　1972　Private Collection

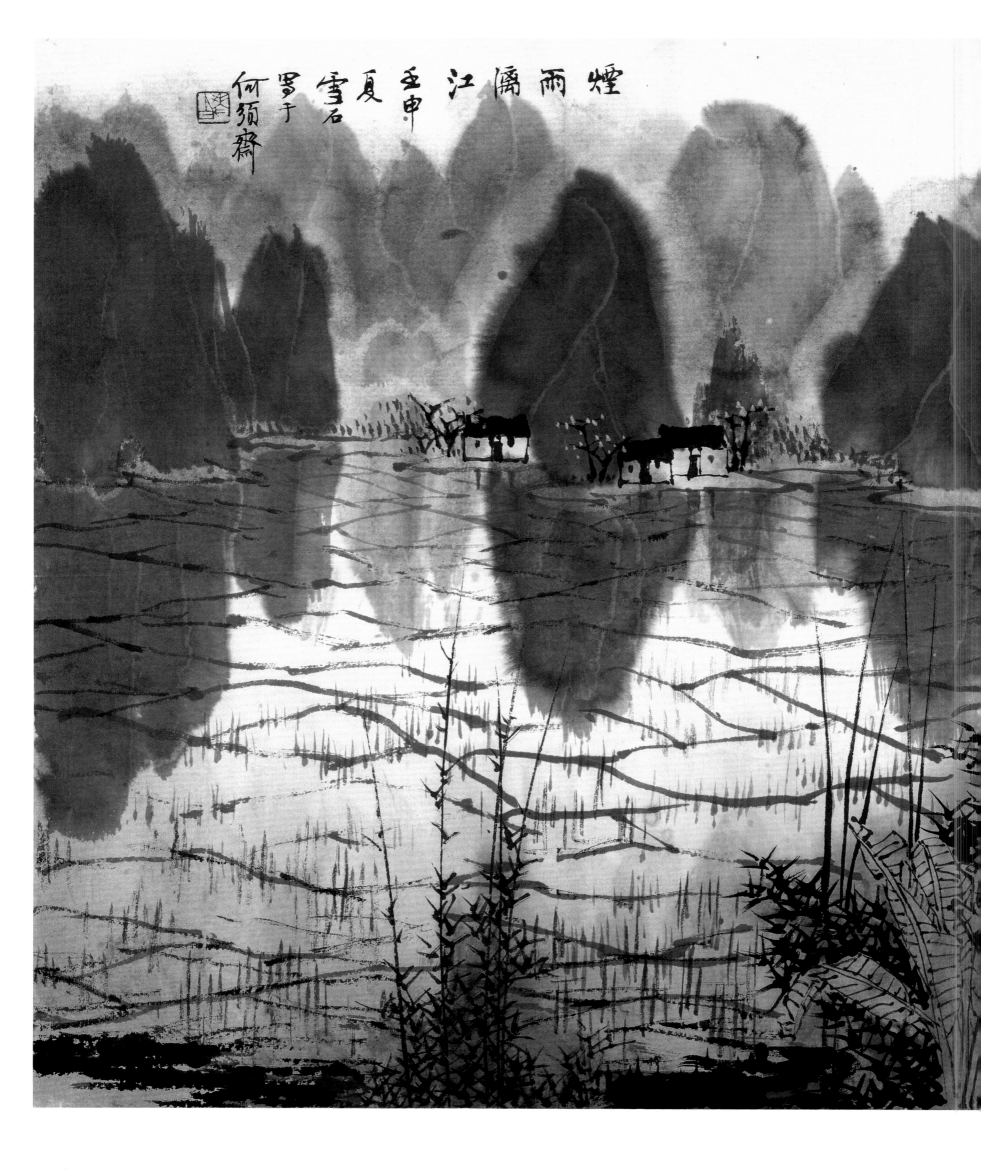

煙雨漓江
壬申夏石于雪罣
何須齋

烟雨漓江
纸本水墨设色　45 cm×68 cm　1992 年　私人收藏

Misty Rain on Lijiang River
Ink and colour on paper　45 cm×68 cm　1992　Private Collection

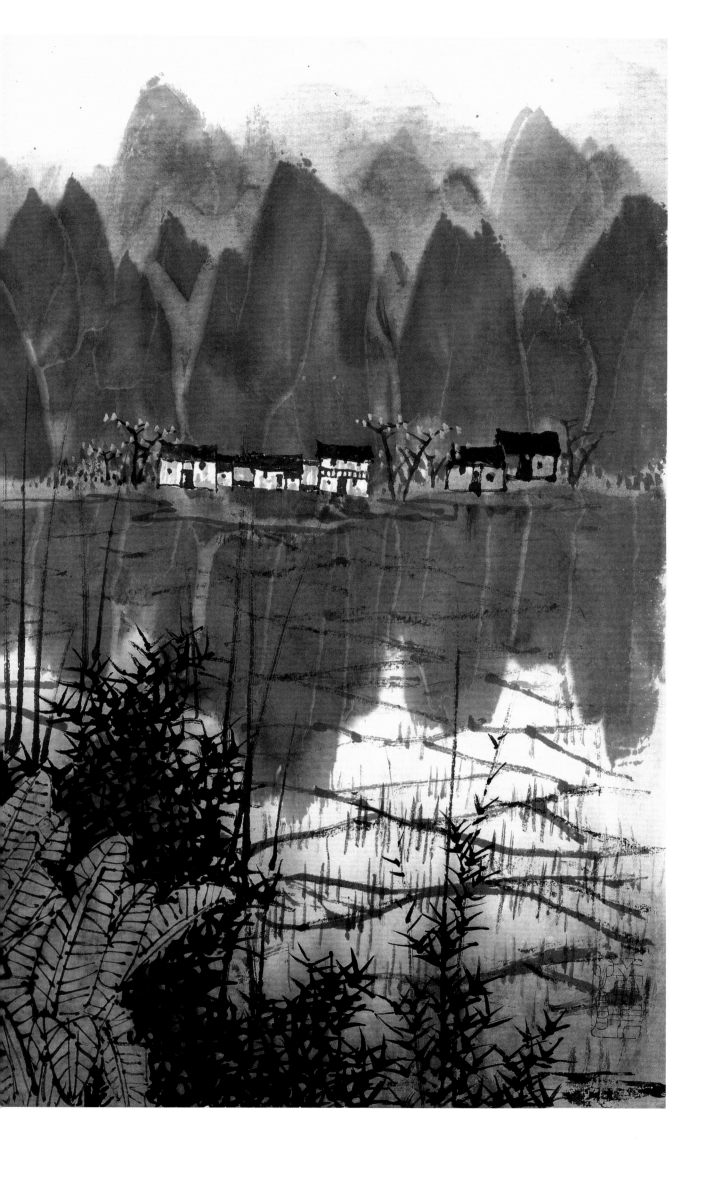

烟雨新绿
纸本水墨设色　56 cm × 47 cm　1994 年　清华大学艺术博物馆藏

Verdure after the Misty Rain
Ink and colour on paper　56 cm × 47 cm　1994　Collection of Tsinghua University Art Museum

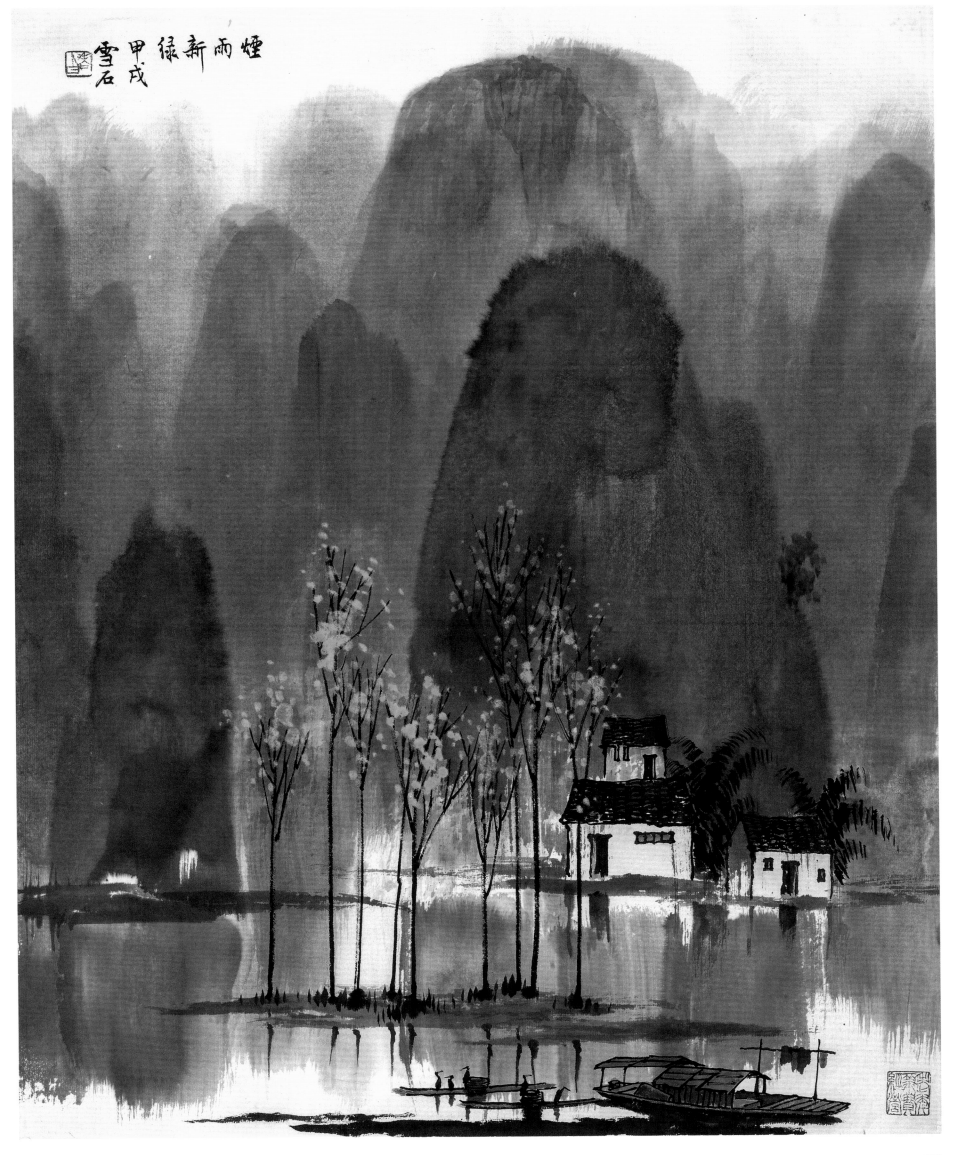

烟雨新绿
甲戌
雪石

223

穿岩秀色

纸本水墨设色　76 cm × 68 cm　1999 年　私人收藏

The Beauty of a Pierced Rock

Ink and colour on paper　76 cm × 68 cm　1999　Private Collection

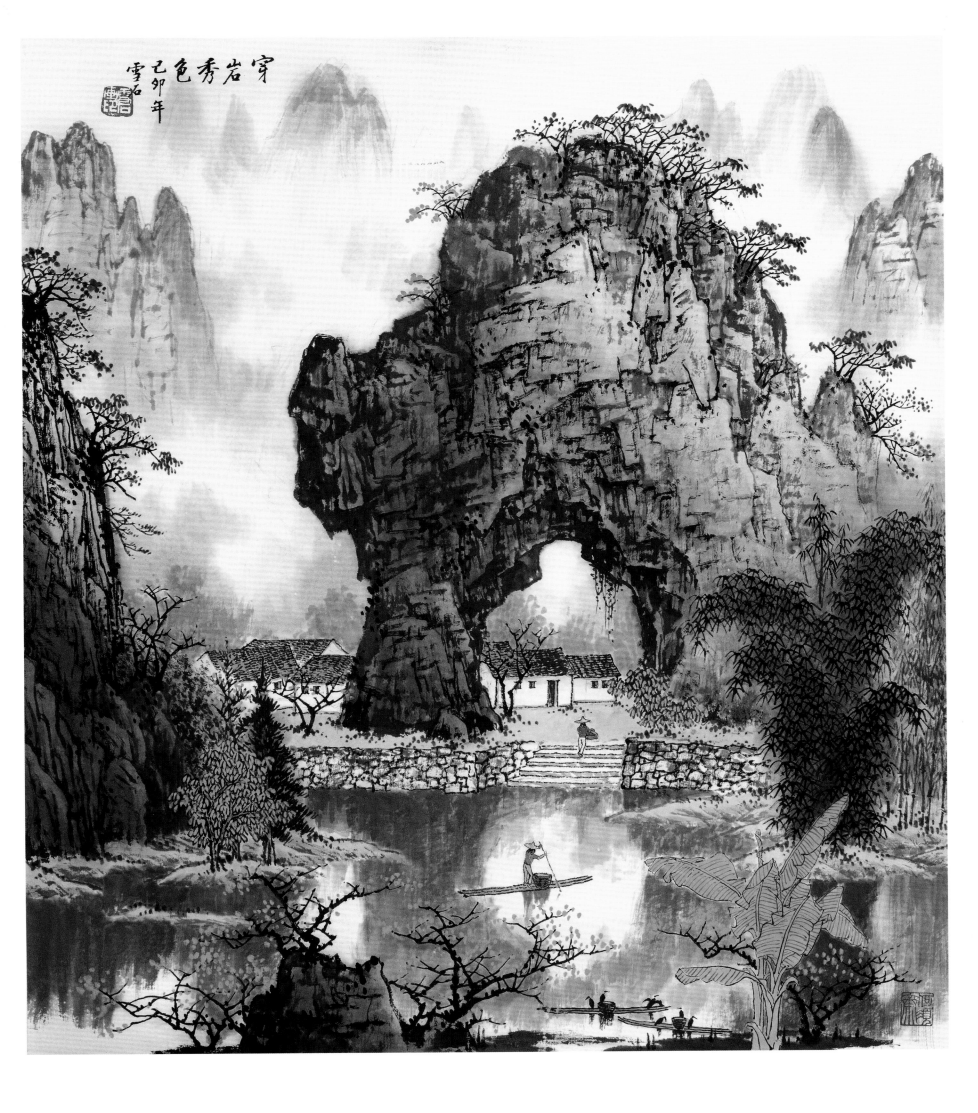

穿岩秀色
己卯年
雪石

225

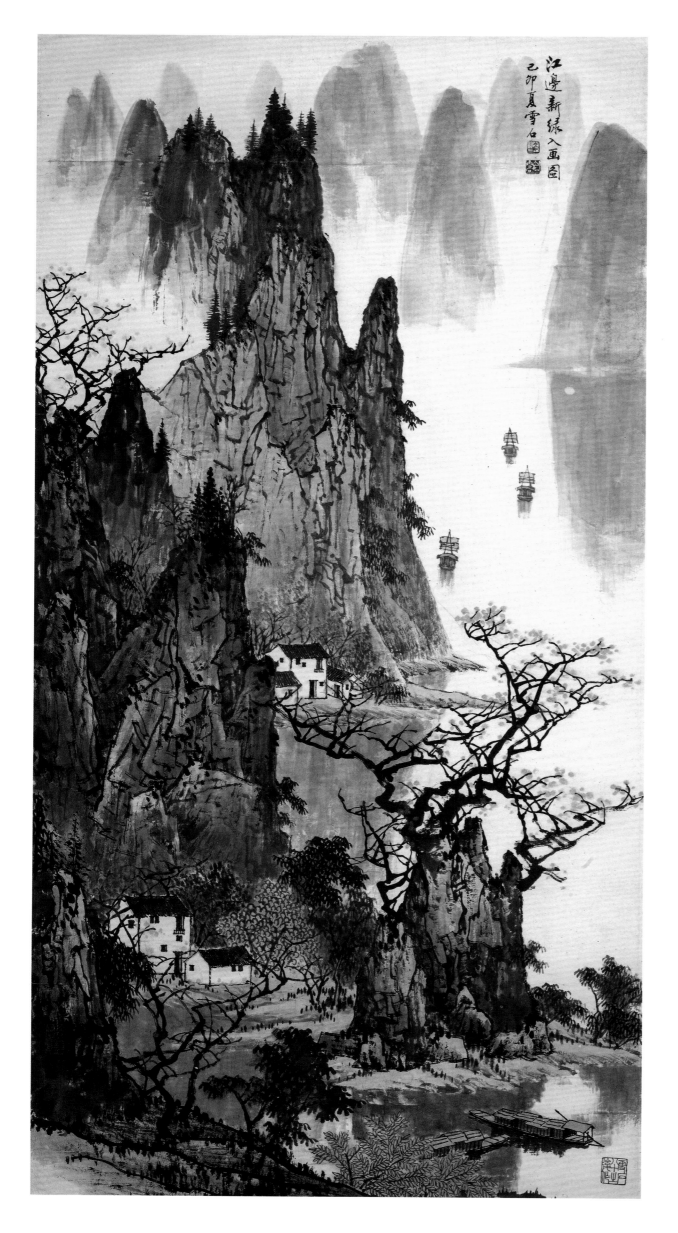

江边新绿入画图
己卯夏雪石

江边新绿入画图
纸本水墨设色　131 cm×68 cm　1999 年　私人收藏

Beauty of the First Riverside Green
Ink and colour on paper　131 cm×68 cm　1999　Private Collection

漓江春色
纸本水墨设色 89.3 cm × 48 cm 1981 年 清华大学艺术博物馆藏

Springtime Beauty on Lijiang River
Ink and colour on paper 89.3 cm × 48 cm 1981 Collection of Tsinghua University Art Museum

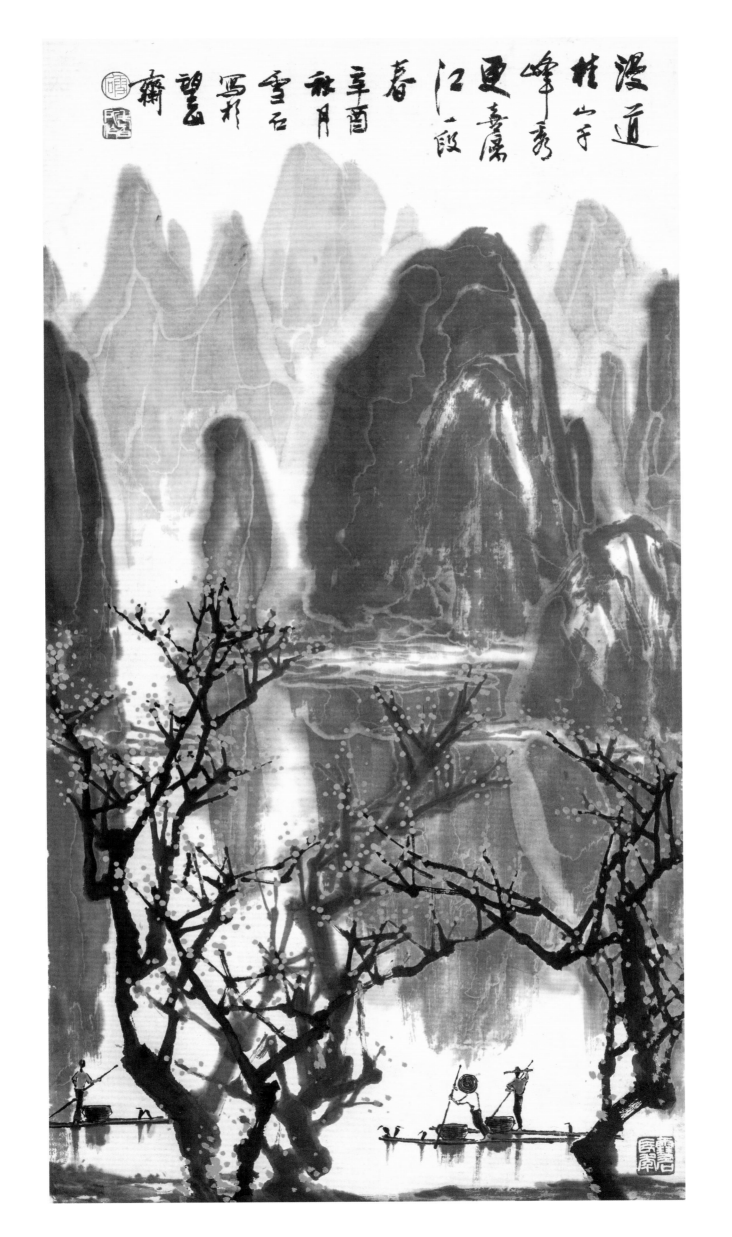

漫道桂山千峰秀
更喜属江一段春
辛酉秋月写石雪并
望斋

229

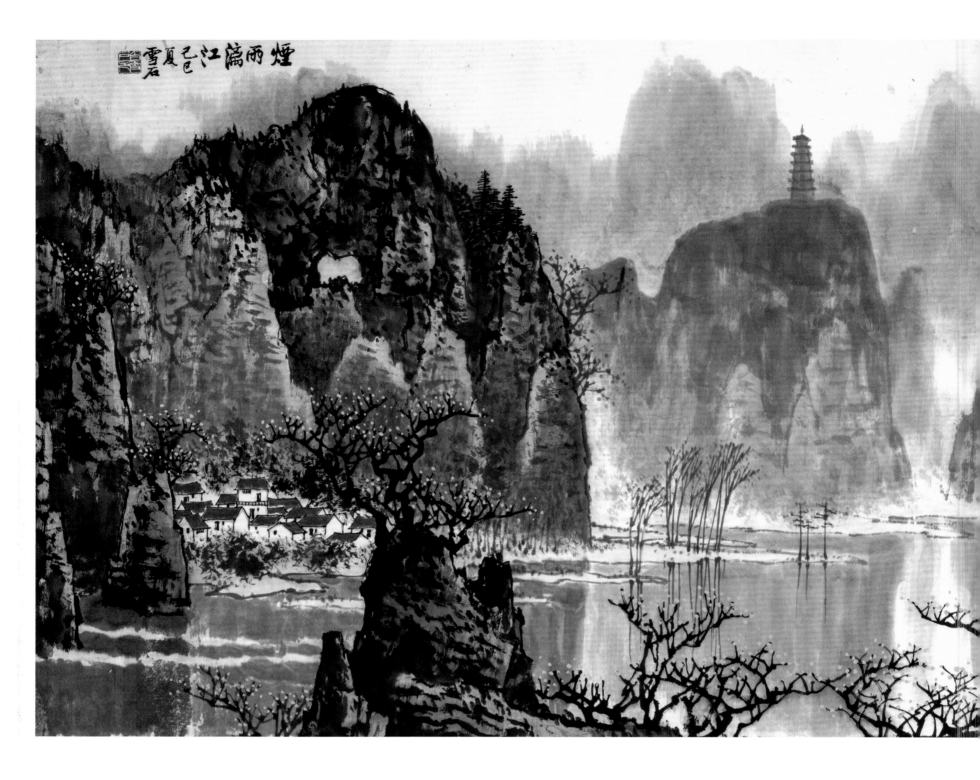

烟雨满江 己巳夏 雪石

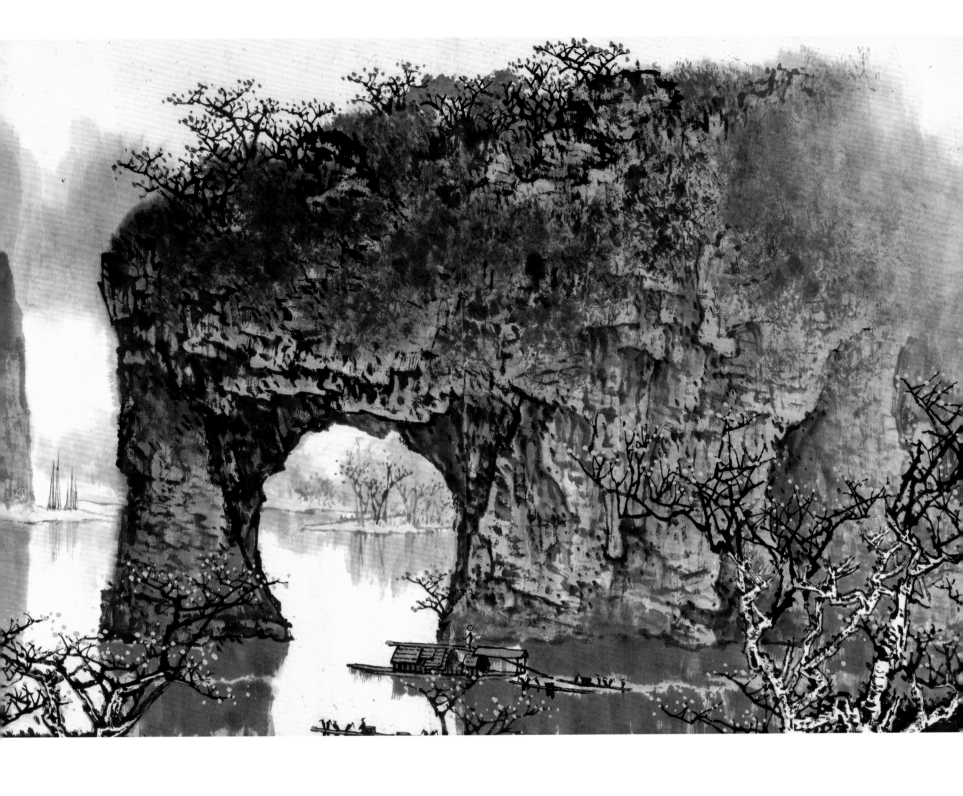

烟雨漓江

纸本水墨设色　68 cm×272 cm　1989 年　白雪石艺术馆藏

Misty Rain on Lijiang River

Ink and colour on paper　68 cm×272 cm　1989　Collection of Bai Xueshi Art Museum

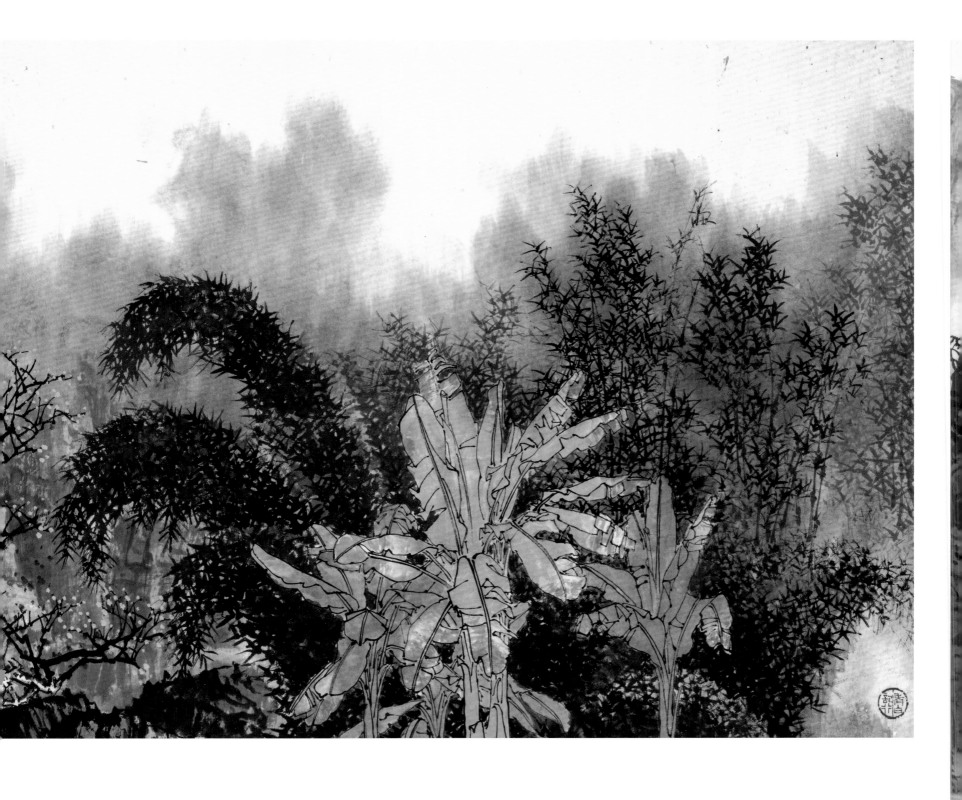

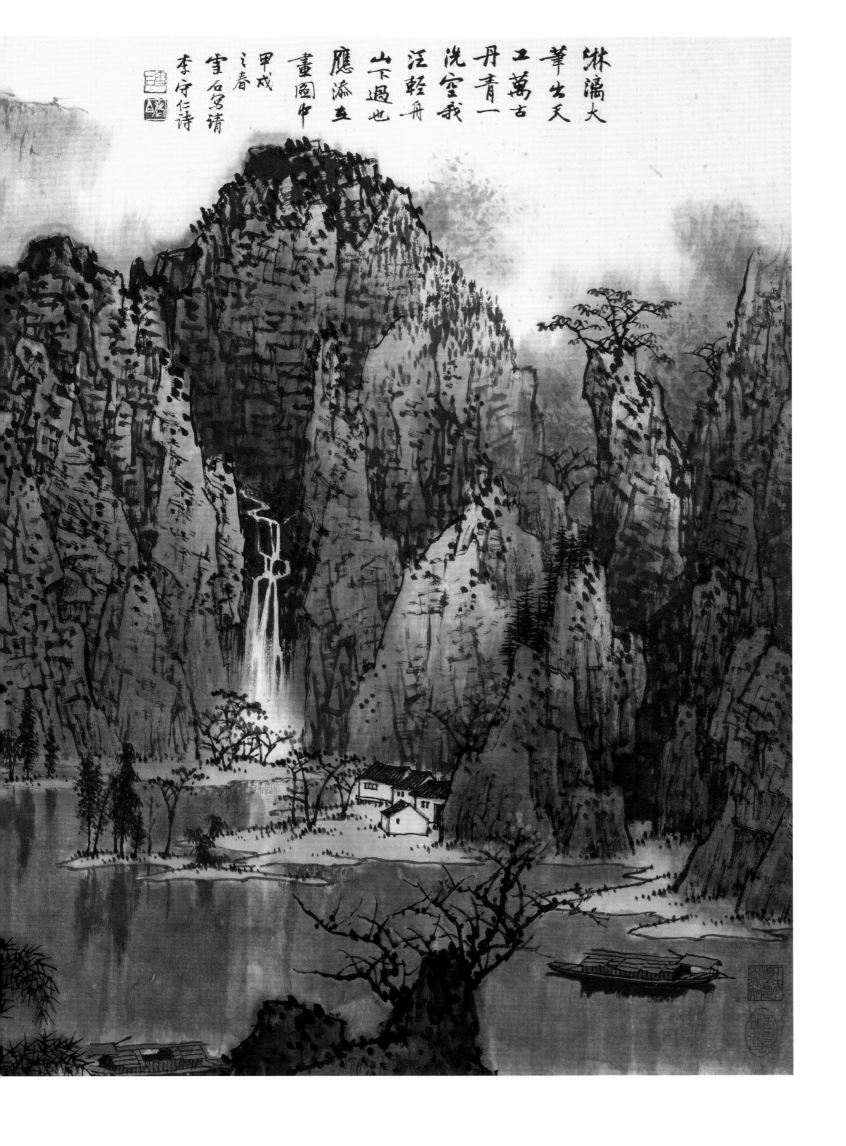

淋漓大
華出天
工萬古
丹青一
洗空我
山下過也
應添立
畫圖中
甲戌之春
雪石寫靖
李守仁詩

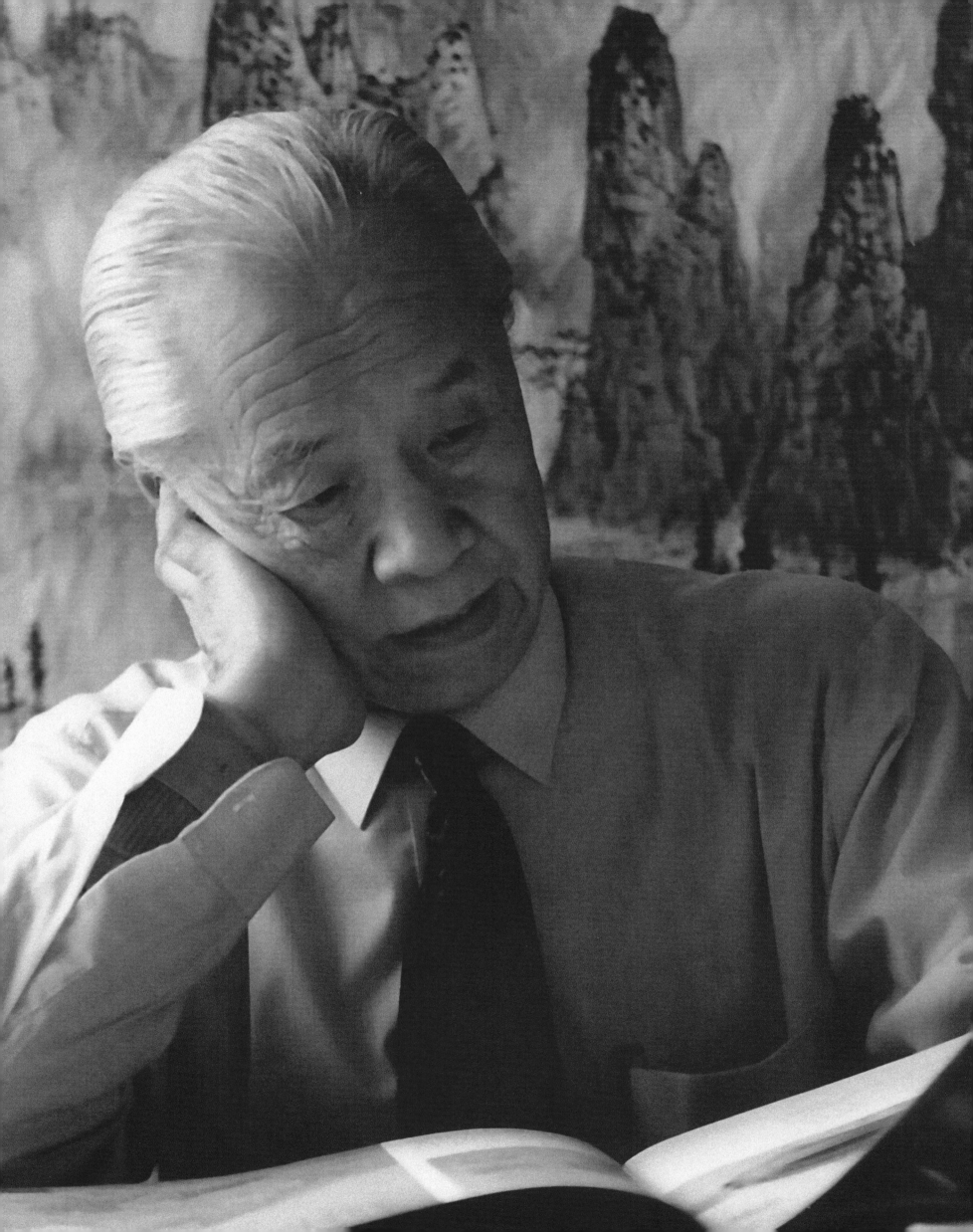

Artistic
Life

As Master Hongyi said, "The arts should be passed on through the virtue of artists, not the other way around." Bai Xueshi lived by these words and led a modest life without grandiloquence. His reputation in the art world lies in his success in the arts as well as his integrity and the spirit of giving back to society. All through his life, Mr. Bai pursued both professional excellence and moral integrity. He kept pace with the times and followed the principle of "art for life". In his early and peak years, he focused on figure painting, landscape painting and bird-and-flower painting, exploring new art styles to reflect the new era, eulogizing ordinary people and to portray the motherland. In his later years, he gave back to the community by creating many large-scale artworks for several major palaces and halls free of charge. His virtuous acts of generosity have set a great example for the art community and his artworks are widely appreciated throughout the world.

艺术人生

弘一法师云：『应使文艺以人传，不可人以文艺传。』白雪石先生一生行胜于言，没有留下太多高谈阔论，他之所以为画坛所重，一方面在于他的艺术的巨大成功，另一方面在于他的艺术人格和回馈社会的奉献精神。白先生的艺术人生，乃德艺双馨，他紧随时代步伐，坚持艺术为人生的道路，他早期和盛年创作人物画、山水画与花鸟画，探索艺术新径，以艺术反映新的时代，讴歌普通劳动者，为祖国河山写照。他晚年为重要殿堂馆所创作众多巨幅公共艺术作品，以绘画回馈社会，并不计报酬，其高风亮节为艺坛楷模，其精湛艺术被世人称道！

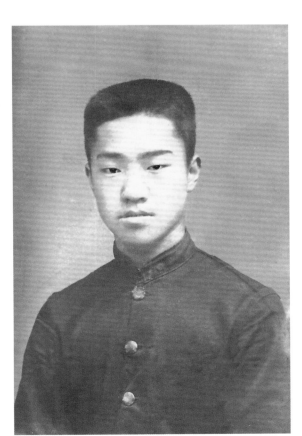

Bai Xueshi, at the age of 19.

19岁的白雪石。

Bai Xueshi, at the age of 44.

44岁的白雪石。

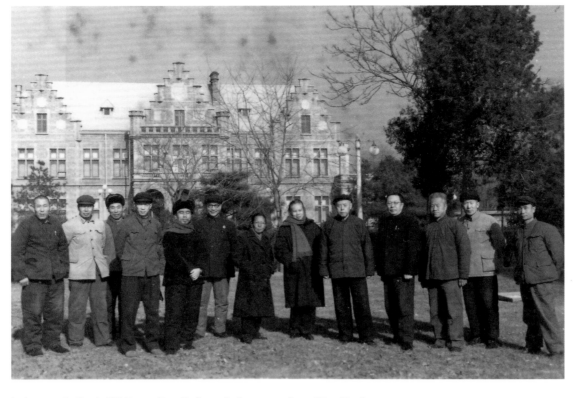

20世纪 70 年代，白雪石与吴作人、萧淑芳等人在紫金饭店前合影。

In the 1970s, Bai Xueshi, Wu Zuoren, Xiao Shufang and others were in front of Zijin Hotel.

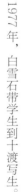

1977 年，白雪石带学生到十渡写生。

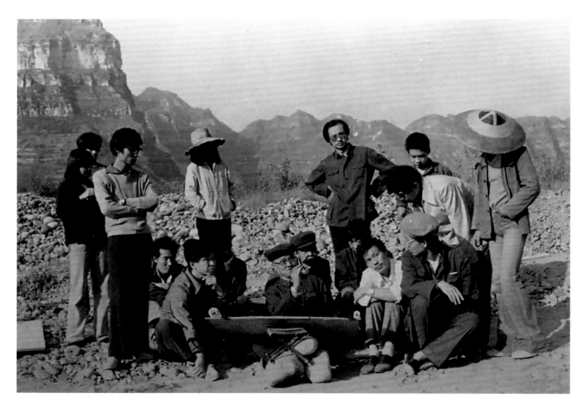

In 1977, Bai Xueshi and students were on a nature sketching excursion in Shidu (a scenic area).

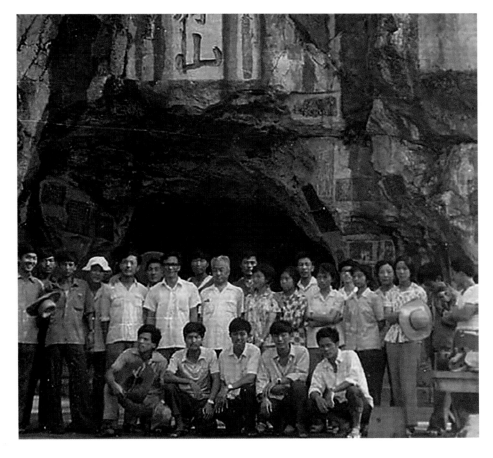

In 1980, Bai Xueshi and the class of 1977 students from Central Academy of Art and Design were on a nature sketching excursion in Guilin (a tourist city in China).

In the 1980s, Bai Xueshi was giving lectures to the students from class for advanced studies.

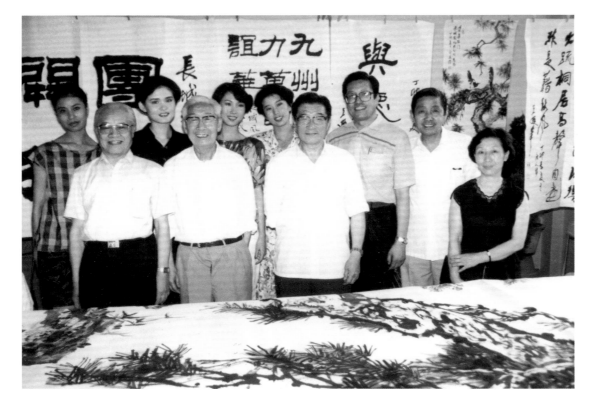

1987 年，左二白雪石、左四周怀民、左七田世光、左八刘炳森。

In 1987, Bai Xueshi (second from the left), Zhou Huaimin (fourth from the left), Tian Shiguang (seventh from the left), and Liu Bingsen (eighth from the left).

1988 年 3 月，白雪石参加全国政协会议后步出人民大会堂。

In March 1988, Bai Xueshi was exiting the Great Hall of the People after attending the Chinese People's Political Consultative Conference.

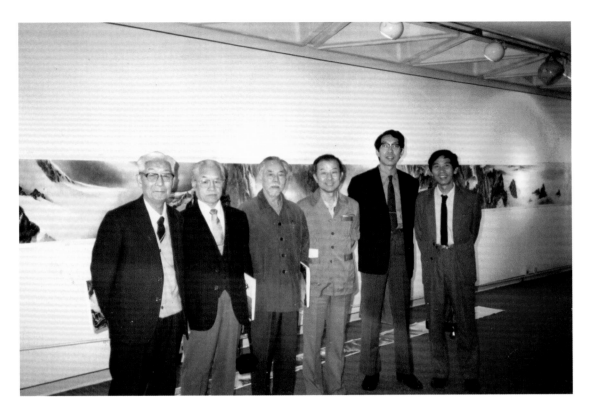

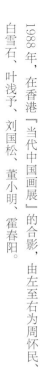

1988年，在香港「当代中国画展」的合影，由左至右为周怀民、白雪石、叶浅予、刘国松、董小明、霍春阳。

In 1988, at the Hong Kong Contemporary Chinese Art Exhibition, from left to right: Zhou Huaimin, Bai Xueshi, Ye Qianyu, Liu Guosong, Dong Xiaoming and Huo Chunyang.

20世纪八九十年代，由左二至右二为华君武、黄胄、李苦禅、吴作人、李可染、萧淑芳、白雪石、许麟庐、黄永玉。

In the 1980s or 1990s, from left second to right second: Hua Junwu, Huang Zhou, Li Kuchan, Wu Zuoren, Li Keran, Xiao Shufang, Bai Xueshi, Xu Linlu and Huang Yongyu.

20世纪八九十年代，由左至右为张仃、启功、郁风、白雪石。

In the 1980s or 1990s, from left to right: Zhang Ding, Qi Gong, Yu Feng and Bai Xueshi.

20世纪八九十年代，左二至右二为周怀民、白雪石、秦岭云。

In the 1980s or 1990s, from left second to right second: Zhou Huaimin, Bai Xueshi and Qin Lingyun.

20世纪90年代，白雪石与荣毅仁（右三）、黄苗子（右一）等在笔会上。

In the 1990s, Bai Xueshi, Rong Yiren (third from right), and Huang Miaozi (first from right) at the artist exchange meeting.

1990年11月20日，白雪石向『援助西藏发展基金会』捐赠书画，并由阿沛·阿旺晋美转交。

On November 20, 1990, Bai Xueshi was donating calligraphy works and paintings to the Tibet Development Fund, delivered by Ngapoi Ngawang Jigme.

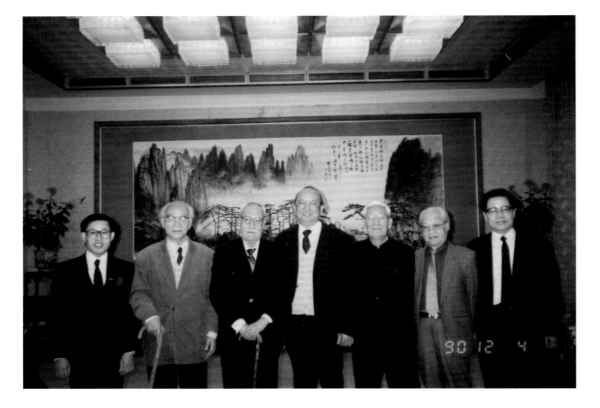

1990 年 12 月 4 日于北京钓鱼台国宾馆，白雪石（右二）、周怀民（右三）、董寿平（右五）、吴作人（右六）、赵锦辉（右七）。

On December 4, 1990, Bai Xueshi (second from the right), Zhou Huaimin (third from the right), Director Zhu, Dong Shouping (fifth from the right), Wu Zuoren (sixth from the right) and Zhao Jinhui (steventh from the right) at Diaoyutai State Guest House.

1992 年，白雪石与中央工艺美院院长常沙娜、院长办公室主任卢新华在国贸大厦参观韩国驻华文化参赞夫人崔旭美的艺术展览。

In 1992, Bai Xueshi was visiting the art exhibition of Wook-Mi Choi, wife of Korean Cultural Ambassador in China, alongside Chang Shana, dean of Central Academy of Arts & Design, and Lu Xinhua, director of Dean's Office, at the China World Trade Center.

In 1994, Huang Zhou was celebrating Bai Xueshi's birthday.

In 2001, more than 40 art critics and professors, including Feng Yuan and Wang Mingming was speaking at the "Bai Xueshi Art Forum", hosted by the Beijing Federation of Literary and Art Circles, the Beijing Fine Art Academy and the Beijing Artists Association.

In April 2012, Dong Yulong, a close friend of Bai Xueshi, was speaking at the "Bai Xueshi Academy of Art" opening ceremony in Jinzhai County.

2012年4月，白雪石挚友董玉龙在金寨「白雪石艺术学校」揭牌仪式上致辞。

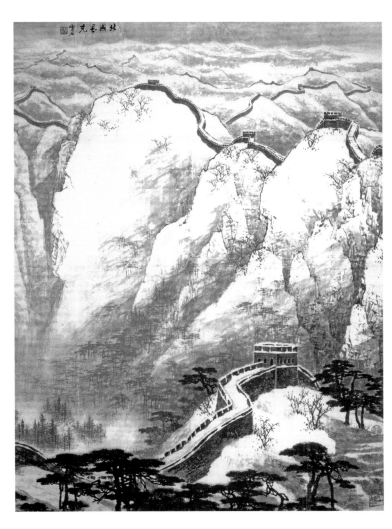

《北国风光》，纸本水墨设色，尺寸不详，1973年，毛主席纪念堂收藏。

Scenery of the North, ink and colour on paper, size unknown, 1973, Chairman Mao Memorial Hall.

Feng Yuan

In addition to being a prolific artist, Bai Xueshi dedicated himself to taking various social responsibilities and training many students. Among all, he is most renowned for his masterpieces of over a hundred and twelve foot-sized landscape paintings created for large public spaces in Beijing and other major cities after the 1980s. Bai Xueshi was over 70 years old in the 1980s, but he still completed such a considerable number of works with amazing perseverance in the hopes of giving back to the society. He is undoubtedly a role model for all contemporary artists who have contributed to the society through artistic works for his incredible output in terms of quantity and quality. His works were given to foreign leaders as national gifts for free or displayed in halls or art palaces. Notably, his charitable contributions were made before the prosperity of the Chinese economy when financial returns were scarce. In today's flourishing market economy, where artists are greatly rewarded, shouldn't we pay our respects to Mr. Bai for his professional excellence and moral integrity?

冯远

除了从事大量的创作，白雪石还承担了社会的多种任务并为之付出了辛苦的劳动，同时也培养了众多学生。而最为大家津津乐道的是他在20世纪80年代以后，为北京和多个城市大型公共场所创作的百余件丈二四尺幅的山水画力作。80年代的白雪石已年逾古稀，但是他仍然以惊人的毅力完成了这样一批数量惊人的作品。在我国同时代众多的艺术家中，通过艺术创造去服务社会、回馈社会的，无论是其作品作为国礼无偿赠予国外的领导人的，还是作为陈列品悬之于厅堂楼宇或艺术殿堂之中的，论其数量和工作量，白雪石先生均堪为模范。而是在我们市场经济尚未发展起来，在基本上没有多少经济回报的情况下创作完成的，这是一种奉献精神。对于在市场经济活跃，艺术家的劳动获得社会空前尊重的今天，这难道不是令我们肃然起敬的一位艺术前辈吗？

247

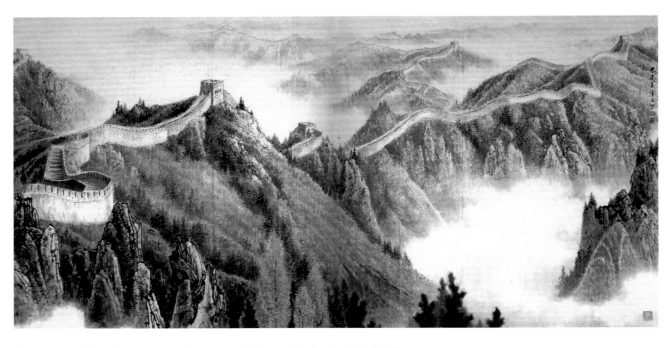

《长城》，纸本水墨设色，144cm×292cm，1979年，人民大会堂收藏，悬挂于人民大会堂北京厅。

The Great Wall, ink and colour on paper, 144cm×292cm, 1979, Beijing Hall, the Great Hall of the People.

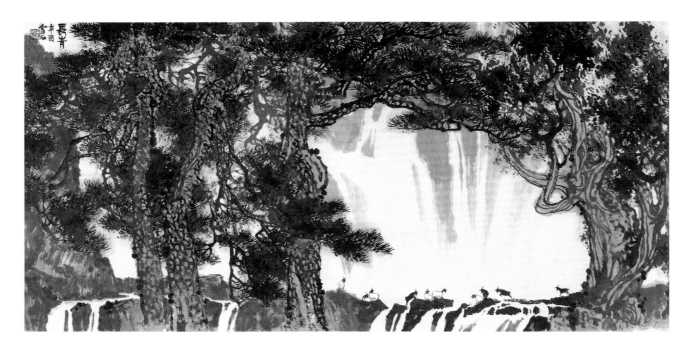

《长青》，纸本水墨设色，67cm×136cm，1981年，钓鱼台国宾馆收藏，悬挂于钓鱼台国宾馆12号楼门厅。

The Evergreen, ink and colour on paper, 67cm×136cm, 1981, Building 12 entrance hall, Diaoyutai State Guesthouse.

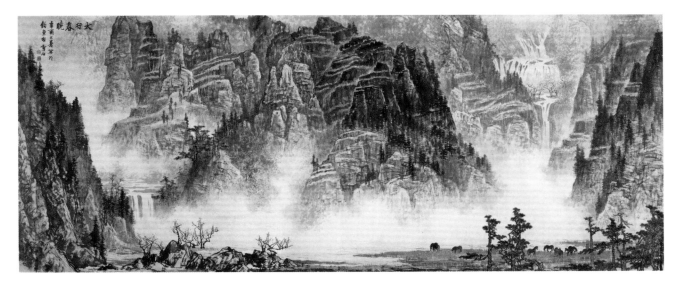

Dawn of Spring in the Taihang Mountains, ink and colour on paper, 143cm×369cm, 1981,
Building 5 entrance hall, Diaoyutai State Guesthouse.

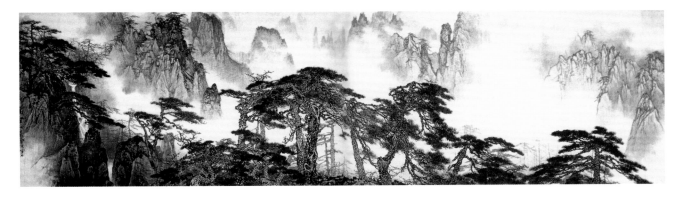

Pines amidst the Valleys, ink and colour on paper, 163cm×682cm, 1983, Ziguangge Pavilion,
Zhongnanhai.

《太行春晓》，纸本水墨设色，143cm×369cm，1981年，
钓鱼台国宾馆收藏，悬挂于钓鱼台国宾馆5号楼门厅。

《万壑松风》，纸本水墨设色，163cm×682cm，1983年，
中南海收藏，悬挂于中南海紫光阁。

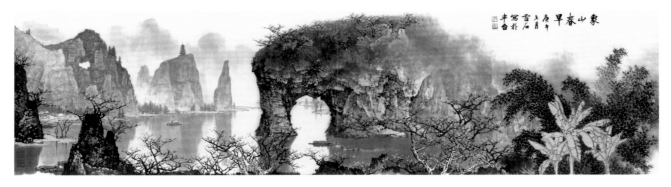

Early Spring of the Elephant Mountain, ink and colour on paper, 90cm×350cm, 1990, Jingfeng Hotel.

Bai Yuhua, Bai Yu

Back in 1990, a large-sized painting was requested to decorate the conference hall of Jingfeng Hotel and our father was invited to complete the task. He was suffering from shingles and toothache then, yet he didn't make any excuses and accepted the task without hesitation. Since the shingles were spanning around his waist, he experienced excruciating pains when clothes rubbed against his skin. Our father asked the hotel staff to keep other people outside the room, leaving only one staff member and himself in the painting room. To make it easier to paint, our father wore a vest and asked the staff to fold the vest up and fasten it with a pin, in case that the shingles would be rubbed. Finally, he completed the largescale painting Early Spring of the Elephant Mountain, spanning 90 centimeters high and 350 centimeters wide. The painting was heavily tinted. Father said to the hotel staff, "I have painted an inky one, so there is no need to make up for the colour even years later."

《象山春早》，纸本水墨设色，90cm×350cm，1990年，京丰宾馆收藏。

白玉华　白玉

1990年，京丰宾馆需要一张大画布置会议厅，希望邀请父亲去完成这个任务。当时父亲正患带状疱疹，牙也痛，但他并没有借此推辞，而是痛快地答应了。由于疱疹围腰而生，衣服摩擦患处时更是钻心的痛，父亲就让宾馆的工作人员将其他人都请出去，画室里只有工作人员和父亲两人，父亲上身只穿一件背心，并请工作人员将父亲的背心折起，用别针别上，以免碰到疱疹患处。就这样坚持画画，终于将一幅高90cm、宽350cm的巨作完成了，取名《象山春早》。这幅画墨色比较重，父亲对京丰宾馆的同志说：『我给你们画一张墨重的，这样多年之后不用补色。』

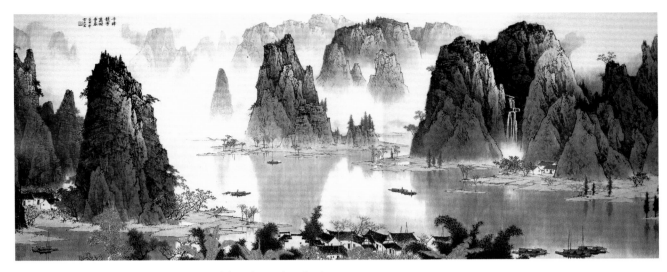

Mountains Vie in Splendor and Trees Contend for Glory, ink and colour on paper,
169cm×630cm, 1992, Yingtai Conference Room, Zhongnanhai.

《千峰竞秀，万树争荣》，纸本水墨设色，169cm×630cm，1992年，中南海收藏，悬挂于中南海瀛台会议室。

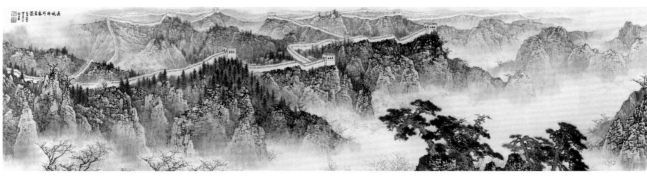

Warm Spring of the Great Wall, ink and colour on paper, 98cm×365cm. 1992. A painting of the Great Wall commissioned by Premier Li Peng. Building 15 reception room, Diaoyutai State Guesthouse.

《长城内外春意浓》，纸本水墨设色，98cm×365cm，1992年，当时根据时任总理李鹏的指示画的一幅长城内容的作品，钓鱼台国宾馆收藏，悬挂于钓鱼台国宾馆 15 号楼会客室。

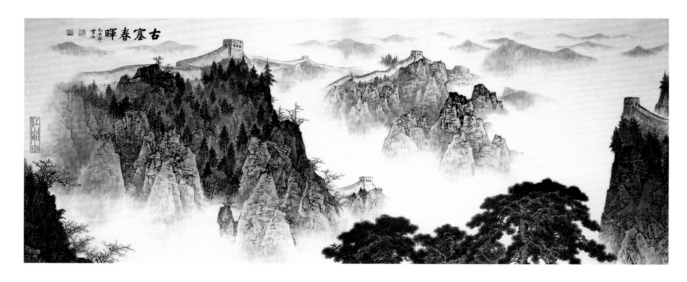

Spring Sunshine of an Ancient Fortress, ink and colour on paper, 500cm×900cm, 1995, No. 2 Chief Reception Hall, Zhongnanhai.

《古塞春晖》，纸本水墨设色，500cm×900cm，1995年，中南海收藏，悬挂于中南海二号首长接见厅。

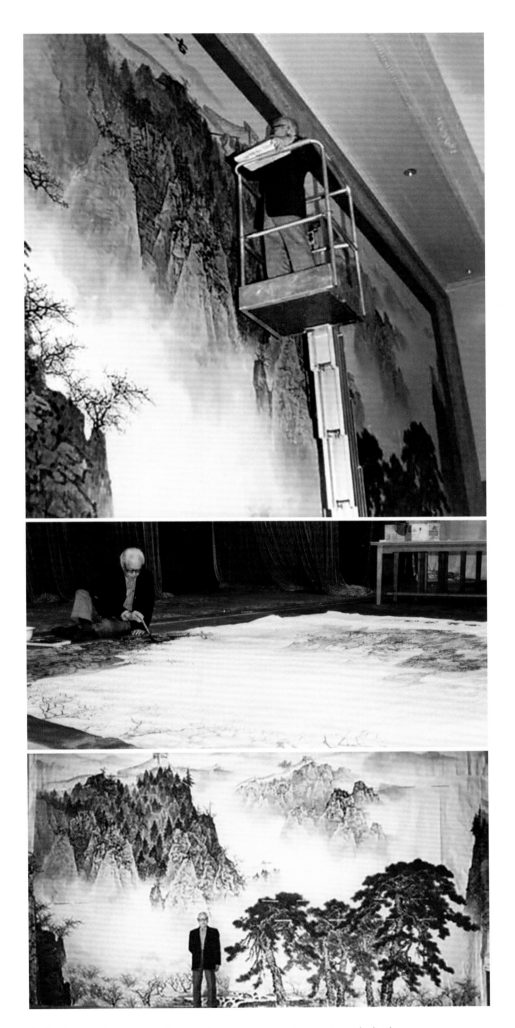

绘制《古塞春晖》的白雪石。《古塞春晖》是白雪石80岁高龄时创作的最大的一幅作品，高5m、长9m，最后修改作品时平时有恐高症的白雪石登上了六七米高的云梯。

Bai Xueshi was working on *Spring Sunshine of an Ancient Fortress*. The Painting, with a height of 5 m and a width of 9 m, was the largest work Bai Xueshi created at the age of 80. For the finishing touches, Bai Xueshi was elevated by a 6 ~ 7m lift despite having a fear of heights.

立象
尽意

白雪石
中国画
作品展
研讨会

陈池瑜

清华大学美术学院教授

谢谢苏丹馆长。这次白雪石先生的展览，我是作为学术主持参与展览工作，在苏馆长和杜馆长的领导下，在学术部主任徐虹老师的支持下，筹备办了这个展览。这个展览准备了一年多，中间在疫情期间苏馆长带我以及其他策展人员到白雪石先生的家里，和家属见面，看画选画，商量展览有关事宜。

这次展览展出白雪石先生的作品不仅是山水画，山水画比较突出，另外还有花鸟画、人物画，五六十年代的人物画也非常有特征，还有白描，主要展示的是 70 年代以后的大量山水画，所以我们将这次展览名称定为"立象尽意：白雪石中国画作品展"。

刚才在开幕会上，北京画院王明明老院长以及其他老师对白雪石先生的作品都给予了较高定位，包括冯远老师对白雪石先生的作品也是非常称赞。我们认为白雪石是众多创造现代中国画的杰出画家之一，其成就很突出。就像冯远老师说的，他是可以和吴冠中、李可染排在一起的这样一位大画家。新中国成立以后，他在人物画创作中也取得突出成就，因为新中国成立以后，我们的文艺方针提倡文艺要为人民大众服务，要表现社会主义建设和新的生活，同时还要反映重大历史题材，如红军长征以及抗战等，在这个过程中白雪石主要是用人物画的形式，有一部分是用山水画来表现新的生活，对人物画、山水画作了大量的探索。非常突出的作品比如像《牧羊女》《捡棉花》《向自然进军》，我认为是非常好的，像他这些人物画都可以写进当代艺术史的。这部分作品人物的形象塑造包括他们表现的一种精神，确实反映了五六十年代新的生活以及时代的特征，创造了中国画崭新的形式，呈现出新时代生活的图像，是新中国初期国画人物画创作的重要收获。

另外，他在 40 年代就跟着梁树年先生学过山水画，所以他山水画的基础是非常好的。新中国成立以后，他想用新的笔墨来表现新的山水景物，写生祖国的河山。画家牢记中国画的审美精神，"心师造化"，到泰山、太行山、庐山、燕山等地去写生，研究笔墨和山水之间的对应关系。1972 年，他带着国务院的任务，要为一些大的国家机关厅堂创作壁画作品收集材料，就到桂林去写生，这给他带来很大影响，他的山水画的风格也因此产生了很大的变化。他在写生过程中探索了新的语言，创造了一种适合表现桂林山水的笔墨语言，创造了一种现代笔墨与审美形式。白雪石先生以现代审美眼光表现南方山水之秀丽清婉，作品或是烟雨迷茫，或是春光明媚。同时，他也画北方山水，凸显北方山水之峻伟的气势，层峦叠嶂，秋色苍茫。他的山水画之总体风格，我认为是清峻、端丽，雄浑而有韵致，苍郁而又清婉，气韵生动，墨色淋漓，这些作品都是山水画的上品佳作。

另外，我们将这个展览的主题定为"立象尽意"，这是《周易》里讲的"书不尽言，言

不尽意""圣人立象以尽意"，就是用语言不能穷尽的意思或者观念，创造形象就可以完整地表达出来，所以形象有它特殊的作用。山水是天地之大象，山水画乃天地之大美。所以白雪石的山水画是为祖国河山立象，为神州山水传神，为天地造化存意。中国山水画意存笔先，立象尽意，所尽之意是内隐于白雪石先生的心灵中的师法造化的审美精神和豪壮的气派，是传写出的大自然的本真与灵趣，画家之意是融贯了心物，会通了主客体的艺术情感和艺术理念，也是创造中"笼天地于形内，挫万物于笔端"的神思与兴会。所以中国山水画的创作是自然哲学走向艺术哲学的路径和通道，我们讲的以形写形，以色貌色，这个就是所谓描写自然。还有以形写神，或者倒过来说，以神写形，就是传神写照，均为中国绘画造型的独特的法则和美学精神，所以中国画家是立象尽意，应目会心，感物吟志，神超理得，进入艺术思维的审美化境。山水画是我们人类和自然的审美关系的最高表现形式之一。所以思与境偕、心与手应、披图幽对、神游天地，达到山水画创作与鉴赏的自由境界。所以写气图貌、立象尽意，此中象乃艺术之象，意乃审美之意。观赏白雪石的山水画就像阅读一部自然向人生存的、展开的感性的哲学书。中国的山水画与画论承载着独特的中华民族审美感觉和艺术思维，是需要我们不断地研读和理解的自然哲学、人生哲学和审美哲学。通过观赏白雪石先生的山水画，我们也是在作一种审美哲学上的、人生哲学上的、自然哲学上的艺术理解、体悟和鉴赏。

孙克

美术评论家

非常感谢有机会来参加白雪石先生的艺术研讨会。我没有准备，就是讲几句感想。

首先，看了白雪石先生的作品展，想一想白先生今年 105 岁冥诞，这一代的老先生都很艰辛，人生道路和艺术攀登之路实属不易。我们中央美院过去中国画系的那些老先生像李苦禅、刘凌沧等也是这样的。看了展览以后第一个感觉，我觉得那个时代过去了，反映在他们的人生和艺术道路上，解放初期他们画那么多的人物作品、主题性的作品，追求的是什么？追求的是进步，追求的是跟党走，因为他们经过旧社会、解放前的那些困苦，他们在解放后充满了热心，充满了爱党爱国的心，50 年代的画家们就是那样的。1953 年，我开始学画画，到美院附中读书，看到一位位老先生，就是那样一边热心教学，一边努力进修，以期教学相长。白先生经历的就是那样一个时代。

另外，我感觉到白先生的艺术真的下了苦功夫了，不是那种浮光掠影的，追求一点儿自己的名利，而是真的热爱艺术，真的献身艺术。白先生艺术天分高，青年时期不仅画花鸟、山水，人物画也很有水准。50 年代美术界，尤其是国画界提倡写生、深入生活，白先生就

画了很多写生。他当时在艺术学院教学，后来又到工艺美院教学，一边教书，一边自己也提高。我听他的学生讲过，白先生曾经到十渡写生，十渡的山形结构就像桂林山水一样，山形也很美，他坐在那儿，一个山头一画就是一天。而且看楼下展厅的作品，其中就有他当年的十渡写生作品，这些写生的确画得精彩，不仅造型严谨，而且笔墨厚重、有力度、有感觉。这些写生之作十分珍贵。白先生年轻的时候多方面学习，传统笔墨功力十分深厚，从传统程式框架走出来，努力追求现代的笔墨风格，并且通过桂林山水搭建了自己的艺术园地，形成了独特风格。白先生的成就告诉我们，中国画的发展前景是十分广阔的，只要大家努力开拓。

我记得50年代《美术》杂志上曾经有人争论，中国山水画要不要"染天染水"。因为有一位上海画家的画面上染水画倒影，国画界有人不赞成，就提出来要不要"染天染水"？如今看来这是一个伪命题了，问题在于你有没有画好，画好了就对了。刚才我看大屏幕上，白先生画的漓江山头倒影、筏子倒影，每个倒影都画得地地道道，跟整幅画又很协调，非常和谐，这就是本领，了不起！没有这些倒影，漓江山水的魅力就显示不出来。从这一点来说，白先生创造了一个非常清雅、宁静、和平、美好的艺术世界，他笔下的漓江景观，为什么大家都称赞？因为漓江就是白雪石的漓江，白先生的漓江画得好，好就好在他深入到里面去了，把它的美尽量画出来。能够画出自己的风格、画出自己的样式，本身是一个很大的挑战，对于每一个画家来说是很不容易的。这一点来说，白先生的艺术成就达到了不可否认的高度，后来学他的人也有各自的成就，但是能够像白先生这样孜孜不倦地作出了如此重大的成绩，令人佩服。他把晚年的精力很大一部分花在厅堂馆所的大画上，我在政协礼堂看到他画的巨幅作品，国家一些重要单位也有他的作品，老先生都是无偿贡献，从来没有听说有任何怨言。

遗憾的是，我没有亲自聆听过他的教诲，没有跟他学过画，但是因为美术家协会艺委会的关系，20世纪90年代以来，我们向白先生征求作品，请他参加我们的活动，白先生从来没有推拒过，令我深为感动。白先生的为人，他作为那个时代的先生，他身上那种老北京人、老知识分子的感觉，那种谦虚、谦和、有礼，对人亲切随和的那种感觉，没有一点儿架子，我想那是源于他老人家多年从事教育、诲人不倦的精神修养。老先生的品德太高尚了，他做人这方面大家有口皆碑，所有他的学生，所有跟他学过以及跟老先生接触过的，都是这样的感觉，老先生非常善良、非常谦虚，对人总是恭而有礼的，我觉得这是人品和艺品真正达到完美的一位老先生。老先生离开我们已经很多年了，但是他的音容笑貌仍然在我们的心里，我们非常怀念他。有这样的机会，白先生的家属积极配合，清华大学美术学院和艺术博物馆的同志们非常费心，搜罗出来这么大量的作品，很不容易，很有意义，非常感谢艺术博物馆的同志们和学院的老师们，大家为白先生的作品策划这么一个大型展览和研讨会，十分成功。谢谢！

刘巨德

清华大学美术学院文科资深教授、吴冠中艺术研究中心主任

我是白先生的学生。在"文革"之前，我在陶瓷系认识的白先生，白先生那时候负责上山水课，因为陶瓷需要画很多山水，都需要中国画，所以陶瓷系有很多中国画的老师，其中白先生是当时大家非常敬仰的一位老师。我1965年进校，1966年"文化大革命"，所以只上了一年课，在上基础课的时候才能见到他。我们下乡时，我跟他住隔壁，我那时经常去看白先生。白先生少言寡语，一门心思画画，是非常专一的一个人，社交活动极少。他之所以有这么大的成就，与他的专一有关系。

白先生对中国传统绘画的思想吃得很透，我一直在想中国画的阴阳问题，中国画最大的一个特点就是阴阳，这一点体现在白先生身上的话，白先生更注重阳，而李可染更注重阴，他们一个是知黑守白是李可染，一个是知白守黑。阴和阳是中国人观察大自然和体验感应大自然的过程中，最重要的一环。中国画的一个特点就是虚以待物，听之以气，万物在中国画家的心里不是一个实在的存在，不像在西方是作为一个实在的存在，所以一定要从描摹实体来开始；而中国画是虚以待物，所有的物在他看来都是阴和阳的流动。这种观念对于中国传统绘画来说，在我们整个观看自然的方式上，从心里和西方有一个根本性的差异。白先生和李先生都画桂林，虽然有阴阳之别，但是在虚以待物上，他们完全是相似的，这特别显现了东方美学的思想。白先生是通过走进自然来继承这个传统，而不是拟古，所以他的画作是用自己的心对自然山川的一种感应，带有很多他的天性和个性，在中国画上叫心物一元，心和物是一元的，不分家的。白先生的桂林山水可以说是中国面向世界的山水画的一张名片，而这张名片是独一无二的，是中国山水画史上的一枝独秀。他的艺术特点非常清晰：清雅、清凉、清秀，这与他本人的个性、审美、理想以及他内心的向往有极大关系。所以我在想，他阳的一面，可能跟他一直在陶瓷系工作有关系，陶瓷是经过火升腾而来的，这个气是凝练过的，带有一种阳性。他虽然也画水，但是他也有很多阳刚性，你看着很清秀，但是很阳光，他不是柔媚的，这是白先生一个很大的特点。他对我们现代中国画界的画家们有一个很大的启示，就是一定要在继承传统的同时走进自然、体验自然，心物一元，不能用别人的眼睛看世界。谢谢大家！

陈辉

清华大学美术学院教授、著名水墨画家

大家好！刚才几位先生从不同的角度对白雪石先生的艺术成就进行了阐释和论述。我也是白雪石先生的学生，1981 年考入中央工艺美术学院陶瓷系，那时候白先生主要教授我们山水画。一个是临摹课，一个是写生课。从我们班以后的其他班就没有享受到临摹白雪石先生原作的待遇了。我们班同学是非常荣幸的。

白雪石先生所形成的独树一帜的、开宗立派的白氏画风的原因，我认为：一是吸收了南北宋山水画的精华，二是深入生活的大量写生，三是他后来的系列性创作，他的成就与这三位合体是有直接关系的。另外，就是中央工艺美术学院的艺术土壤、艺术氛围和艺术气息对于白先生的影响。整个学院前辈的艺术思想体系和传统脉络滋养，特别是中央工艺美院对现代主义形式语言有着特别的敏感。所以，从白先生的作品里面我们可以看到，它是平面展开式的构图，在透视上不取高远法，仅用平远与深远。虽然说郭熙在《林泉高致》里说到"三远法"，但是白雪石先生只取了其中两法，而没有用到高远法。所谓高远就是从山下看山上这种大俯视的仰视法他没有用，而是采用了山上看山下和山前看山后这样两种透视法叠加，所以他画出来的山水层峦叠嶂，纵深度远，具有二维空间性，我觉得这是白雪石先生的作品比较明显的特点。此外，他的设色是非常讲究的，我们看到他的青绿山水色彩非常和谐稳定。纵观传统的青绿山水，多以工笔为主，这种写意的青绿不多见。后来我们看见有张大千以及何海霞等先生们的泼彩青绿，但作为写意的、有传统功力的，并且又推陈出新的青绿山水还是不多见的。所以，白氏山水标新立异，形成了有绝对识别性的一种艺术语言。看他的青绿颜色很纯净，实际上每个颜色都是复色，也就是说石青石绿里边白先生要加曙红、赭石，以青绿为主色调。这样调出来的颜色才非常稳定、含蓄、耐看。先生把他的设色方法与经验，无私地传授给了我们。

我们班特别有幸临摹他的原作，感受白先生作品的艺术气息。但在具体临摹的时候，多数同学普遍用中锋去临摹他的山石结构，包括树的穿插等，很不得法。白雪石先生话很少，他走到你面前会拿起你的画笔说应该怎样画，记得他说："临摹时皴、擦、点、染要同步进行，这样画面才能浑然一体、气韵生动。"同学们心领神会，豁然开朗。白先生示范过以后，班上同学的作品有了非常好的进展。

还有就是先生带我们去泰山写生。对于当时的我们，即便掌握了白先生的笔法墨法，在面对客观物象的时候，还是很难去表现的。如何把握住物象的特征，同时，山脉的结构与山脊的变化，树木与溪水的穿插关系以及整个画面的意境营造，这个其实是很难的。我们大部分同学都是看一笔画一笔，看着山石一点点在拼凑，包括画泰山的松树，都是一笔笔

地描摹。面对同学们的问题，白先生只说了一句话，"你们要觑乎着眼睛看对象"。这其实就是通常西画里讲的眯着眼睛看物象，于是我们按照白先生提示的方法，再去看对象的时候，这座山那棵松变得更加整体了，一些枝节、琐碎的东西都被过滤掉了，我们的画面就此保存了比较好的整体性与笔墨韵致，这对于我们后来学习山水画起到非常好的推进作用。现在很多画中国画的人不用眯着眼睛看物象，这就容易丢掉画面的整体性和画面气韵。

白雪石先生开宗立派，独具特色的风格，实际上源于极好地继承了南北宋绘画。同时，他又不拘泥于传统，他的很多画是来自于他对生活的感受，包括笔法、墨法都是胸中丘壑的主观表达。面对桂林山水这种圆浑的单体造型，先生没有强调圆浑的体积感，而是采取一种平面性的，带有一点浮雕式的塑造。这种平面形式语言，就是中央工艺美院的优长与特色，白先生创造了这样一个语言形式，我觉得是他对传统的很好的继承，同时，他又发展了传统。传统在任何一个时期都是不一样的，也就是说传统是动态的、发展的，实际上对传统最好的继承方式就是发展传统。

最后，我以十六个字作为我对白先生的人格的崇敬与艺术的概括。第一，立德树人，他做到了；第二，开宗立派，他做到了；第三，南北兼容，他做到了；第四，雅俗共赏，他也做到了。

丁宁

北京大学艺术学院教授

今天下午天公作美，下了绵绵细雨，为我们欣赏白雪石先生的画添增了些许湿度的渲染，也吻合观众对他的无尽思念。

我们常常说"画如其人"。白雪石先生的画，仿佛"画如其名"。从他的名字可以理解他的作品，其中既有带水的"雪"，阴柔，优美，高洁……又有"石"，阳刚，壮美，挺拔……而"白"则似乎是其作品偏爱的一种底色，尤其是画漓江山水时，那份白的空灵，美得不可方物！

以上是我心中自然而然产生的感想。至于白雪石先生其人其画如何看，那就是一个大话题了。我想到了以下的几个方面：

第一，对于白雪石这样的画家来说，如果加以归类，应该有一种重新认知的价值。他是职业画家出身，而后进入美术学院执教和创作。今天大学里的美术专业老师中基本见不到这种类型的艺术家了，而大多是科班出身，从学院到学院地成长起来的。我提到从类别上来看白雪石先生，是因为我想起了当年在浙江美术学院（注：今称中国美术学院）教书

的一位山水画大家陆俨少先生。陆先生也曾是上海的职业画家，而后被聘到美院教书和作画。他们这样的艺术家，原先要立足谋生，尤其是在北京和上海这样的大码头，非有过硬的本事才有可能过人一筹。因而，他们的笔头练得极好，甚至有绝活。陆俨少先生的山水画得好，书法则令人叹绝。他偶尔为之的人物画也绝对不俗。这与白雪石先生可谓相似乃尔！能在白雪石、陆俨少先生麾下学画，真可以领悟几套笔墨的真谛。现在看白雪石先生的作品，从小品到大尺幅的作品，都有可圈可点的精妙，是其笔墨功底的具体体现。陆俨少先生给学生上课时，也是笔不停挥，且似有音乐般的节奏感，而话并不多，教外国学生时更是如此。这与白雪石先生"画比话多"又何其相似。当然，我深知，除了"画比话多"的字面意思外，它也多少有点像西方人所说的"一图胜千言"的含义，也就是说，好的画是语言难以说清道明的，因而有可能产生语言所不可替代的独特价值。某种意义上，"画比话多"何尝不是白雪石先生的艺术理想！从心理学角度看，"画比话多"的艺术家常常是极为执着的，有追求而从不轻易言弃。读20世纪50年代"美学大讨论"中的文章，我们不难发现，山水画在当时似乎是最被看轻的，因为拘泥于过往岁月的趣味，而与时代的距离甚远。中国画中的人物画因为借鉴西方绘画的造型以及接近生活的写生之功，成为人们心目中最出彩、最吸引人的画种。确实，要表现时代，尤其是工农兵的形象，人物画的优长显而易见。相形之下，山水画面临的情景要难得多了。今天回过头去看，白雪石先生在山水画领域里的建树就是画出了自我！这与他内心执着的探索精神有关。他的画，一眼看去就是白氏山水，个人风格何其鲜明！他的作品中完全没有"四王"的陈腐，而是极为清新，奔放中有耐看的精致。我觉得，这就是非常了不起的成就！他不是在作品中穿插时代符号，而是以其全新的气度给人眼睛洗过般的享受。

第二，白雪石先生画得最有意思的是桂林山水，而桂林山水事实上并不好画。石涛是山水画大家，活跃于广西一带，却不放开画那儿的山水，也许就有艺术上的选择顾虑。20世纪，李可染可谓出奇制胜，异军突起，他笔下的漓江山水卓然一派，鲜有其匹。细究起来，这得益于艺术家在版画方面的积累与修为，因而在块面的处理上大胆而又意趣盎然，是不可多得的精品之作。然而，白雪石先生却是另辟蹊径，他似乎大处着眼，因而开局宏阔，又小处细琢，因而精微有加，那些有景深感的远近处理、水中的倒影等，均非传统中国画的范畴。有趣的是，这些明显是西画的因子却渗透得那么无迹无痕，没有人觉得扎眼或不适。所以，白雪石先生的"与时俱进"，是悄然而为之，而非颠覆性的大破大立。这就与李可染的桂林山水作品拉开了足够的距离。某种意义上，白雪石先生的桂林山水也为中国画的创新留下了一个极其鲜明生动的个案。

第三，白雪石先生的小品画极为大气。本次展览开幕式用的大背板印制的是艺术家作品的一个局部，我原以为是取自一幅大画，可是在展厅里看到原作，颇为惊讶，原来是一幅小品画而已。绘画界不少作品经不起放大，一放大就散了，少了一种元气和力度。可是，白雪石先生的小品画虽小而气度非凡，即使放大了依然饱满而又耐看，这就是过人的功底！

总而言之，白雪石先生的个展看点很多，足以引起方方面面的兴趣。

华天雪

中国艺术研究院美术研究所研究员

今天我们有机会比较全面地看到白雪石先生的艺术，修正了过去我们通常对白先生的艺术等同于漓江山水的片面印象，当然这也是因为他的漓江山水的风格性和面貌的独特性太突出了。从展览的介绍知道，雪石先生不仅是一个山水画家，其实他的中国画起手是跟随赵梦朱先生的没骨工笔花鸟画，在1934年拜师梁树年先生之后才主攻山水画，新中国成立后还专攻过人物画，他的中国画的基础可以说是非常全面的。当然，白先生最终是以一个山水画家名世的，如果从他的山水画发展的角度，我想大致从1934年拜师梁树年到1949年前大约15年的时间应该可以算作他的第一个阶段，主要以研习传统为主，以临摹为主，个人面貌尚未形成。所学以南宋为主，这与梁树年先生的主张直接相关，也与当时画坛追踪宋元的风气有关。当时画坛像陈少梅、溥心畬以及梁树年等，都是北方地区宗宋的代表性画家，跟流行的"四王风"不同；除了跟梁先生学，还去故宫临摹过不少古人作品：从宋代的范宽、郭熙、李唐、马远、夏圭到元代王蒙、明代唐寅、周臣直至清的石涛，比较广泛，掌握了丰富的笔墨技法，同时又兼攻诗、书、印，传统中国画的根基比较完备。1949—1977年的近30年可以看作他的第二个阶段，致力于由旧趋新的转型，在将传统笔墨贴合于现实题材方面经历了漫长的摸索，凭借的主要是写生。如果说第一个时期主要是师古人，那么这个时期就主要是师造化。

据我的了解，白先生是大约在1972年第一次为宾馆画创作去了他梦寐以求的桂林，但这一次写生时间并不长，回来之后为了完成任务，画了一些桂林题材的画，面貌从粗笔重墨写意到粗笔淡墨写意，还不是后来的风格；1977年第二次去桂林，待了三个月左右，画了近百幅完整的写生，在写生基础上的创造终于使其个人的山水风格得以完成，之后的整个80年代是这个风格的强化期，完成了很多巨幅大作。

生于1915年的白先生的艺术养成期在民国，那是一个新旧交替、中西交融的时代。一方面，传统中国画的生态圈还很完整；另一方面，文化活跃且多元，整个画界的眼界和思维又有极大开阔。白先生的风格探索期在新中国成立后，求新是必须面对的课题和必须完

成的任务，对于已经形成了创作语言和习惯的民国画家来说，就是必须经过去旧求新的转型，写生成为唯一途径，但是谈何容易，只有少数人真正从写生中创造出自己的风格，白先生就是其中之一，尽管时间漫长了一些。

如果总结白先生的风格形成经验的话，我想首先是他具备比较完备的笔墨基础和比较全面的传统修养。他的画无论多么写实，融入多少西画因素，但其组织画面的逻辑依然是笔墨逻辑，看起来就像一幅中国画。就拿融入倒影来说，黄宾虹画过倒影，徐悲鸿画过倒影，高剑父画过倒影，以及许多晚近的画家都在中国画里画过倒影，但直观上就会有像不像中国画的问题，说到底还是艺术语言的问题。我以为，是不是笔墨语言对于中国画来说始终应该是首要的、至关重要的，以笔墨为语言的话，即便用了倒影，用了装饰性色彩，甚至版画效果，也自有别于一个以西画为基础的画家的处理吧。其次是对艺术的诚实和诚意吧，白先生诚朴，这样的人做事一般用的就是老老实实的笨方法和坚持不懈的恒心，他的漓江山水对于中国画界来说好像是突然降临的。面对公认最难画的漓江题材，一个北方画家居然可以凭借几个月的写生把握到神髓，依靠的就是此前长期写生练就的概括和提炼自然的能力吧！另外，风格的创造应该也离不开热爱，白先生很早就向往桂林向往漓江，但一直苦于没有机会。多年积蓄的饱满的情绪为他带来了其他写生少见的冲动，比如，勤奋的他画过"燕山系列""黄山系列""太行系列""长城系列""侗寨系列""湘西系列""水乡系列""山村系列""园林系列"，为什么漓江能成为他的标志和里程碑，我觉得恐怕与他的喜爱、热爱密不可分吧。最后，可能还有一点就是，所谓"画如其人"也正应验在白先生画的漓江上。他的漓江简单明了，不曲折不繁复不累，给人疏朗感和安宁感，他的漓江出奇的宁静、澄明，而画中的静气是最难也是最高的境界，静能纳万物，静能供神思，能做到这些，除了"画如其人"，没有别的解释了。

朱万章 中国国家博物馆研究员

各位老师好。我主要谈两点：首先谈谈白雪石的山水画，然后再谈谈他的人物画。很多专家学者刚才谈到了最早的桂林山水，在我的印象中，现存最早的桂林山水应该是清代中期或是清代中后期，当时桂林、常州、广东的一些画家，比如说像李秉绶、居巢、居廉，他们都画过很多桂林山水。那个时代画的山水很典型的还是"四王"一派的风格，桂林的风貌不是特别明显。到了20世纪以后，桂林山水出现在很多画家的作品中，像齐白石、徐悲鸿、李可染、白雪石等，还有"岭南画派"的陈树人、高剑父等都有画桂林山水的经历。他们中不少人把中国的传统山水和西方技法相结合，把传统的山水画构图运用于新的山水

画意象之中。

白雪石的桂林山水是一种典型的南方山水，非常典型的秀美。我在很长一段时间一直以为白雪石是南方人，为什么呢？我就是从他的画看出来的，没想到他是地道的北京人，但他的画南方人的气质更加明显。当然，他的画里面也体现出一些北方人的大气。同时，他的画在我所知道的很多地方，尤其是南方地区，很多楼堂馆所都有悬挂，说明他的画具有一定的装饰性，雅俗共赏，这可能是他的绘画受到很多人追捧的一个重要原因。

其次谈一下白雪石的人物画。这次展览确实让我很惊讶，之前我对他的认识只停留在山水画，没想到他的人物画非常专业，很有时代特征。他有一件《松下高士图》，这是他非常早年的，大概是民国早期的画，这幅画说明他具有很深厚的传统人物画的传神写照的功底。到了后来，他的《棉花丰收》《梯田筑坝》等在 60 年代的人物画，带有很强的时代烙印，有一种很明显的政治诉求，也是一种当时流行的红色主题人物画，表现出他早期艺术探索过程。今天，我们把他的人物画和山水画融合起来看，就呈现出一个非常完整的白雪石艺术形象。这是我今天看展览的一点感悟，供大家参考和指教。谢谢！

王平

中国国家画院艺术信息中心主任

我以前在政协的活动中碰到过白雪石先生，人很平和。他是属于我们时代的一位名家，其作品属于新中国画的范畴，具有很鲜明的时代痕迹，可以说是"国画现代化"的时代样本。今天的展览题目"立象尽意"取得非常好，把这一代画家的时代特点作了很好的概括。他们这一代画家的作品都不同程度上吸收了西方写实语言，从白先生的展览作品中，我们能看到他的画里面吸收了很多光影、造型的手法，但是像白先生这些名家，在吸收西画元素的同时，又都坚持了中国传统笔墨的标准，而且注重表现现实生活。

看白雪石先生的作品我有一个强烈的印象，就是他的画是"大中见小、小中见大"。为什么这么说呢？我们说画得大的画往往容易空，容易画得勉强，但是白先生的大画我们不觉得大，他的大画有小画的精致、和谐，很丰富，很生动。另一方面，"大中见小"的"小"不是"小气"，而是跟"丰富""生动"相关的情趣性。白先生的画有生活的情趣，也有笔墨的韵味，也有如诗的意境。另外，他的画是"小中见大"。他画的一些小画你也不觉得小，反而觉得里面有大的气象。我觉得他的大气象，一方面来源于他的画于繁复当中取单纯，他的画很丰富，但是画面非常单纯；另一方面，大气象也来源于他劲爽的用笔。总体而言，他的作品给我的印象就是"大中见小、小中见大"。

另外，今天展厅里的作品，不管是宏幅巨制还是小幅作品，都呈现出"制作精良""艺术精湛"的特点，观赏这些画作时，你甚至能想象出他心平气和、从容不迫的作画状态。我觉得他作画的这种状态也是值得我们学习的。谢谢。

王文娟

中国人民大学艺术学院教授

尊敬的主持人、策展人，尊敬的各位专家，大家下午好！

感谢陈池瑜老师邀请！

白雪石先生（1915—2011）的画以前看得不多，这次集中看了之后，觉得离我们很近，十分亲切，感谢这次展览，策划得非常有意义。白先生是多面手，山水、花鸟、人物、速写，都很精粹，我尤其喜欢他的山水画，特别是他的青绿山水，略谈一点心得，也是向各位专家学习。

有研究者说他的青绿山水表现了新时代的气象。

那么"新"一定是相对于"旧"来说的。

在悠久的中国画史上，青绿山水在唐宋时期占据的是画坛盟主的地位，宋元以后文人画、水墨画逐渐成为中国画的主流。尤其是明代后期董其昌分"南北宗"之说，使文人士大夫的审美情调大大发扬，逸品（"逸笔草草"）成为品评绘画艺术的最高标准。董其昌"崇南斥北"的态度，尤其将重彩色、精工细的北宗视为别子，对青绿山水起了很大的阻碍作用。虽然青绿和水墨一直并立而在，许多水墨画家也画青绿，只是均未得到看重。明清专攻青绿一派的画家又多出自民间，因艺术修养不高，更被画坛主流所不重。也就是说，从唐至宋元明清，青绿衰落，文人画渐次一统天下，伴随了中国古代文明日趋成熟细腻精致，但总的精神气象却是日渐衰落、缺失血性的一段历程。

从成熟的明清山水画的笔墨程式中摆脱出来，是20世纪画家最重要的努力目标之一。其中色彩的寻求是其中的一项重要内容，全面的色彩审美发现是人性健康、时代强盛的表征之一。再度寻找青绿山水也就是时代的课题之一。

重拾青绿山水有一批人在努力，譬如张大千（1899—1983）、陆俨少（1909—1993）、何海霞（1908—1998）等。其中，张大千远涉敦煌，临遍石窟壁画，但他内心深处却郁勃着一股挥之不去的文人画情结，晚年宁愿作泼墨山水使画面弥漫在浓厚的文人画气象中，也不愿落实在他已取得了很大成就的青绿山水里。

但白雪石先生却要轻松得多，他似乎没有那么多传统的负累，或者说他能汲取古代青绿山水的优长和文人画的意象，形成自己的特殊绘画面貌。

清代钱杜云，宋人写树，千曲百折……至元时大痴仲奎吴镇一变为简率，愈简愈佳。白先生则智取两端而并蓄，譬如他能取唐宋青绿大山大水的构图，但他未取唐法的空勾无皴，而特别注重了宋画的雄健苍劲与细笔入胜，以及宋元成熟的皴法，譬如大小斧披皴、披麻皴，还有古代画家常用来点苔的点，他也拿来当皴法，形成特别的点皴法，很有意思；以

及使用了重彩的石青石绿等矿物质颜料，但白先生去掉了唐宋青绿浓艳宝光的宫廷贵族气和明清青绿的民间气，多了几分文人画的儒雅，却又没有文人画主流"相叫必于荒天古木"的萧瑟出世隐遁，而有着特别的洒脱洗练之感，譬如没骨画法信手拈来，深远、平远透视的回环往复，在石青石绿中也施以少量花青、汁绿等植物色，并以水墨淋漓点染，有笔有墨，轻快明朗，从容练达，可谓气魄宏大，风骨遒劲，韵味绵长，北宗南宗兼备。

在他的青绿山水的色彩中，我尤其注意到到白先生喜欢用石绿（当然他的用色是比较全面的），相较而言，感觉他特别喜欢石绿，尤其是二绿，如果我没有看错的话，这种用色和古人的青绿不大一样。白先生自己在画青绿山水和花鸟画中的用色也是有区别的，在花鸟中，他就多用花青和汁绿等植物色。

我们知道青绿山水脱胎于印度佛画，印度佛画中的色彩是具有"情味"的象征色，所谓"味论"，也就是绿色代表艳情，白色代表滑稽，灰色代表悲悯，红色代表暴戾，蓝色代表厌恶等。

而中国的青绿山水色彩形式是中国的五行色（融通儒道）对佛教美术色彩（以及异族色彩观）的整合、过滤和消化、吸收，保留了佛画的图式符号，但又形成了我们自己的美学味道、意涵和程式。也就是说中国青绿山水的色彩不是写实主义的固有色（不是对景写生，我们确实也不会在自然中看到青绿画中那样的蓝色山头），因此不是"随物赋彩"，但也不是佛画中的味论象征，也不是纯主观地以色彩抒情。

中国古代青绿的色彩是强烈的概括色特点，"繁采寡情"，理性、克制，重设计性、程式化、装饰性，因此古代青绿山水重视的是色彩的符号性功能，以原色的运用（石青、石绿、朱砂、赭石、藤黄、白垩等），对纯度、明度的强调（以求色相的高度稳定性），对主色调的强调、对少量互补色的偏爱（如红绿互补）以及响亮饱满的大面积色彩"平涂"（以罩、染、提、烘、铺、衬、填等手法），同时画面还注重同一色相中的明度对比，画面因此形成色阶而极富节奏感。

这些特点，在白先生的青绿山水中都能体会到，譬如他的《淋漓大笔出天工》《长江三峡》《太行之秋》《山水人家》《雨后青山》等都是很好的例证，也就是说他学得了古代青绿色彩的正宗，但也有自己的创造。

在中国的五行色中，青乃五行色青赤白黑黄之首，在古代青绿画中，石青的分量重于石绿应属当然，青为正色，绿为间色。但白先生却特别钟情于石绿，譬如他的一幅扇面《无题》画的青绿山头很像任熊的《万笏朝天》，但他把任熊的石青石绿相间而以石青为重的色调，换成了石绿为主色调，于是画面显得十分鲜活润泽。

而画家在他的青绿作品中似乎最喜欢的是石绿中的二绿，譬如他的《穿岩秀色》《云升

幽谷》《一湾清水碧》用二绿点山点树点水，顿生柔嫩生机，色泽分外鲜美，但因为是矿物颜料，就不让人感觉轻飘（也好像是加了点墨，刚才也有老师说加了点赭石或者曙红），是新鲜质感之中透露着秀丽、端雅、润泽的风格。

我特别提到这一点，是想说白先生这样的用色突破的是古代青绿"繁采寡情"的藩篱，是青绿色彩的理性冷静的概括性向抒情表现性迈进了一步，这种抒情性使他在画中所表达的生命的活力、喟然如歌的诗意（他有一幅画名正是《山歌起处峰如林》），都表征着他是如此入世地热爱着这个世界、山水和人生，饱含着一颗温暖明媚的心，我想这是将古代的"文言青绿"转换成"现代青绿"的关键点之一。

陈明

中国国家画院理论研究院副院长、研究员

感谢陈池瑜老师的邀请，感谢主持人徐虹老师。前面专家已经谈得非常深入了，我和很多专家的感受是相似的，即白先生的山水具有鲜明的个人风格，这是我的总体感受。

从我个人的观点来看，白雪石先生的艺术之路，也是从写生到创作的转化之路。我们知道20世纪五六十年代以来，像傅抱石先生、李可染先生、叶浅予先生、赵望云先生等大家，都有过从写生到创作的转换过程，在转换的过程中形成了个人化的艺术语言和面貌。我们现在看到白先生画的《"日光"瀑布》《颐和园扇面殿》、《万墨丛中一点红》等作品，基本上看不到一点儿他的桂林山水、漓江山水的影子，在六七十年代会有这样鲜活的写生，也颠覆了很多人对于白先生艺术风格的想象。

此外我就想白先生的山水画风格，谈一点个人的浅显认识。

第一，他在构图上多利用平远法、深远法来构建画面空间，而摒弃了高远法，这并非独创，但却在同题材的山水画中显得十分独特。

第二，色彩上，我的第一感觉就是明镜如妆，透亮的颜色中闪烁着光的感觉。白先生笔下的山水色彩很强烈，但又是十分稳重的，就像陈辉老师所说的，虽然明丽但并非单纯一种颜色，而是复色渲染的结果。所以，说到白先生桂林山水画的雅俗共赏，我觉得更多体现在色彩上，他的作品在色彩上有工笔重彩的特点，又有民间传统的影子，跟传统的写意和文人画是不一样的。

第三，笔墨语言上，我觉得白先生把传统的笔墨线条和墨的块面转化为点、线、面的一种结构方式，这有现代艺术的意味。在视觉空间上融入了西方绘画的某些观察方法和表现

方法，比如客观的空间关系、水中的倒影，等等。

综合来看，白雪石先生风格化的山水画，从写实、写生出发，吸收了中国传统与西方传统两端的营养，最终形成了我们今天所看到的"白派山水"。如果从历史发展的角度来看，我觉得这仍是改良、改造中国画潮流中的一脉，反映了百余年来中国画的发展、变迁状况。在这个意义上，我认为白先生的山水画代表了他所处的时代，他也因此成为那个时代的代表性画家之一。谢谢。

于洋

中央美术学院教授、国家主题性美术创作研究中心副主任

通过今天这个展览，我也是第一次比较完整地看白雪石先生的作品，今年又是白雪石先冥诞一百零五周年，又逢清华大学艺术博物馆开馆四周年，我觉得在这个时间和地点来办白雪石先生的展览非常有意义。整个展览重视研究性、文献性和对于白雪石先生的艺术整体发展历程的梳理，也立体地展现了白雪石在中国近现代艺术史上的形象。

白雪石早年师从于赵梦朱、梁树年先生，在他20岁的时候拜梁树年先生为师，他的"雪石"名号就是从那一年开始的，在其后30年代还参与了一些湖社画会的展览活动。近距离看了白雪石先生作品后，我主要有两点感触：其一是"南"和"北"，这里的"南北"有地域上的，也有艺术风格上的。我们以往对于白雪石先生的评价是"师宗北派，旁及南派"，我觉得这种说法还是比较准确的。因为整体上白雪石先生无论是山水还是花鸟、人物作品，还是偏于文秀、端严、清整，特别是他对于写生的思考，我觉得是一种可贵的反思。以往我们讲到"临摹—写生—创作"三位一体，一说"写生"我们多指的是对景写生，但是在白雪石先生的认识中，他的写生观实际上是一种"意象融创"的过程，而不仅仅是对景写生。这又体现在三点：一是他对于整体和局部关系的考虑和处理；二是他吸取了中国传统山水画"目识心记"的方法与原则；三是他的"卧游造境"的写生方法。我们知道白雪石先生画桂林、画广西山水，很多灵感都是来自于京郊十渡，来自于北方山水。这样一种方法实际上更多的是从对北方山水的体悟来领悟南方山水的神韵。为什么白雪石先生画桂林又非常具有代表性呢？我觉得这最后一点非常值得我们去思考。我看到展厅里边他的那幅《十渡秋色》，表现山石光影、阴阳向背，他是用一种线性的笔致去积叠皴法，很特别，这种线性皴法很精到，见笔又见锋，而且整体上给人一种奇崛、清峻的感觉。

其二是"线"和"面"，其实也和他的用笔有关系。在《岱庙古柏》中，他画了两棵巨

大的柏树，画幅不大，但是气势很强，也是这种线性的皴法，笔走龙蛇之间画柏树的树冠，而且他是用这种线性的皴法来取代大写意笔墨的那种"面"。我想与他后来画"殿堂山水"，能够把画画大，而且能够强化这种形式感，是有一定联系的。白雪石先生1995年画的《长江三峡》就是一例。在五六十年代表现江峡图景，有几位老先生都很有特点，比如我们印象很深的陆俨少先生画的三峡湍流中的漩涡，非常经典。我们看到白雪石先生画三峡，有他自己的特点，整体上很清润，而且在画幅之中注重画意。他在画山峦起伏、江水波涛的时候，依然用线条罗织的方法表现，所以我觉得同样画桂林，与李可染先生的桂林山水有"黑""白"之别。白雪石先生也画山石水影，但是又不同于宗其香先生笔下的桂林，特别是宗先生笔下的桂林夜景山水，画水中摇曳的灯光倒影，通过一种非常独特的方法来表现。同样画桂林，为什么白雪石先生又成为一代大家，我认为这与线性的皴法和他整体的格局把握是有关系的，尤其是他后来为一些闳阔厅堂、会堂、殿堂画的山水画，实际上是呈现了"第二自然"，并不是完全对景写生的客观再现。

我也看到此次由清华大学艺术博物馆收藏的《以生涩老辣之笔》这幅画，这个画题也可以斟酌。当然取题跋开头的一句话为画题也是一种惯例。但是我认为这幅画的特点还不在于"生涩老辣之笔"，这幅画的笔法其实不是非常典型的"生涩"和"老辣"，而是后半句话讲到的，"以生涩老辣之笔、千变万化之墨，为山川写照"。如果非要取一句题跋中的文字，我觉得这幅画叫"为山水写照"可能更为准确，至少含义是完整的。特别是他在这幅画里面表现烟雨迷蒙，并不是那种写意的氤氲笔墨，是明豁清峻的笔墨风格。这种描绘南方的湿润的雨后青山的作品，使我想到潘天寿先生的《雨后千山铁铸成》，那种黑色的、带有反光的雨后群山，山石的那种坚硬和湿润的质感。我想在这个方面，白雪石先生以他对于光影、色墨结合的理解，确定了自己的艺术面貌。

最后，在人物画上，我看到了很多以往自己不太了解的白雪石先生的主题性人物画，如1959年的《牧羊女》，用比较工致的意笔很好地表现了生活趣味；而在表现青年突击队劳动场面的画作中，男青年抡起锤子的场景富有戏剧性，这件作品在当时的主题性人物画里面应该也算是精彩之作。他的《万墨丛中一点红》对于点线面处理得十分巧妙，而且他实际上是借山水画的形式表现时代主题，透过丛林的劳动场景看到一点红色的运木材的机车，非常巧妙地驾驭了画面，我觉得以上都显现了白雪石先生的匠心和他对于整体格局的把握。谢谢！

吕
晓

北京画院理论部主任、研究员

白雪石先生以画桂林山水而闻名于世。桂林山水甲天下，但画家以桂林山水入画相对较晚，画史记载最早是明末清初的方以智，但是画没有流传下来，石涛虽是桂林人，但他很小就逃离家乡。现在所见最早的应该是齐白石先生，他在 1905 年时游桂林，画了一批桂林山水，但是齐白石笔下的桂林山水相对简单，突出"奇"字，只抽取一些典型形象，比如馒头山，运用到自己的山水画中，而且他的风格也不适合作大画，后来因为他的山水画不受认可，他转向了大写意花鸟画的探索。30 年代，徐悲鸿先生用水墨画过一张《漓江春雨》，借用水彩画技法，很有代表性。李可染先生在五六十年代去桂林画过很多写生，为其山水画风格的形成奠定了重要基础。白雪石先生的桂林山水风格与他们完全不同，真正把桂林山水那种"江作青罗带，山如碧玉簪"的清新秀丽的感觉画出来了。齐白石画桂林山水受石涛影响，灵动多姿，李可染受黄宾虹积墨法影响，沉厚大气。白雪石先生早年学过工笔花鸟画和北派山水画，功底扎实，又引入了一些水彩画的技法，色彩清丽，开创了漓江山水画派，是新中国山水画风格的探索者。白雪石先生为国家重要机关创作的大量以桂林山水为题材的大幅作品，雅俗共赏，不仅装点了这些会场，也使桂林山水登上了更大的舞台。

董
洪
亮

亮艺术馆馆长

各位好，我做艺术品市场的，几乎每年全世界的拍卖我都不落下，所以我只能从这个角度来说。我对白老的画非常感兴趣，因为白老的画具有中国传统山水"可观、可游、可居"的这种美，所以在市场上非常受欢迎，每次在拍卖会都卖得不低。但是同别的艺术家相比，我觉得他作品的价格还不是特别高。

书画有两个市场，第一市场是画廊，第二市场是拍卖。从全国情况来看，白老的画在北京偏多一些，但是，不管是南北都喜欢，然而价格在第一市场里边体现得不是很充分，价格偏低，为什么呢？因为没有一个专业的机构或者专门的平台售卖他得作品。所以我觉得将来白老的画要有专门的平台去推广，会在第二市场中有更好的表现。

因为我是做艺术馆的，我觉得桂林最好做一座白老的艺术馆，因为全世界的旅游跟艺术都是相通的，大家旅游的时候一定要看这个地方特色，桂林这个地方恰恰最适合为白老建一座艺术馆，这样最适合文旅市场。谢谢大家。

徐虹

清华大学艺术博物馆学术部主任

中国美术馆研究员

白雪石先生的艺术研讨会开得很成功，近半年多来我们还是第一次开这么大规模的学术研讨，而且非常隆重。对于白雪石先生的艺术认识还是有一个过程，我们看了不少他的展览作品在国家殿堂级场馆里也看到他的作品，但是回顾性地去看他的写生、追溯传统到后期的创作，我们看得还不够，所以对他的艺术研究还不是太深入。

首先，白雪石先生对于传统、对于宋元山水的学习，更多的是受到传统山水的意境以及技法启发，而不是刻意地追摹传统。所以他对传统的理解，确实抓住了要点，彻底领会了传统精神，是以感情和生命境界去理解传统。

第二，他的写生里有多个画种的技法，没有20世纪80年代绘画界所认为的东方和西方美学的对立，他非常自然地、不带偏地就把传统融入到他的桂林山水画中。所以你看他的桂林山水会有一种感动，我们说是雅俗共赏，但是做到雅俗共赏，最关键的是亘古不变人的内心世界，雅俗共赏最关键的一点就是能触动所有人的内心。

实际上当代中国水墨画有两条道路，一条是把传统的语境打碎了，只是汲取出来一些东西作为当代语境再造。一条就是把传统板块保存住，把传统语境保存住，他们加入一些当代的元素。白先生属于第二条，在传统的语境中添加一些新的东西，使其呈现出一种非常光彩的、动人的样式。由于中国的艺术市场和中国观众的感受，传统的板块还是有大量的观众和大量喜欢它的人，我觉得这是一件好事。这说明这两种艺术道路的差异也好，互相之间取长补短也好，只会给当代中国水墨画带来生命活力。艺术就是这样一种事物，它不希望被约束，不希望只是一种，不希望成为一种教条，因为艺术反映了人的灵魂，人的灵魂是自由的。所以今天我们再看白雪石先生的艺术，给我们的启示是深刻的、不是教条的，是跟每个人的心情、跟我们的生命有关的一种启发性思考。谢谢大家。

杜鹏飞

清华大学艺术博物馆常务副馆长、教授

首先感谢各位专家莅临今天的开幕式和研讨会，我虽然是艺术博物馆的常务副馆长，但实话实说我是一个外行，我是来学习的。开幕式的一些专家发言以及下午很多专家的发言，使我非常有收获。其实我跟白雪石先生本人并没有直接的接触，但是对白雪石先生的绘画，很早我就很熟悉。

今天的展览，我第一次走进去从头到尾看了一遍，我跟很多专家感受是一样的，原来的印象当中白先生的作品就是具有新时代特色与青绿新风格的桂林山水，没想到他早年人物画的功底如此深厚，早年山水画的探索如此多样，让我感触特别深。其实刚才徐虹老师总结得特别好，在中国绘画从传统走入现代这个过程中，白雪石先生毫无疑问是一个勇敢的探索者，而且是一个成功的开创者，因为他的作品，尤其是 80 年代以后成熟时期的新式桂林山水，已经形成了非常独特的白氏风格。我又想起吴冠中先生所讲的，风格是画家的背影。一个艺术家这样不停地追求探索，默默无闻地去创作，最后他的作品留下来，形成自家的独特风貌，就是他的风格。

白先生的艺术成就，其实在美术界谈论得不是特别多，今天很多专家都谈到他"画比话多"，就是他的作品远远多于他的言谈，我想这既是白先生的特点，也是成就白先生艺术的原因之一。白先生是不擅长说辞，不擅长演讲，不擅长理论的艺术实践者，从他题画的内容就可以看出来，他的很多画题得很少，题得非常朴实，话语都非常质朴。他留下来的文稿文章也非常少，包括授课的时候也没有太多的说教、太多的理论，毫无疑问这会对一个艺术家声名的传播产生影响，但很幸运的是，白先生留下来的大量有他鲜明风格印记的作品，使他成为在近百年中国绘画从传统走向现代进程中所有的探索者当中成功的实践者，从这一点来讲，他终将载入史册，他的艺术是终将不朽的。

最后，我谨代表清华大学艺术博物馆感谢各位专家精彩的发言。

立象尽意

Images and Imaginings

Exhibition of Chinese Paintings by Bai Xueshi

白雪石中国画作品展

图书在版编目（CIP）数据

立象尽意：白雪石中国画作品集 / 清华大学艺术博
物馆编 . — 北京：清华大学出版社，2022.10
（清华大学艺术博物馆展览丛书）
ISBN 978-7-302-59250-1

Ⅰ . ①立… Ⅱ . ①清… Ⅲ . ①中国画－作品集－中国
－现代 Ⅳ . ① J222.7

中国版本图书馆 CIP 数据核字（2021）第 191818 号

责任编辑：宋丹青

装帧设计：王　鹏

责任校对：王荣静

责任印制：杨　艳

出版发行：清华大学出版社

　　　　　网　　址：http://www.tup.com.cn，http://www.wqbook.com

　　　　　地　　址：北京清华大学学研大厦 A 座　　　邮　编：100084

　　　　　社 总 机：010-83470000　　　　　　　邮　购：010-62786544

　　　　　投稿与读者服务：010-62776969, c-service@tup.tsinghua.edu.cn

　　　　　质量反馈：010-62772015, zhiliang@tup.tsinghua.edu.cn

印 装 者：天津图文方嘉印刷有限公司

经　　销：全国新华书店

开　本：264mm×330mm　　　印　张：35.5　　插　页：2　　字　数：154 千字

版　次：2022 年 10 月第 1 版　　印　次：2022 年 10 月第 1 次印刷

定　价：369.00 元

产品编号：091700-01